Burgen im Taunus und im Rheingau

Ein Führer zu Geschichte und Architektur

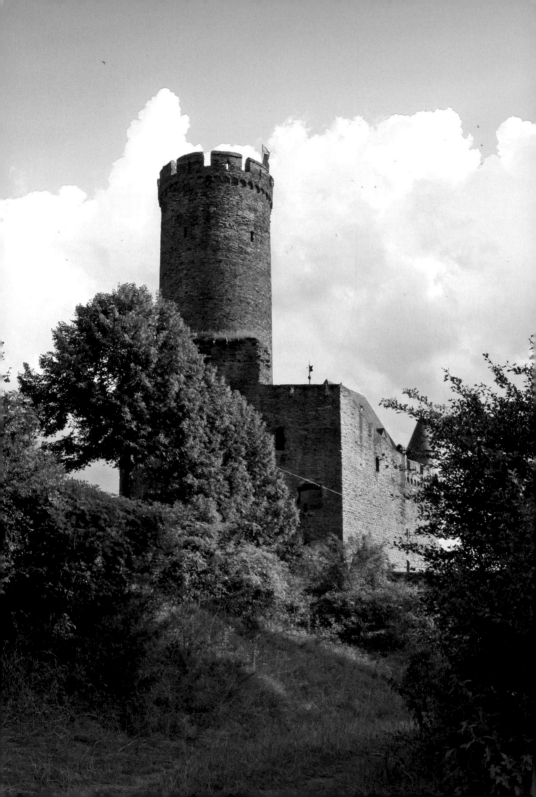

Thomas Biller

Burgen im Taunus und im Rheingau

Ein Führer zu Geschichte und Architektur

In Zusammenarbeit mit der
Verwaltung der Staatlichen Schlösser und Gärten Hessen

SCHNELL ✝ STEINER

Umschlagvorderseite: Schloss Vollrads im Rheingau
Umschlagrückseite: Blick über den Großen Teich zum Schloss Homburg
(Verwaltung der Staatlichen Schlösser und Gärten Hessen, Roman von Götz)
Frontispiz: Burgschwalbach im Hintertaunus

Sofern nicht anders angegeben, stammen die Abbildungen von Thomas Biller, Berlin.

Bibliographische Information der Deutschen Bibliothek
Die Deutsche Bibliothek verzeichnet diese Publikation in der Deutschen
Nationalbibliographie; detaillierte bibliographische Daten sind im Internet über
http://dnb.ddb.de abrufbar

1. Auflage 2008
© 2008 Verlag Schnell & Steiner GmbH
Leibnizstraße 13, 93055 Regensburg
Satz: Vollnhals Fotosatz, Neustadt a.d. Donau
Umschlaggestaltung: grafica, Regensburg
Druck: Erhardi Druck GmbH, Regensburg
ISBN 978-3-7954-1991-2

Weitere Informationen zum Verlagsprogramm erhalten Sie unter:
www.schnell-und-steiner.de

Inhalt

Burgen im Wispertal

Burgen im Rheingau

Burgen im Hintertaunus

Burgen um Eppstein, Königstein und Kronberg

Burgen im nordöstlichen Taunus

Zur Einleitung

Taunus und Rheingau stehen völlig zu Recht im Ruf reicher Burgenland-
schaften. Bedeutende Anlagen wie Ehrenfels, die Rüdesheimer Burgen,
Eltville, Eppstein, Königstein oder Kronberg wenden sich dem Rhein und
dem Frankfurter Raum zu und sind daher weit über Fachkreise hinaus
bekannt und viel besucht; andere, wie die Ruinen im Wispertal, Hohen-
stein, Burgschwalbach oder Reifenberg liegen weiter abseits, ohne dass
ihre Bedeutung geringer wäre. Und wer sich, durch so herausragende Bau-
ten angeregt, dem Thema intensiver zuwendet, stellt fest, dass es in
Taunus und Rheingau noch weit mehr Burgen gegeben hat, die heute
vielleicht weniger in Erscheinung treten, die aber dennoch zu unserem
Bild der Landschaft im Mittelalter und zum Wissensfundus der Burgenfor-
schung Wichtiges beitragen.

Angesichts so reichen Materials überrascht es, dass seit fast einem halben
Jahrhundert kein Führer zu den Burgen der Region mehr erschienen ist.
Magnus Backes' „Burgen und Schlösser an der Lahn und im Taunus" war
1962 das letzte Angebot dieser Art, das allerdings weit mehr Objekte auf
weniger Seiten abhandelte und schon deswegen kaum mit der hier vor-
gelegten Darstellung vergleichbar ist. Inzwischen liegen neue Unter-
suchungen vor, die mit den Mitteln der Quellenforschung, der Archäologie
und Historischen Bauforschung den einzelnen Burgen und ihrer Geschich-
te näher gekommen sind, als es in der Frühphase der „Burgenkunde", bis
etwa zum Zweiten Weltkrieg, möglich war. Natürlich erfassen derart auf-
wendige Untersuchungen nicht den gesamten Burgenbestand, sondern
sie bleiben notgedrungen punktuell. Deswegen ruht ein Überblick wie der
hier vorgelegte auf recht inhomogenen Grundlagen – sie reichen von kur-
zen Skizzen, wie sie etwa Ferdinand Luthmer in seinen Kunstdenkmäler-
inventaren des frühen 20. Jhs. versuchte, bis zu methodisch differenzierten
Analysen, wie sie z. B. die Ausgrabung in Bommersheim ermöglichte. Mit
solchen Ungleichheiten des Forschungsstandes umzugehen, ist heute
unvermeidlich, denn es sieht leider in kaum einer Region des deutschspra-
chigen Raumes entscheidend besser aus.

Dass Backes' Führer 1962 Taunus und Lahntal zusammenfasste – den
Rheingau berührte er kaum –, machte von der Landschaft her durchaus
Sinn, denn eine natürliche Grenze zwischen beiden Regionen gibt es nicht.
Der Schiefer des Taunus setzt sich vom Gebirgskamm her als flach abfal-
lende Hügelzone des „Hintertaunus" bis zum Lahntal und darüber hinaus
fort. Für die vorliegende Darstellung, die schon aus Gründen des Umfangs
das ebenfalls burgenreiche Lahntal nicht einbezieht, wurde eine Abgren-
zung gewählt, die meist der Landesgrenze Hessen/Rheinland-Pfalz folgt;

nur selten wird sie überschritten, um eine historisch zugehörige Burg einzubeziehen. Im übrigen werden auch hier wieder einige Burgen behandelt, von denen zwar wenig erhalten ist, die aber anderweitig wichtig sind – etwa das archäologisch erforschte Bommersheim, dessen Funde man im Museum besichtigen kann, oder das historisch bedeutende und landschaftlich schöne Hattstein.

Im Gegensatz zu meinem und Achim Wendts Burgenführer des Odenwaldes sind hier fast nur Burgen dargestellt, kaum Schlösser. Der Grund liegt primär im Baubestand, denn von den vielen Burgen des Gebirges wurden nur wenige über das 16. Jh. hinaus ausgebaut. Einziges barockes Residenzschloss ist Homburg vor der Höhe, das im 17. Jh. als Sitz einer hessischen Nebenlinie erneuert wurde; vergleichbar wäre das nassauische Biebrich, das sich aber nicht auf das Gebirge, sondern auf den Rhein bezieht. Was sonst, vor allem im Rheingau, „Schloss" genannt wird, sind in der Regel Weingüter, deren Gebäude aus dem 18./19. Jh. stammen und nicht nur aus Adelssitzen, sondern auch aus Klöstern oder Klosterhöfen entstanden. Sie bilden eine so andere Art von Bauten, dass sie – mit dem Wiesbadener Schloss und einigen Jagdschlössern – hier nur als Gruppe angesprochen werden.

Der Taunus

Unter den Gebirgen, die die Oberrheinebene umgeben, ist der Taunus in mehrfacher Hinsicht eine Ausnahme. Während Vogesen, Pfälzerwald, Schwarzwald und Odenwald den Strom in etwa gleichbleibendem Abstand begleiten, legt sich der Taunus bzw. das Rheinische Schiefergebirge dem Rhein wie ein Staudamm in den Weg und zwingt ihn zum Ausweichen nach Westen, bevor er sich in einer spektakulären Schlucht wieder den Weg nach Norden bahnen kann. Auch sonst ähnelt der Taunus den anderen Randgebirgen des Oberrheins wenig. Von Süden und Osten gesehen, erhebt er sich zwar waldbekrönt über die Ebene und erweckt wie diese den Eindruck einer undurchdringlichen Waldeinöde. Betrachtet man den Taunus aber auf der Landkarte, so wird klar, dass dies eine optische Täuschung ist. Der Wald, der geologisch einer höher aufragenden Zone

Vom Bergfried der Burg Altweilnau blickt man über den Torturm
des Städtchens hinweg auf die ebenfalls von einer kleinen Siedlung
umgebene Nachfolgerburg Neuweilnau im nordöstlichen Taunus.

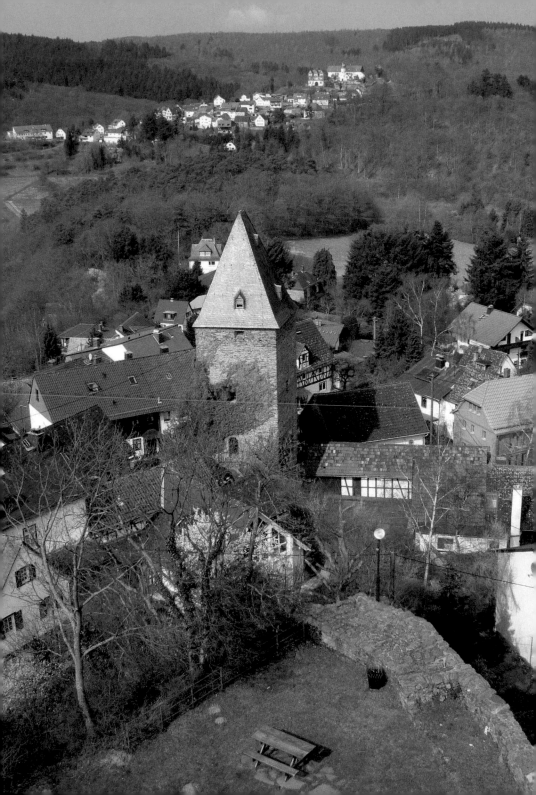

aus Quarzit und Sandstein entspricht, ist in Wahrheit nur 12–15 km tief; dann beginnt bereits der hügelige „Hintertaunus" mit zahlreichen Dörfern, der sich über 25 km bis zum Lahntal erstreckt. Der Schiefer dieser Region ist – wenn er auch nicht mit dem Rheingau oder der Wetterau konkurrieren kann – landwirtschaftlich nutzbar, und so setzte hier die Besiedlung bereits im 9./10. Jh. ein.

Zur Erschließung des Hintertaunus trugen entscheidend die Wege bei, die das Gebirge überquerten. Zwar ist der Taunus beidseitig leicht zu umgehen: westlich auf dem Rhein, östlich durch die Wetterau. Aber die Stromschnellen des „Binger Loches" stellten bis weit ins 19. Jh. ein Hindernis für die Schifffahrt dar, und auch die vielen Zölle waren Grund genug für alternative Wege zum Niederrhein. Die wichtigste von ihnen war die Straße Frankfurt – Limburg – Köln, die über Königstein führte und dann in etwa der heutigen Bundesstraße 8 folgte. Eine Häufung wichtiger Burgen – Königstein, Nürings, Falkenstein, Kronberg – markierte den südlichen Eintritt dieser Straße ins Gebirge; an ihrem Abzweig nach Weilburg entstanden Hattstein und Reifenberg, westlicher die frühe Besiedlung um Idstein. Noch weiter westlich gingen mehrere Straßen vom bereits in römischer Zeit bestehenden Wiesbaden aus: Die „Hühnerstraße" führte ebenfalls nach Limburg, eine andere im Zuge der heutigen „Bäderstraße" zur unteren Lahn bei Nassau und in den Koblenzer Raum. Weitere Wege waren wohl nur zeitlich oder regional wichtig, etwa der Weg über den Saalburg-Pass oder jene, denen im Spätmittelalter Tore des „Rheingauer Gebücks" entsprachen. Wirklich unwegsam war nur der westlichste, bis heute kaum besiedelte Teil des Gebirges zwischen dem Binger Rheinknie und dem tief eingekerbten Wispertal; aber selbst hier existierte mit dem „Kaufmannsweg" von Rüdesheim nach Lorch eine Straße, die eine Alternative zum „Binger Loch" eröffnete.

Für den Burgenbau bot der Taunus gute Bedingungen. Zwar selbst wenig siedlungsfreundlich erhebt er sich über fruchtbaren und früh besiedelten Landschaften – der Wetterau, dem Rheingau und dem Hintertaunus –, in denen ein vielfältig strukturierter Adel entstanden war. Als der Burgenbau dann jene Entwicklungsphase erreichte, in der Höhenburgen wichtige politische Mittel und Statussymbole wurden, boten die zwar eher milden, aber oft von Felsen bekrönten Höhen gute Bauplätze. Es entstand ein Bild, das anderen Randgebirgen des Oberrheins durchaus ähnelt – auch wenn die dichte Besiedlung des Frankfurter Raumes das Idyllische anderer Gegenden oft verdrängt hat: Über den Dörfern und Städtchen am Gebirgsfuß erheben sich die bewaldeten Berge mit den weithin sichtbaren Burgen, die die Herrschaft ihrer Erbauer zum Ausdruck brachten.

Der Rheingau

Das Abknicken des Rheins bei Wiesbaden wird durch das harte Gestein des Schiefergebirges verursacht, durch das sich der Fluss erst an einer Schwachstelle weiter westlich, bei Bingen, „hindurchsägen" konnte. Obwohl der Taunus also eine Art Sperre bildet, fließt der Rhein hier nicht, wie man sich vorstellen könnte, an einer 20 km langen Felswand entlang, sondern am sacht geneigten Hang des Rheingaues. Dieser Hang, der den Rhein etwas nach Süden abdrängt, entstand aus dem Geröll, das Bäche in Jahrtausenden aus dem Gebirge herausspülten, ergänzt durch vom Wind abgelagerten Löss. Besonders fruchtbar und ideal zur Sonne geneigt besitzt der Rheingau beste Bedingungen für den Weinbau, und eben dieser und die Landschafts- und Siedlungsformen, die er geprägt hat, haben ihn zu einer Landschaft eigenen Charakters werden lassen, die mehr ist als einfach nur der Südhang des Taunus. Die Anfänge des Weinbaues lagen schon in römischer Zeit, aber ab dem 12. Jh. lassen die Quellen einen erheblichen Ausbau des Rebgeländes erkennen.

Angesichts seiner besonderen Merkmale verkennt man leicht, wie klein der Rheingau in Wahrheit ist. Im engeren Sinne ist der von Reben bedeckte Abhang nur 22 km lang und keine 4 km tief; und auch bis zur früheren Grenzsicherung des „Gebücks", also einschließlich der Wälder im Norden, beträgt die Tiefe nur etwa 8 km. Die einfache Verkehrserschließung des Rheingaues entspricht ebenfalls seinen geringen Ausmaßen; die ältesten Ortschaften – Eltville, Oestrich-Winkel, Geisenheim, Rüdesheim – liegen am Ufer des Rheins, der ursprünglich den Hauptzugang zu ihnen bildete und heute von der Bundesstraße 42 begleitet wird. Vom Ufer aus führen nur Stichstraßen in die Weinberge und zu einigen jüngeren Siedlungen; noch heute überschreiten lediglich zwei Straßen ins Wispertal den Gebirgskamm, was den sperrenden Charakter des zerfurchten Westtaunus gut veranschaulicht.

Für den Burgenbau bot der Rheingau im Grunde schlechte Bedingungen. Er befand sich frühzeitig und geschlossen in der Hand eines mächtigen Herren, des Erzbischofs von Mainz, zudem bot sein mildes Relief kaum Bauplätze für „richtige" Burgen. Im Sinne von Höhenburgen kann man nur Ehrenfels und Scharfenstein nennen, die dementsprechend wichtige Stützpunkte des Erzbistums waren, sowie die namentlich und bezüglich ihrer Erbauer unidentifizierte Burg bei Johannisberg. Ähnlich stark wie diese drei Höhenburgen war nur Eltville, das zwar flach liegt, aber im 14. Jh. repräsentativ ausgebaut wurde und mit der befestigten Stadt und der Lage am Rhein strategische Vorteile besaß. Weitere Burgen ähnlicher Stärke gab es im Rheingau nicht – dennoch findet man eine Anzahl von

Fällen, wo erhaltene oder verschwundene Bauten traditionell als „Burgen" bezeichnet werden. Die Liste der Adelssitze im Kunstdenkmäler-Inventar von 1965 ist beeindruckend lang, und obwohl dort auch die vielen Gutshäuser und „Schlösser" des 18./19. Jhs. erfasst sind, spielen doch mittelalterliche Bauten neben den genannten vier Burgen eine beachtliche Rolle. Betrachtet man diese weiteren Anlagen unter der Fragestellung, inwieweit sie wirklich „Burgen" waren, so kommt man zu einem differenzierten Bild.

Gemeinsam nämlich ist diesen Adelssitzen des 11. bis 16. Jhs. ihre keineswegs wehrhafte Lage im Rebgelände, meist sogar mitten in den Dörfern am Rhein. Das zeigt, dass sie nicht primär aus Gründen der Verteidigung entstanden, sondern wegen des Bezuges ihrer Herren zum Weinbau – unabhängig davon, ob diese ursprünglich selbst Großgrundbesitzer waren oder ob sie als Vasallen oder Ministerialen des Landesherren oder etwa eines Klosters amtierten. Ein Sonderfall waren dabei die Burgmannen, deren Häuser und Höfe sich etwa in Kiedrich bzw. um Burg Scharfenstein und um die mainzischen Salhöfe in Eltville, Rüdesheim und Lorch konzentrierten. Die Ansiedlung von Burgmannen war tatsächlich eine strategische Maßnahme, aber ihre Wohnsitze waren – anders als die Burgen, die sie verteidigen sollten – in der Regel unbefestigt. Erhaltene Beispiele für derartige Adelssitze waren etwa die „Burg" Crass in Eltville, ein im Kern romanisches Steinhaus, oder das gotische „Burghaus" in Mittelheim, das nur wegen seiner Nähe zur verschwundenen Burg so heißt.

Es spricht jedoch für die besondere Wirtschaftskraft der Weinbauregion, dass manche erzbischöfliche Ministerialen bzw. Angehörige des „Ortsadels" – wie solche regionalen Oberschichten von manchen Historikern genannt werden – sich doch Burgen im eigentlichen Sinne errichten konnten. Das beste Beispiel bietet hier Rüdesheim: Brömserburg, Boosenburg und Vorderburg liegen alle flach, im Ortskern oder in seiner direkten Nähe, aber sie waren mit Bergfried, hohen Außenmauern, Gräben usw. architektonisch echte Burgen im Sinne ihrer Erbauungszeit um 1200. Die „auf der Laach", etwa 500 m vom Ortskern ergrabene Burg verdeutlicht die Alternative der isolierten Burg, die aber ebenfalls zugunsten der Nähe zu den Reben auf eine wehrhafte Lage verzichtete. Vollrads ist dafür ein jüngeres Beispiel – anderthalb Kilometer von den nächsten Dörfern und vom Rhein entfernt entstand die kleine Wasserburg in damals eben neu erschlossenen Weinbergen.

Ehrenfels liegt auf einem Felsvorsprung im Steilhang.
Die Lage machte eine starke und hohe Schildmauer nötig,
hatte aber den Vorteil der Nähe zum Fluss und zu dem
Zollhaus, das früher unter der Burg am Ufer lag.

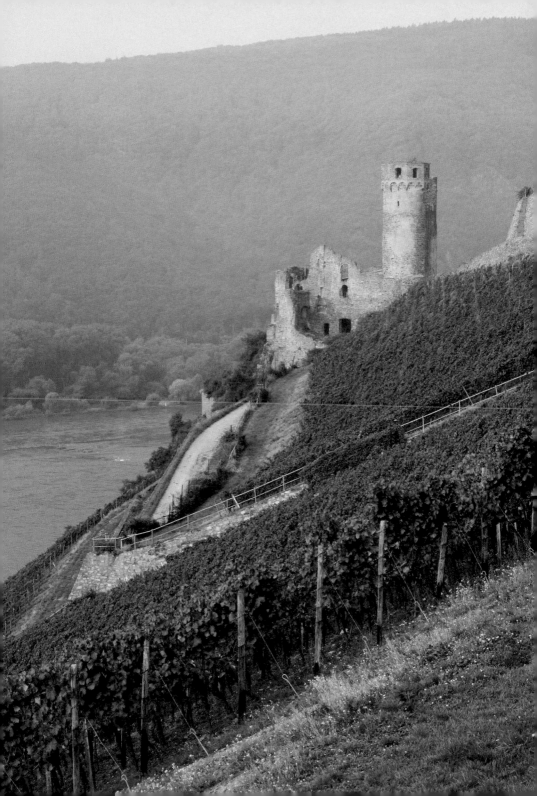

Üblicheren Regeln entsprechen nur die Burgen des Wispertales, das als dicht bewaldete, dünn besiedelte Region offenbar erst nachträglich zum Rheingau kam. Hier finden wir echte, auf Felsspornen liegende Höhenburgen, bei denen nichts auf Entstehung vor der klassischen Phase des Burgenbaues, vor dem späten 12. Jh. deutet. Insoweit ist die Entwicklung im Wispertal weniger mit dem Rheingau, sondern eher mit den Taunushöhen weiter östlich zu vergleichen.

Besiedlung vor dem Hochmittelalter

In römischer Zeit lag im Taunus die Grenze des Imperiums gegen das freie Germanien. Lange war der Rhein eine natürliche Grenze gewesen, mit dem Legionslager Mainz als Hauptstützpunkt, wobei aber auch in der rechtsrheinischen, fruchtbaren Wetterau und am Taunus-Südhang bereits römische Kastelle und Siedlungen bestanden. Nach vielfältigen Auseinandersetzungen mit den Germanen sicherte Kaiser Domitian ab 83 n. Chr. dieses Gebiet durch einen Patrouillenweg mit Wachtürmen – der Ursprung

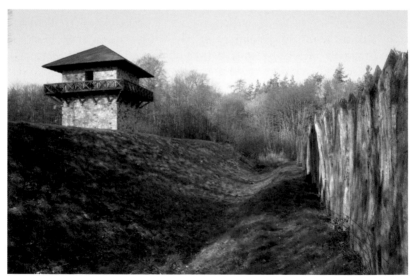

In der Nähe des gut erforschten Kastells Zugmantel wurde ein Stück des Limes in seinem letzten Ausbauzustand des mittleren 3. Jhs. rekonstruiert. Die Palisade und die steinernen Wachttürme, die ebenfalls hölzerne Vorgänger hatten, sind ältere Bestandteile; der Wallgraben als Hindernis für Reiter entstand zuletzt.

des Limes, der die Grenze in dem einspringenden Winkel zwischen Ober-rhein und Donau verkürzen sollte. Der Limes war keine Befestigung im engeren Sinne – dafür fehlten ihm Torbauten, Wehrgänge, tiefe Gräben usw. –, sondern nur eine Maßnahme, die Angreifer zu Durchlässen hinlei-ten und frühzeitige Benachrichtigung der im Hinterland stationierten Truppen ermöglichen sollte. Der Limes bestand – durch eine Palisade, nach und nach durch steinerne Türme und Kastelle verschiedener Größe verstärkt – bis 259/60 n. Chr.; dann führte der germanische Druck zur Rücknahme der Grenze an den Rhein.

Im Taunus wurde der Limes über den Kamm des Gebirges geführt, weil dies den besten Überblick über das Vorland bot. Vor allem in der noch heute dünn besiedelten Waldregion des Hochtaunus – etwa zwischen Idstein und Langenhain – veranschaulichen Reste des Wallgrabens, der Wachttürme und Kastelle, wie in regelmäßigen Abständen Truppenkon-tingente stationiert waren, und wie seit dem späten 2. Jh. durch Graben und Wall zumindest Reitern ein schnelles Überwinden der Grenze er-schwert wurde. Das 1898–1907 wieder aufgebaute Kastell Saalburg stellt einen engagierten Versuch dar, Gestalt und Alltag der Militärgrenze wie-der greifbar zu machen; es ist deswegen, obwohl keine Burg, in diesen Führer aufgenommen worden, gerade um den enormen Unterschied zwi-schen dem militärischen Stützpunkt der antiken Großmacht und einer mittelalterlichen Adelsburg zu verdeutlichen.

Aus römischer Zeit stammt auch der Name Taunus, der sich allerdings nicht auf das heute so genannte Gebirge bezog. Tacitus erwähnt einen Berg „Taunus", nach dem sich später die politische Einheit der Wetterau-Siedlungen nannte (*civitas taunensium*); vermutlich war *mons Taunus* der Berg, auf dem ein Kastell lag, und in seiner Nachfolge die Burg von Fried-berg in der Wetterau. Auf den heutigen Taunus wurde der Name erst An-fang des 19. Jhs. bezogen; früher bezeichnete man ihn einfach als „Höhe", was sich in Ortsnamen wie „Homburg vor der Höhe" erhalten hat.

In römischer Zeit war der Taunus noch großflächiger bewaldet als heute; insbesondere galt dies für den Hintertaunus bis zur Lahn, denn die germa-nische Besiedlung nutzte nur kleine Flächen. Auch die römischen Militär-anlagen nebst den Lagerdörfern bei größeren Kastellen lagen mitten im Wald, nur durch eigens angelegte Straßen erschlossen – nach Aufgabe des Limes wurde alles wieder zur Wildnis. Erst im Frühmittelalter, ab dem 9. Jh., drang die Besiedlung, die in der Wetterau schon im 6. Jh. eine erhebliche Dichte erreicht hatte, erneut in den Wald vor und schuf dann in vielen Einzelschritten das heutige Bild: Der Wald beschränkt sich auf die Gebirgs-höhe, davor beginnt im Süden und Osten ziemlich unmittelbar die Land-wirtschaftszone, während gegen Norden zunächst ein Gemisch von Dörfern und Wald einsetzt, das sich erst langsam, in Richtung auf die Lahn, zu einer

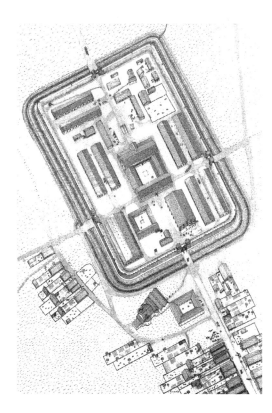

Das Kastell Saalburg, Vogelschaurekonstruktion des in Stein ausgebauten Kastells, um 200 n. Chr. (aus: Schallmayer, Hg., Hundert Jahre Saalburg)

offeneren Agrarlandschaft entwickelt. In dem Prozess, der dieses Bild hervorbrachte, der Kolonisation oder Rodung, spielte der Bau von Adelsburgen eine Rolle, jedoch stand er nach heutiger Kenntnis nicht an ihrem Anfang. Der genaue Ablauf der Rodung ist heute – im Taunus und anderswo – nur noch aus Indizien zu erschließen, wobei vor allem Gründungsnachrichten und Erstnennungen bestimmter Orte Anhaltspunkte bieten. Am frühesten erscheinen im Taunus erzbischöflich mainzische Institutionen, die der geistlichen Betreuung der anfangs noch spärlichen Bevölkerung dienten. So gründete Mainz Ende des 8. Jhs. das Kloster Bleidenstadt im oberen Aartal, nördlich des Hauptkammes, das eine Ausdehnung des mainzischen Einflusses in Richtung Limburg ermöglichte (später aber, seit Mitte des 12. Jhs. den territorialen Interessen seiner nassauischen Vögte diente). Östlicher, mitten im Hochtaunus schuf das Erzbistum Ende des 10. Jhs. die Pfarrei Schlossborn, die zum Ausgangspunkt der regionalen Pfarrorganisation wurde; vermutlich bezog sich ihre weltenferne Lage auch auf das Usinger Becken, das ebenfalls seit dem 8. Jh. von der Wetterau aus besiedelt worden war und an dessen Rand es früh ausgebeutete Eisenvorkommen gab.

Von solchen Vorposten aus, aber mehr noch vom längst erschlossenen Vorland, entlang der Bachläufe, schob sich die Besiedlung langsam in den Wald vor, wie Konrad Weidemann an Einzelbeispielen veranschaulicht hat; er bezieht auch Ringwälle bei den Dörfern als Fliehburgen auf diese Frühphase der Besiedlung. Das Vordringen spiegelt sich bis heute in Ortsnamen, die auf „-hain", „-rod" oder „-schied" enden und damit Bezug auf den damals gerodeten Wald nehmen. In der Erschließung des Hügellandes südlich der Lahn, wo solche Namen besonders häufig sind, spielte die Idsteiner Senke eine wichtige Rolle, an der die Fernstraße Frankfurt – Köln vorbei führte. Die Ersterwähnung der Reichsburg Idstein 1102 zeigt, dass die Gegend schon im 11. Jh. eine Siedlungsdichte erreicht hatte, die den Bau einer großen Burg lohnte. Dass es jedoch auch Rodungsvorstöße von Süden her gab, die den Taunuskamm überwanden, zeigen Langenschwalbach und elf weitere Dörfer, die im 12. Jh. noch zum Rheingau gehörten und erst im Spätmittelalter, an die Grafen von Katzenelnbogen verlehnt, durch den Bau des „Rheingauer Gebücks" abgetrennt wurden.

Die frühe Besiedlung des bis heute abgelegenen Vortaunus wird auch dadurch belegt, dass sie zwei bedeutende Dynastien hervorgebracht hat: die Grafen von Nassau und jene von Katzenelnbogen. Die Nassauer, die anfangs in Lipporn nordöstlich Kaub saßen, sind schon in den 940er Jahren als Vasallen des Herzogs von Schwaben greifbar, die Katzenelnbogen erbauten als Vögte von Besitzungen der Abtei Prüm (Eifel) um 1100 ihre namengebende Burg. Beide Geschlechter zog es allerdings bald in attraktivere Regionen. Die Nassauer erbauten um 1100 die Laurenburg an der Lahn und nannten sich ab 1159 nach der nahen Burg Nassau; im 13. Jh. drangen sie durch den Erwerb von Burg und Stadt Wiesbaden an den Rhein vor. Noch schneller schafften dies die Katzenelnbogen, die Mitte des 12. Jhs. Grafen im Kraichgau wurden und 1245 Burg Rheinfels erbauten, die dann zu ihrem Hauptsitz aufstieg.

Anfänge des Burgenbaues (11. und frühes 12. Jahrhundert)

Rheingau und Taunus gehören zu den seltenen Regionen Deutschlands, wo man seit langem eine Vorstellung nicht nur von den Burgen an sich, sondern auch von ihren Anfängen entwickelt hat, nämlich von den „ottonischen Turmburgen". Bevor ich auf diese zutreffende, wenn auch bezüglich der Datierung korrekturbedürftige Idee der Turmburgen komme,

ist aber auf eine weitere These zum frühen Burgenbau des Rheingaues einzugehen, die einige Verwirrung gestiftet hat, nämlich die vermeintlichen Burgen der Rheingrafen.

Diese These wurde um 1960 von Wolfgang L. Roser entwickelt, aber erst 1992 zusammenhängend veröffentlicht; leider ist sie schon zuvor unkritisch übernommen worden, insbesondere im Kunstdenkmälerinventar von 1965, aber auch im „Handbuch der historischen Stätten" von 1976, und noch die wertvolle historische Darstellung der „Mainzer Erzbischofsburgen" von Grathoff (2005) zitiert Roser leider nur selten kritisch. Roser behauptete, man könne im Rheingau sechs Burgen der älteren Rheingrafen bzw. ihrer Lehnsleute identifizieren und sogar noch ihre Bauformen erkennen. Das Interesse dieser Annahme liegt darin, dass die Rheingrafen bis zu ihrem Aussterben Mitte des 12. Jhs. die mächtigsten Ministerialen des Rheingaues waren, die dort für den Erzbischof die landesherrlichen Rechte wahren sollten. Ihre Burgen zu kennen, wäre also von hohem Interesse – aber leider kennen wir sie nicht, denn Rosers Behauptung ist bei näherer Betrachtung ohne Grundlage. Das zeigt schon die vermeintliche „Stammburg" der älteren Rheingrafen, die er auf dem bewaldeten Sporn des „Schlossberges" im Elsterbachtal annimmt, 2 km nordwestlich vom Schloss und früheren Kloster Johannisberg. Der letzte Rheingraf trat um 1130/40 mit einigen Familienmitgliedern in dieses junge Kloster ein, das er auch mit Grundbesitz beschenkte. Aus diesen geringen Indizien abzuleiten, auf dem „Schlossberg" habe der Hauptsitz der Rheingrafen gestanden, ist keinesfalls zulässig – wer die bis auf Bodenerhebungen verschwundene Burg auf dem „Schlossberg" wann erbaute, ist in Wahrheit völlig ungeklärt. Von den anderen vermeintlichen Rheingrafenburgen Rosers sind drei erst im 13./14. Jh. belegt, wobei die Quellen die Erbauungszeiten des verschwundenen Neuhaus (1259/74) und der Lauksburg (um 1377–90) durchaus deutlich machen und das 1215 erstmähnte Geroldstein von Anfang an im Besitz einer anderen Familie war, die lediglich Pfandbesitz der (jüngeren) Rheingrafen hatte. Es bleiben Rheinberg und Waldeck, wobei Rheinberg die einzige unter den angeblich salierzeitlichen Burgen Rosers ist, deren Existenz vor 1200 überhaupt belegbar ist, wenn auch erst Jahrzehnte nach Aussterben der älteren Rheingrafen. Die jüngeren Rheingrafen, die im 13. Jh. in Rheinberg nachgewiesen sind, vertraten dort allerdings Interessen des Reiches, nicht von Mainz, das seinerseits andere Vertreter in der Burg hatte. Als Sitz der älteren Rheingrafen ist folglich auch Rheinberg unbelegt; zudem geht seine Bausubstanz nicht vor das späte 13. Jh. zurück. Auf Waldeck als letztem Fall saßen im frühen 13. Jh. auch Lehnsleute der jüngeren Rheingrafen – was natürlich nicht beweist, dass es Sitz der älteren Rheingrafen war. Es ergibt sich also bezüglich der Sitze der älteren Rheingrafen ein schlichtes Fazit: Wir kennen leider keinen einzigen.

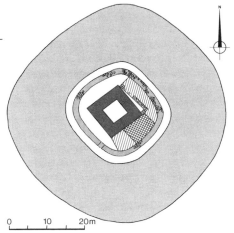

Eschborn, die Burg nach den Ausgrabungen 1895/96. Sie ist nicht näher datierbar, ging aber zweifellos weit ins 12. Jh. zurück (Führer zu archäol. Denkmälern in Deutschland, 19).

0 10 20m

Trotzdem ist zum frühen Burgenbau im Rheingau und Taunusvorland Einiges zu sagen – wenn man Spekulationen vermeidet und sich an das hält, was Archäologie und Bauforschung bieten. Das gilt zunächst für das Thema „Turmburg", für das die 1895/96 ausgegrabene, heute verschwundene Burg in Eschborn bei Frankfurt eine Art Prototyp darstellt. Ein quadratischer Turm, eng von einer Ringmauer umgeben, wobei der Zwischenraum teilweise von Gebäuden eingenommen wurde, das Ganze von einem Graben geschützt – das ist eine klare Formel für eine kleine Burg, die verständlicherweise anhaltendes Interesse der Forschung weckte. Leider kann von einer genauen Datierung schon aufgrund der archäologischen Methodik um 1900 keine Rede sein; sicher scheint lediglich, dass die Burg existierte, als ihre Bewohner um 1230 auf die neue Höhenburg Kronberg umzogen, und wahrscheinlich auch schon 1189/90, als sich zuerst ein Adeliger nach Eschborn nannte. Der zweite, viel beachtete Fall, die 1931 freigelegte Turmburg von Niederwalluf, sah in ihrem Urzustand ähnlich wie Eschborn aus; sie kommt in Schriftquellen überhaupt nicht vor, sondern ist nur über Keramik und ihr Mauerwerk ins 11./12. Jh. zu datieren. Lagen diese beiden Burgen in Dörfern, so wird ein Turmfundament der gräflichen Höhenburg Nürings – die später als „Falkenstein" erneuert wurde – ebenfalls als Rest einer salierzeitlichen Turmburg angesprochen. Das scheint denkbar, aber nicht wirklich gesichert; ein Bergfried des 12./13. Jh. ist nach Lage und Mauerdicke nicht auszuschließen. Problematisch sind schließlich die nie wissenschaftlich vorgelegten Grabungsergebnisse im benachbarten Königstein: Eine Mauerecke könnte Teil eines spätestens im 14. Jh. abgebrochenen Wohnturmes sein, aber für eine sichere Interpretation ist der Befund letztlich zu gering.

Ausgehend von den beiden früh bekannt gewordenen Turmburgen Eschborn und Niederwalluf hat die regionale Forschung noch weitere Burgen als Turmburgen bezeichnet und entsprechend früh datiert, was aber meist nicht überzeugen kann. So wurde in der völlig abgegangenen Wiesbadener Burg 1952 ein Turmfundament freigelegt, das seither als Turmburg gilt und – trotz Fehlens datierender Funde – ins 10. Jh. gesetzt wird; dass es sich um einen Bergfried des 12./13. Jhs. handelte, ist weit wahrscheinlicher. In der seit dem 19. Jh. sogenannten „Turmburg" bei Oberursel, einer bescheidenen Erdschanze unklaren Alters, gibt es keine Spur eines Turmes; früher meinte man lediglich Fundamente eines dünnwandigen Hauses zu erkennen. Weitere gern zitierte Vergleichsfälle der weiteren Umgebung – der „Drusenküppel" bei Obernhain, der „Weilerhügel" bei Alsbach-Hähnlein und der „Wellberg" bei Pfungstadt-Hahn – sind lediglich Beispiele des weit verbreiteten Typus der Motte; bei keiner ist ein Turm erwiesen, keine ist bisher exakt datierbar. Helfen diese Vergleiche also nicht weiter, so gilt das erst recht für später erneuerte Anlagen wie in Eppstein, Mittelheim und Hattenheim; in allen drei Fällen sprechen manche Autoren von Turmburgen, obwohl über die reine Existenz eines Adelssitzes hinaus nichts bekannt ist. Hofheim schließlich kann als Beispiel dienen, dass die Annahme einer Turmburg pure Spekulation war: Die Erbauung der kleinen Ringmaueranlage erst im mittleren 14. Jh. ist in den Quellen belegt, und Grabungen bestätigten, dass es keinen Vorgängerbau gab.

Das Fazit zum Thema „Turmburg" ist also ebenso klar wie jenes zu den vermeintlichen Rheingrafenburgen, wenn auch positiver. Es gibt immerhin eindeutige Vertreter des Typus' – Eschborn und Niederwalluf –, die allerdings bisher nicht eng datierbar sind; es wird vorläufig bei der Einschätzung „salierzeitlich" bleiben müssen, also bei einer Datierung ins 11. oder frühe 12. Jh., was mit etwas mehr Vorsicht auch für Nürings gilt. Alle weiteren Beispiele, die man in der Literatur findet, sind samt ihren Datierungen bisher reine Vermutung. Und der eng mit den Turmburgen verwandte gesamteuropäische Typus der Motte – ein künstlich aufgeschütteter Hügel mit Turm oder anderer Bebauung – ist im Taunus noch seltener, wobei dies freilich nur für das Gebirge im engen Sinne gilt. Motten waren generell ein Bautypus des Flachlandes, und in den entsprechenden Teilen der Rhein-Main-Region sind sie durchaus vorhanden; eine Zusammenstellung der gesicherten Motten, die vor allem durch Grabungen gewiss noch zu vermehren wäre, veröffentlichte R. Friedrich 1996. Der besonders gut erforschte Fall Bommersheim – eine Palisade der ersten Bauphase ist auf 1118/38 datierbar – liegt am Fuß des Hochtaunus, der „Drusenküppel" im früh besiedelten Usinger Becken.

*In der Rüdesheimer Brömser-
burg, deren heutige Gestalt in
der Zeit um 1200 entstand,
steckt eine ältere Burganlage,
die zumindest weit ins 12. Jh.
zurückgeht. Sie war bereits
rechteckig und umfasste
u. a. einen Wohnturm und
einen sehr kleinen Bergfried,
die beide in erheblichen
Resten in der heutigen
Burg verbaut sind.*

Dass es in der Frühzeit des Burgenbaues am Taunus – also vor dem späten 12. Jh. – noch weitere Burgformen neben Turmburg und Motte gegeben hat, dafür steht beim gegenwärtigen Forschungsstand vor allem die Bröm-serburg in Rüdesheim. In ihrer älteren, durch Bauforschung ermittelten Form besaß sie zwar auch einen Wohnturm, aber dieser stand nicht in einer eng umgebenden Mauer, sondern an der Ecke eines etwas größeren Mauergevierts. Und in der gegenüberliegenden Ecke stand ein kleiner quadratischer Turm, der als typischer, unbewohnbarer Bergfried die Angriffsseite verstärkte und das Tor deckte – ein neuartiges Element des Burgenbaues, das bereits in dessen anschließende Phase ab dem späten

12. Jh. verweist. Wann diese ältere Brömserburg – die schon um 1200 in einem anspruchsvolleren Neubau „verschwand" – entstanden war, wissen wir leider nicht; angesichts ihrer progressiven Merkmale sollte man nicht vor das 12. Jh. zurückgehen, zumal die vergleichbare, aber noch schlichtere Nachbarburg „Auf der Laach" aufgrund ihres Fundmaterials erst im 13. Jh. entstanden sein dürfte.

Weitere frühe Burgen in Taunus und Rheingau waren fraglos ebenfalls größer als Turmburgen vom Typus Eschborn/Niederwalluf oder auch Motten, ohne dass wir ihre Gestalt aber genau kennen. Für die Grafenburg Katzenelnbogen – als Grafensitz erscheint der Ort 1102 – ist angenommen worden, sie sei auch eine Turmburg gewesen, aber der Grundriss lässt nur die Trennung in Kern- und Vorburg ahnen. Ähnlich sind Umfang und Graben des 1128 ersterwähnten Rüdesheimer Salhofes bzw. der „Vorderburg" noch erkennbar, ohne dass wir etwas über Innenaufteilung und Alter wüssten; Ähnliches gilt für den Hof anstelle der späteren Burg Eltville, und auch das 1110 angesprochene *castellum* in Lorch muss ein mainzischer Salhof gewesen sein – der einzige, dessen Befestigung durch die Bezeichnung belegt ist. Weitere früh erwähnte Burgen zeigen heute nur noch deutlich jüngere Bausubstanz, aber die Geräumigkeit ihres Bauplatzes ist aussagekräftig: Idstein (Ersterwähnung 1102), Eppstein (1122) und Sonnenberg (1126/57); auch die in keiner Quelle erwähnte, früh abgegangene Burg bei Johannisberg überstieg die Dimension einer Turmburg deutlich.

Insgesamt also bietet sich heute ein Bild des frühen Burgenbaues im Taunus und seinem Vorland, das sich auf weniger gesicherte Einzelfälle stützen kann, als gewisse ältere Vorstellungen es suggerierten. Wenn man nämlich Vermutungen und Spekulationen beiseite lässt, so sind nur eine Handvoll Burgen halbwegs in ihrer frühen Bauform zu erfassen und zu datieren. Dennoch ist das neue Bild nicht ärmer als das alte – eher im Gegenteil! Denn neben Turmburgen und Motten, die man früher fast überall vermutete, wo die Bauform unbekannt war, gibt es sehr wohl Hinweise auf größere und komplexer gegliederte Anlagen. Und eine weitere Erkenntnis verdient festgehalten zu werden: Gesicherte, insbesondere archäologische Ergebnisse führen für unsere Region bisher nur zu ungefähren Datierungen ins 11./frühe 12. Jh. Eine Entstehung im 10./11. Jh. wurde in der älteren Literatur zwar hier und dort vermutet, ist bisher aber nirgends bewiesen.

Der spätromanische Burgenbau
(spätes 12. – Mitte 13. Jahrhundert)

In der Regierungszeit der Staufer (1138–1250) kam in Deutschland eine neuartige Burgform auf, die dann bis zum Ende des Mittelalters und damit für die meisten Burgen überhaupt prägend blieb und die auch heute noch unsere Vorstellung von einer Burg bestimmt; diese Form wird deshalb als klassische Burg bezeichnet. Charakteristisch für sie ist die Anordnung mehrerer spezialisierter Bauten innerhalb der Ringmauer, und der Bergfried als unbewohnbarer, meist an die Angriffsseite gestellter Turm – also ein Konzept, das insgesamt geräumiger und differenzierter, damit zugleich komfortabler und besser verteidigungsfähig war, das aber auch eine große Variationsbreite der Gestaltung zuließ, entsprechend Lage, Ansprüchen der Bauherren, verfügbaren Bauleuten usw. „Einheit in der Vielfalt" könnte das Motto jener Blütezeit lauten, oder aus der Sicht des unbefangenen Betrachters: Keine Burg ist wie die andere, und doch bleibt das Modell als solches immer klar erkennbar.

Wenn der Historiker einen Überblick über die Entstehungszeiten zu gewinnen versucht, so erstellt er gerne eine „Ersterwähnungsliste": Wann wurde die Burg zum ersten Mal in einer Schriftquelle erwähnt? So soll auch hier vorgegangen werden, wobei freilich zu beachten ist: Die erste Erwähnung sagt keineswegs, dass die Burg zu diesem Zeitpunkt oder knapp davor erbaut wurde – sie kann vielmehr schon länger bestanden haben. Gerade kleinere Anlagen, deren Besitzer politisch marginal waren, konnten lange existieren, ohne dass irgendeine erhaltene Quelle sie erfasst hätte; Bommersheim etwa wird 1226 greifbar, existierte aber den Ausgrabungen zufolge schon ein Jahrhundert früher, und die keineswegs unbedeutenden Rüdesheimer Burgen sind erst 1227/1275 belegt, reichen aber im Falle der „Brömserburg" mindestens weit ins 12. Jh. zurück. Andererseits ist im Umgang mit einer Ersterwähnungsliste immer zu beachten: Sie sagt alleine noch nichts über das Alter der Bausubstanz aus, einfach weil Neu- und Umbauten recht häufig waren.

Von den im letzten Kapitel behandelten frühen Burgen sind sechs vor dem mittleren 12. Jh. in Schriftquellen erwähnt (Eppstein, Idstein, Katzenelnbogen, Lorch, Nürings, Sonnenberg), ohne dass wir dort noch so alte Bausubstanz fänden; umgekehrt gehören weitere Burgen nach archäologischen oder Bauuntersuchungen durchaus in diese Zeit, ohne dass die Schriftquellen sie schon erfasst hätten. Dies zeigt bereits, dass die schriftlichen Erwähnungen gerade in der Frühzeit noch kein allzu realistisches Bild ergeben. In der 2. Hälfte des 12. Jhs. treten weitere fünf Burgen ins

Licht der Quellen (Eschborn, Hattstein, Hohenstein, Homburg und Rhein-
berg), was noch keine merkliche Zunahme bedeutet. Erst im 13. Jh. folgt
dann im Taunus und im Rheingau – wie in ganz Mitteleuropa und darü-
ber hinaus – der zahlenmäßige Höhepunkt des Burgenbaues: Zwischen
1208 und 1235 werden gleich elf der hier behandelten Burgen erstmals
erwähnt – also in 27 Jahren ebenso viele wie in dem gesamten Jahrhun-
dert zuvor, darunter die meisten jener Burgen, die wir heute als die ein-
drucksvollsten der Region empfinden – in chronologischer Reihenfolge:
Altweilnau, Ehrenfels, Waldeck, Königstein, Scharfenstein, Geroldstein,
Kransberg, Cleeberg, Kronberg, Frauenstein und Reifenberg. Die Bauten
dieser spätromanischen, stauferzeitlichen Hauptphase des Burgenbaues –
die sich im Rheinland freilich über das gesamte 14. Jh. verlängerte – sind
hier nun zu behandeln. Dabei zeigt sich sofort, dass Erstnennungen und
Entstehungszeiten wirklich nicht dasselbe sind, denn die umfangreichste
spätromanische Bausubstanz finden wir keineswegs nur auf Burgen, die in
dieser Zeit zuerst erwähnt werden.

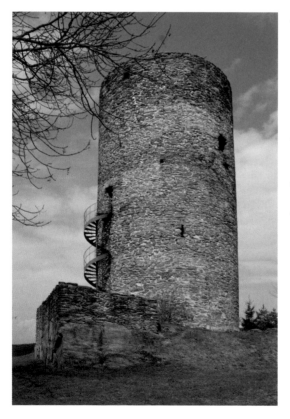

*Altweilnau, der runde
Bergfried der Burg war
nach Dendrodaten
1203/04 im Bau und
wäre damit ein recht
frühes Beispiel für jene
Rundbergfriede im
deutschen Raum, die
sich durch mehrfache
Wölbung und Treppen
in der Mauerdicke aus-
zeichnen. Scharten als
Merkmal eines fran-
zösischen Einflusses
fehlen hier allerdings.*

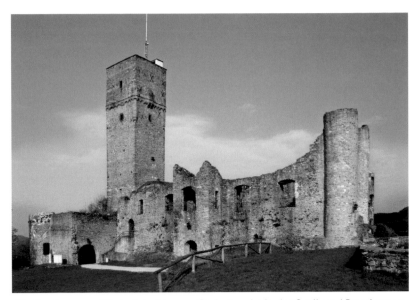

Die Kernburg von Königstein, hier von Südosten, ist in der Gotik und Renaissance erheblich ausgebaut worden. Ihre Gesamtform und insbesondere die südliche Ringmauer und der Bergfried stammen aber noch aus der Romanik. Der vorspringende Anbau links ist im Kern Rest eines weitgehend verschwundenen Zwingers.

Auf den Taunusburgen romanische Bausubstanz zu identifizieren, ist nicht so einfach, wie es der Stilbegriff suggeriert, denn romanische Schmuckformen fehlen heute fast völlig. Allein die Rüdesheimer Brömserburg besitzt noch Kapitelle, (restaurierte) Fenster und Gewölbe, die ihre Ausbauphase um 1200 sicher datieren, und in Bommersheim erlaubten Funde die Einordnung ins frühe 13. Jh. In allen anderen Fällen, die noch anzusprechen sind, kann die Abgrenzung und Datierung der älteren Bauteile bisher nur über Fugen und ähnliche Umbauspuren erfolgen, sowie über die Art des Mauerwerks. Das Mauerwerk freilich ist in einer nahezu reinen Schieferregion nicht einfach zu interpretieren, weil das Material die Arbeit der Steinmetzen stark einschränkte. Der Taunusschiefer bricht in der Regel zu kleinteiligen Platten, so dass größere Steine mühsam herausgesucht werden mussten und Quader praktisch nicht herzustellen waren – dafür musste man anderes Material aus weiter Entfernung holen. Diesen Aufwand leistete man sich aber höchstens für kleine Teile wie Tür- und Fenstergewände, und diese wurden später, eben wegen ihrer Seltenheit, oft wieder entfernt. Fehlen insofern datierbare Einzelheiten fast immer, so macht außerdem die Art des Steinmaterials das Erkennen von Umbauten zum Problem. Feinheiten der Materialauswahl – etwa gleich große oder

gleich geformte Steine – oder des Steinversatzes – etwa besonders saubere Schichten oder „Fischgrätmauerwerk" – sind für den Fachmann zwar zu erkennen, aber ihre genauen Grenzen bleiben oft schwer bestimmbar. Insbesondere im Falle von Restaurierungen – die bei Schiefermauerwerk besonders notwendig sind, denn das Material ist wenig haltbar und der Anteil verwitterungsgefährdeten Mörtels besonders hoch – sind unterschiedliche Mauerwerksformen oft kaum noch zu unterscheiden.

Die Rüdesheimer Brömserburg und die Türme der Boosenburg und der Vorderburg sind die wichtigsten romanischen Burgreste in Taunus und Rheingau – und sie sind auch aus weiteren Gründen ungewöhnlich. Zunächst sind sie keine Höhenburgen, sondern liegen am flachen Rheinufer – ihre Erbauer suchten die Nähe zum erzbischöflichen Salhof und zum Weinbau als ihrer Existenzgrundlage; dass der Bau dieser Burgen von den ortsansässigen Familien betrieben wurde, keineswegs vom Erzbischof selbst, zeigt schon ihre konkurrierende Mehrzahl, vor allem wenn man auch die verschwundene Burg „Auf der Laach" einbezieht. Ihre ungewöhnliche Architektur ist dagegen den Eberbacher Laienbrüdern als Baumeistern zu verdanken, die um 1200 technische und gestalterische Merkmale ihres Klosterbaues hierher übertrugen: Einwölbung, Innentreppen, Fenster- und Kapitellformen. Dabei kann man die im 19. Jh. weitgehend abgetragene Boosenburg als Weiterentwicklung einer Turmburg in der Art von Eschborn verstehen – die Ringmauer war zu einer überwölbten Umbauung geworden –, während die Vierflügeligkeit der Brömserburg sicherlich durch die geräumigere Ringmauer der Vorgängeranlage bestimmt ist.

Etwa im 2. Jahrzehnt des 13. Jhs. entstand Ehrenfels über dem Binger Loch – nahe Rüdesheim, aber in weit besserer Verteidigungslage als dessen Salhof. Die Verlegung des erzbischöflichen Stützpunktes an den

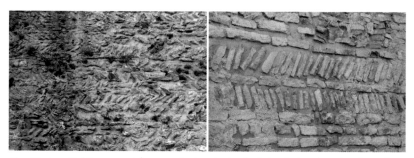

Das Fischgrät-Mauerwerk (opus spicatum), *das bei plattig brechenden Gesteinen vorkommt, ist auch im Schiefergebirge charakteristisch für romanische Bauten. Links ein Abschnitt der Südringmauer der Kernburg von Königstein, rechts ein Beispiel vom Burgmannenhaus „Crass" in Eltville, wo die Technik geradezu ornamental eingesetzt wurde.*

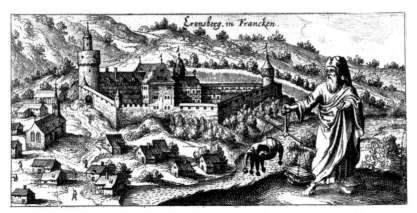

Kransberg, hier auf einem Stich von Meissner (1626), zeigte bis zu den Veränderungen vor allem des 17. und 20. Jhs. noch die klare Anlage seiner Gründungszeit im frühen 13. Jh. – links die von Bergfried und Schildmauer geschützte Kernburg, rechts auf der Bergspitze die Vorburg. Die in der Wiedergabe des Geländes skizzenhafte Darstellung deutet an, dass Pfarrkirche und Dorf damals noch direkt bei der Burg lagen.

felsigen Steilhang entsprach einerseits der allgemeinen Zeittendenz zur festeren und statusträchtigen Höhenburg, andererseits dürfte sie mit der Öffnung einer Fahrrinne in den Felsriffen des Rheins zu tun haben, die hier die ideale Zollstelle entstehen ließ; quellenmäßig ist das so früh nicht zu belegen, aber aus der Situation heraus mehr als wahrscheinlich. Leider lässt das Schiefermauerwerk in Verbindung mit vielen Umbauten und Restaurierungen die Urform von Ehrenfels nicht mehr sicher erkennen; falls die Anlage bergseitig von Anfang an zwei rundliche Türme besaß, wäre sie ein beachtlich frühes Beispiel für französische Einflüsse im deutschen Burgenbau.

Als wichtige romanische Burg der Region muss auch die dreieckige Oberburg in Kronberg gelten, die nach der Quellenlage gegen 1230 entstand. An ihren drei Bauteilen – dem quadratischen Bergfried, einem kleinen Wohnbau und dem Torturm – gibt es allerdings keine romanischen Schmuckformen mehr; auch die Kapellenapsis des Torturmes besteht nur aus Schiefermauerwerk. Ein romanisches Merkmal sind die Partien von „Fischgrätmauerwerk" (*opus spicatum*), die man kräftiger auch in der Ringmauer des nahen Königstein findet. Beide Burgen hängen auch durch ihre Erbauer zusammen, Reichsministerialen aus dem Umkreis der Pfalz Frankfurt, die den Königsbezug offenbar auch in die Namenswahl einbrachten: „König" und „Krone". Die ursprüngliche Gestalt von Königstein ist dabei durch Umbauten des 14.–16. Jhs. stark verändert worden; aufgehend

erhalten sind noch Ringmauerpartien und der quadratische Bergfried, aber die ungedeuteten Grabungsbefunde werden wohl zeitlich nicht mehr einzuordnen sein. In Eppstein schließlich lässt die Analyse des Mauerwerks einen ältesten, rechteckigen Wohnbau erkennen, an den der Bergfried erst später angebaut wurde; er geht sicherlich ins 12. Jh. zurück, ist dabei aber so umgebaut, dass alle Details seiner ursprünglichen Gestalt fehlen.

Eine Reihe weiterer, mittelgroßer Burgen dürfte in ihrer Grundsubstanz ebenfalls in die 1. Hälfte des 13. Jhs. zurückgehen, ohne dass wir noch Genaueres erkennen können. Dazu zählen Cleeberg und Kransberg, bei denen Lage, Größe und Anordnung von Wohnbau und „Frontturm" dem in Deutschland wohl häufigsten Burgmodell entsprechen; ungewöhnlich ist nur der Cleeberger Turm, der die Rundung nicht der Angriffsseite zukehrt. Beide sind auch unverkennbar – ähnlich wie schon früher Nürings, Hattstein und Kronberg – Anlass und Mittel von Rodungsvorstößen gewesen, und das gilt auch für Waldeck, das neben dem später erneuerten Rheinberg offenbar die älteste Burg im Wispertal war, einer schlecht zugänglichen Grenzzone zwischen dem Rheingau und dem früh kolonisierten Vortaunus. Der schwer erkennbare älteste Baubestand von Waldeck bestand wohl aus einer engen Ringmauer auf steilem Bergsporn; nichts deutet auf einen Turm. Eine rundliche Ringmauer war auch der älteste steinerne Teil der Wasserburg in Bommersheim, entstanden durch die Ummauerung einer Motte samt ihrem inneren Wallgraben – ein schönes Beispiel für den gewachsenen Platzbedarf der Bewohner. Diese Burg wird wohl eine Randbebauung besessen haben, ebenfalls ohne Turm.

In einigen anderen Fällen sind es jedoch gerade die Türme, die als einziger Teil der Burg sicher bis in staufische Zeit zurückreichen. Der interessanteste Fall ist hier der Unterteil des mächtigen Rundturmes von Idstein, der neuerdings um 1170 datiert wird, mit einer eingewölbten Erhöhung um 1240. Dieser Turm, der vielleicht an der damaligen Angriffsseite der Burg stand, ist der zur Zeit früheste Beleg für eine Tradition runder Bergfriede in unserem Gebirgsraum; benachbart, etwa in Münzenberg, Büdingen oder Gelnhausen, gibt es aber Vergleichsbeispiele, von der Rundturmkultur des 11./12. Jhs. im thüringisch-sächsischen Raum ganz abgesehen. Auch die kuppelgewölbten Rundtürme von Altweilnau und Scharfenstein bei Kiedrich, die nach dendrochronologischen und quellenmäßigen Indizien um 1203/04 bzw. vor 1215 entstanden sein dürften, wären etwa im südwestdeutschen Raum beachtlich früh – dort gibt es die ersten Türme vergleichbarer Art kaum vor 1230 –, passen hier im Rheinland aber besser in die Entwicklung; das gilt auch für den Turm von Reifenberg, der wohl um 1235 entstand. Romanisch sind fraglos auch die Türme von Frauenstein und Sonnenberg, beide mit rundbogigen Tonnengewölben und Treppen in der Mauerdicke ausgestattet; Frauenstein ist nach dendro-

chronologischen Ergebnissen spätestens um 1200 entstanden. Im Falle von Sonnenberg mag die Ringmauer der Kernburg ganz oder teilweise gleichzeitig mit dem Turm sein, aber ihre vielfach restaurierten Reste lassen keine sicheren Aussagen mehr zu.

Abschließend sei noch ein Phänomen angesprochen, das auch im Taunus und Rheingau häufiger ist, als oft angenommen wird: Burgen, die nach den Schriftquellen deutlich früher existiert haben, als ihr Baubestand das heute erkennen lässt. Das kleine Hattstein – mit einer Ersterwähnung 1156 die älteste Burg im Inneren des Taunus – ist so verfallen, dass das Alter eines ältesten Wohnbaues nicht mehr zu beurteilen ist; ähnlich gilt das für Geroldstein mit seinen niedrigen, restaurierten Mauerresten. Anders liegen die Fälle von Rheinberg und Hohenstein. Rheinberg muss nach der Quellenlage vor 1183 existiert haben, aber seine ältesten Teile, besonders der Bergfried, können kaum vor das mittlere 13. Jh. zurückgehen; offenbar wurde die Burg nach der Zerstörung 1279 umfassend neu erbaut, so dass man ihre romanische Gestalt nur noch vermuten kann. Hohenstein ist ähnlich zu beschreiben – der Bauplatz zeigt zwar, wo die romanische Kernburg stand, aber eindeutige Reste sind in den umfangreichen gotischen Neubauten nicht mehr zu identifizieren. Dass man grundsätzlich noch im späten 12. Jh. mit Holzbauten rechnen muss, die später vollständig durch Steinbauten ersetzt wurden – eine beliebte Annahme im Falle des Widerspruches zwischen früher Erwähnung und später Bausubstanz – belegt der Fall Homburg vor der Höhe. Als frühester Bau wurde hier ein zweiphasiger Holzturm ergraben, der sicher in die Entstehungszeit der Burg um 1180 zurückging und vielleicht das Tor der Vorburg schützte.

Welche gesellschaftlichen und politischen Entwicklungen standen hinter dem kraftvollen Aufblühen des Burgenbaues im 12. und der ersten Hälfte des 13. Jhs.? Diese Frage blieb bisher ausgespart, um zunächst das architektonische Geschehen darzustellen.

Allgemein gilt das Hochmittelalter bis zum Niedergang der Staufer als eine Epoche, in der das Königtum noch als oberster „Schiedsrichter" des gesellschaftlichen Geschehens anerkannt war und über eine gut abgesicherte Machtposition verfügte. Das ist auch im Rhein-Main-Gebiet nachvollziehbar, wenn man vor allem die hohe Bedeutung der Reichsministerialen betrachtet, die auf das politische Zentrum der Pfalz Frankfurt bezogen waren und sich zugleich auf Besitz in der Wetterau stützten, sowie südlich von Rhein und Main. Das gilt vor allem für die mächtigen Hagen-Arnsburg-Münzenberg, deren Positionen mit Königstein in den Taunus hineinreichten; noch einflussreicher wurden – allerdings erst nach der Stauferzeit – ihre Erben, die Bolanden-Falkenstein. Weitere, teils später einflussreiche Geschlechter wie die Kronberger, die Herren von Kransberg, wohl auch

jene von Hohenberg (Homburg) entstammten demselben Kreis; dass solche Familien noch das Königtum als Rückhalt verstanden, zeigen Namen wie „Königstein" oder „Kronberg". Nimmt man hinzu, dass manche früh an Mainz übergegangenen Burgen (Idstein, Eppstein) dennoch rechtlich Reichsburgen blieben, und dass auch die Grafen der weiteren Region – im Taunus jene von Nürings, von Norden hineinwirkend auch jene von Katzenelnbogen, Nassau und Diez – im 12. Jh. noch Vertreter bzw. Amtsträger der staatlichen Zentralgewalt waren, so wird die beherrschende Rolle des staufischen Königtums in dieser Epoche anschaulich. Schließlich und endlich war auch der Anfang des Städtewesens am Main und in der Wetterau ans Reich gebunden, wenn man an die frühe Bedeutung vor allem von Frankfurt und Friedberg denkt.

Aber diese Position des Königtums war in spätstaufischer Zeit bereits gefährdet. Schon unter Friedrich I. (1152–90) hatten sich Konflikte mit dem auch territorial mächtigen Erzbistum Mainz entwickelt, vor allem weil der Kaiser seine Positionen auf dessen Kosten verstärkte und dabei gelegentlich am Rande des verbrieften Rechtes agierte; die Vorgänge auf Rheinberg im Wispertal zwischen etwa 1165 und 1190 sind ein Beispiel für solche Auseinandersetzungen, oder – am anderen Rand der Wetterau – die Entstehung von Pfalz und Stadt Gelnhausen.

Jedoch waren es nicht nur hochpolitische Vorgänge, wie der Konflikt zwischen Kaiser und Erzbistum oder die langen Streitigkeiten um die Nachfolge Heinrichs VI. († 1196), die auf Dauer die Zentralgewalt schwächten und eine zunehmende Zersplitterung der politischen Macht nach sich zogen. Vielmehr war gerade das 13. Jh. auch eine Zeit zunehmenden Wohlstandes – das Klima war günstig, eine wachsende Bevölkerung ermöglichte hohe Produktivität, neue Technologien etwa im Agrarbereich oder im Bergbau und manch andere Entwicklung machten jeden unabhängiger, der realen Zugriff auf das wirtschaftliche Geschehen hatte. Der Rückhalt im Königtum oder bei einem der Fürsten war nicht mehr das einzige, was einem Adeligen mit begrenztem Besitz oder gar einem eigentlich „unfreien" Ministerialen das Verfolgen eigener Interessen ermöglichte. Vielmehr wurden der zunehmende Wert des eigenen Besitzes und die Unübersichtlichkeit der allgemeinen Entwicklung zum Ausgangspunkt für wachsendes Selbstbewusstsein und ein eigenständigeres politisches Handeln – man war als Angehöriger des Adels oder der Ministerialität zwar nicht in völlige Unabhängigkeit entlassen, aber doch weit handlungsfähiger als früher und konnte mit etwas Geschick, den Widerstreit der Stärkeren für sich ausnutzend, eine eigene, wenn auch regional begrenzte Herrschaft aufbauen.

Anschaulich werden solche Tendenzen in den beiden eng zusammenhängenden Phänomenen der Rodung und des Baues von Höhenburgen. Im

Die Innentreppen der Brömserburg in Rüdesheim gehören zu den besonderen Merkmalen einer der ungewöhnlichsten und bemerkenswertesten romanischen Burgen am Mittelrhein.

12. Jh. war der Taunus noch kaum erschlossen, die Besiedlung einschließlich der Adelssitze beschränkte sich auf sein flacheres und landwirtschaftlich gut nutzbares Vorland. Für einen Adeligen, der eine neue Herrschaft gründen oder seine bestehende erweitern wollte, ohne in Streitigkeiten mit den Nachbarn oder größeren Mächten zu geraten, bot das nahe Waldgebirge hervorragende Möglichkeiten. Er konnte auf einer der Gebirgskuppen eine neue Burg erbauen und sie durch ein wenig Besiedlung auf gerodetem Land ergänzen, die dem Versorgungsbedarf seines Wohnsitzes entsprach. Durch die monumentale Architektur der Burg und ihre weithin sichtbare Lage brachte er seinen Stand und sein gewachsenes Selbstbewusstsein in einer Weise zum Ausdruck, die der allgemeinen Zeittendenz entsprach. Wer irgend konnte, baute in der Zeit ab dem späten 12. Jh. eine Burg des neuen, klassischen Typs und brachte damit unübersehbar zum Ausdruck, dass er es „geschafft" hatte, dass er nun zu jener Oberschicht gehörte, die mit dem Bau derartiger Höhenburgen schon etwas früher, im 11. Jh., begonnen hatte – das geschah, wie die Burgenforschung der letzten Jahrzehnte gezeigt hat, im gesamten mitteleuropäischen Raum. Im Taunus sind die Kronberger und die Eppsteiner besonders anschauliche Beispiele für den Prozess, denn ihre älteren Burgen im

Flachland sind namentlich bekannt: Eschborn unterhalb von Kronberg und Obertshausen bei Offenbach.

Einzelne Familien schafften schon in spätstaufischer Zeit den Aufstieg in die absolute Spitze des Adels. Der wichtigste Fall waren hier die Eppsteiner, die im späten 12. Jh. auf die mainzische Burg Eppstein gezogen waren und von dort aus nicht nur ein beachtliches, weit gestreutes Herrschaftsgebiet errangen, sondern auch fast das gesamte 13. Jh. lang selbst die Erzbischöfe von Mainz stellten. Aus dieser doppelten, geistlich wie weltlich fundierten Position heraus führten sie lange und in einer historisch folgenreichen Epoche die antikaiserliche Partei in Deutschland an. Ab dem 14. Jh. beschränkten sie dann aber ihren politischen Ehrgeiz und ruhten sich eher auf ihrem einmal erworbenen Reichtum aus, während andere Dynastien an ihnen vorbeizogen.

Der gotische Burgenbau (Mitte 13. – frühes 15. Jahrhundert)

Nach dem Aussterben der Staufer verfiel in Deutschland die Macht des Königtums – die „Zentralgewalt" – noch rapider, als es schon unter Friedrich II. der Fall gewesen war, der meist im Königreich Sizilien residiert hatte und dort einen weit straffer organisierten Staat aufbaute, als es in Deutschland möglich war. Natürlich gab es auch nach den Staufern noch Könige und Kaiser, aber ihr realer Einfluss wurde immer geringer, insbesondere als die Kette habsburgischer Herrscher im 14./15. Jh. dichter wurde und ihr Machtschwerpunkt ganz im Osten des Reiches, in Österreich und im Alpenraum lag. Im größten Teil des heutigen Deutschland wurden damit jene Verhältnisse bestimmend, die es zwar schon lange gegeben hatte, aber eben gezügelt durch den übergeordneten Einfluss der Könige: die Konkurrenz des Adels untereinander, bei der die „offizielle" Position in der Hierarchie und Lehenspyramide nicht mehr viel zählte, sondern vielmehr die reale Macht, die von Durchsetzungsfähigkeit, politischem Geschick und Reichtum abhing. Noch unübersichtlicher wurde die Lage, weil nun auch die kräftig aufblühenden Städte ihre Interessen durchzusetzen begannen; insbesondere Frankfurt am Main wurde bis zum 14. Jh. eine der reichsten und politisch aktivsten Städte im deutschen Raum und sicherte seine Ansprüche notfalls auch in gewaltsamen Auseinandersetzungen mit dem regionalen Adel.

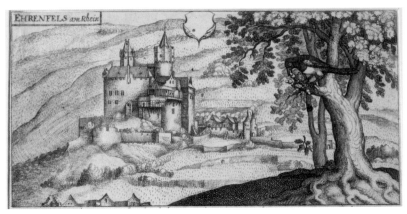

Der Stich aus Meissners „Thesaurus philopoliticus" (1626) zeigt Ehrenfels in einem Ausbauzustand, der im Wesentlichen dem 14./15. Jh. angehört haben dürfte. Neben den Holzerkern der Kernburg ist vor allem die Vorburg rechts von Interesse. Unten ist das heute verschwundene Zollhaus am Rhein angeschnitten.

Studiert man die spätmittelalterliche Geschichte der Taunusburgen, so treten – entsprechend dieser konfliktträchtigen Gemengelage – Fehden und Angriffe auf Burgen als Aufsehen erregende Ereignisse hervor. Schon im Interregnum gab es Derartiges im mainzischen Bereich, so vor allem die Belagerung von Rheinberg 1279; im Osttaunus und um Frankfurt häuften sie sich ab der 2. Hälfte des 14. Jhs. So führte etwa Hanau den sog. „Reichskrieg" 1364–66 gegen die Falkensteiner, die sich ihrerseits bald darauf gegen die Reifenberger wandten; die Reichsstadt Frankfurt erlitt 1389 eine Niederlage gegen die Kronberger, und schließlich wurde die Stammburg der Hattsteiner wegen deren Aktivitäten als „Raubritter" zwischen 1379 und 1467 mehrfach belagert und zerstört. All dies und mehr von ähnlicher Art hatte im weiteren Sinne – aus adeliger Sicht – mit der Mehrung des eigenen Reichtums bzw. dem Ausbau und der Sicherung des Territoriums zu tun, wobei diese Anstrengungen aber nur gelegentlich in militärische Aktionen mündeten, sondern in der Regel weniger spektakulär durch Erbschaft, Kauf, Heirat oder Bündnisse realisiert wurden. Auch der Bau oder – noch häufiger – die Verstärkung von Burgen gehörte natürlich zu diesen Entwicklungen, wie auch die Entstehung von befestigten Burgsiedlungen – den „Freiheiten", weil sie von der Steuerfreiheit des Burgherren profitierten – oder Städten.

Die Falkensteiner, ursprünglich ein Zweig der Reichsministerialen von Bolanden aus der Nordpfalz, waren in der 2. Hälfte des 13. Jhs. und im 14. Jh. die wohl erfolgreichsten adeligen Aufsteiger im Rhein-Main-Gebiet und im Taunus, vergleichbar mit den Eppsteinern ein halbes bis ganzes

Jahrhundert früher. War für die Letzteren das Erzbistum Mainz die Bühne ihrer Karriere gewesen, so bildete für die Falkensteiner das Aussterben der reichen Münzenberger 1255 die Initialzündung. Zwar gab es auch andere Erben, aber das Machtvakuum des Interregnums ließ lange und harte Auseinandersetzungen zu, die letztlich dazu führten, dass die Falkensteiner den größten Teil des Erbes in ihrer Hand vereinten, darunter auch viel ehemaligen Besitz der nach 1195 ausgestorbenen Grafen von Nürings. Der Titel des Reichskämmerers gab den Falkensteinern höhere Weihen, ohne sie in einer Zeit des schwachen Königtums allzu abhängig zu machen.

In den langen Kämpfen um das münzenbergische Erbe waren den Falkensteinern aber auch hartnäckige Gegner erwachsen, und das führte nach einem guten Jahrhundert zu ihrem Niedergang. Der rechtlich bedenkliche Bau einer Burg in Rodheim durch die Grafen von Hanau führte zu Protesten der Falkensteiner, und diese wiederum 1364–66 zu einem Krieg; da Ulrich III. von Hanau als Initiator des Neubaues zugleich Landvogt der Wetterau war, konnte er diesen als „Reichskrieg" gegen die angeblichen Ruhestörer darstellen und ein starkes Bündnis schmieden. Infolgedessen wurden alle Burgen der Falkensteiner eingenommen, mit Ausnahme des starken Königstein. Zwar erhielten sie die Burgen zurück, aber nur gegen hohe Zahlungen; und als sie sich nur acht Jahre später (1374) eine Fehde mit den Reifenbergern leisteten, brachen die Finanzen der Falkensteiner offenbar zusammen – sie mussten fast alle Burgen verpfänden und konnten sich dann bis zu ihrem Aussterben 1418 finanziell nicht mehr wirklich sanieren.

Aufstieg und Fall der Falkensteiner gehören nicht nur zu den aussagekräftigsten historischen Abläufen des Spätmittelalters im Rhein-Main-Gebiet, sondern sie erlauben auch den Einstieg in architektonische Fragen, weil sie viele wichtige Burgen im Osttaunus berührten: Königstein, Falkenstein und Reifenberg (sowie Hofheim als kleinere Burg der Falkensteiner); außerdem viele Burgen ihrer Gegner.

Königstein war bereits in staufischer Zeit eine bedeutende Burg, wurde also von den Falkensteinern im 14. Jh. nur modernisiert, aber dieser Ausbau zeigt typische Merkmale des gotischen Burgenbaues im rheinischen Schiefergebiet. Die Falkensteiner fügten einen großen, rippengewölbten Saalbau hinzu und eine Schildmauer gegen die Angriffsseite, sie erhöhten den Bergfried, der eine Bekrönung mit Rundbogenfries und fünf Erkertürmchen erhielt. Dass eine Vielzahl von Türmen und Türmchen ein Stilmittel der Zeit und Region war, zeigt Königstein auch sonst: Alle Ecken der teils romanischen, teils erneuerten Außenmauer der Kernburg wurden mit Tourellen versehen – schlanken Rundtürmchen ohne Innenraum –, der um die Kernburg gelegte Zwinger besaß runde Ecktürme, und auch im Torbereich der Vorburg sind, obwohl diese später weitgehend erneuert

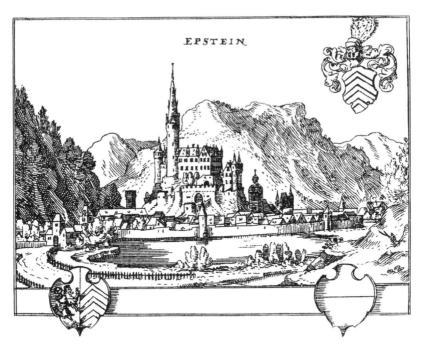

Eppstein, Burg und Stadt um 1600 (Dilich 1605). Die Burg besitzt noch ihre hohen gotischen Dächer, die Stadt noch die Mauer, die zusätzlich durch Stauteiche geschützt wird.

wurde, drei Rundtürmchen erkennbar geblieben. Dass diese Architektur nicht so sehr einer erhöhten Wehrhaftigkeit diente, sondern ästhetischen Charakter besaß, verdeutlicht besonders das der Stadt zugewandte Ostende des Saalbaues, das von zwei Tourellen eingefasst wird, obwohl zur Verteidigung eine völlig ausgereicht hätte.

Vergleicht man andere im 14. Jh. ausgebaute Sitze bedeutender Geschlechter – insbesondere Reifenberg und Eppstein – mit dem gotischen Königstein, so trifft man auf dieselben Merkmale, vor allem die Fülle meist runder Türme und Tourellen; Eppstein erhielt auch seinen Bergfried erst in jener Phase. Weiterhin gehörte die reichliche Verwendung von Rundbogenfriesen zum Repertoire dieser Architektur, von denen im Taunus allerdings nur selten Reste erhalten sind. Noch deutlicher als im später weiter veränderten Königstein wird in Eppstein und Reifenberg – in Reifenberg nur noch auf alten Plänen – der enorme Umfang hinter- und übereinander gestaffelter Zwingeranlagen, zu denen viele der Rundtürmchen gehörten. Der hohe und merkwürdig enge, nur einseitig belichtete Wohnturm von Reifenberg dürfte allerdings einen anderen funktionalen

Hintergrund gehabt haben: Die Burg hatte sich zum Ganerbensitz entwickelt und war daher von vielen Familien gleichzeitig bewohnt. Ein verwandtes Phänomen findet man in Kronberg, wobei die Mehrzahl der Haushalte allerdings nicht aus anderen Geschlechtern bestand, sondern aus Linien der Kronberger selbst; ein erstaunlicher Reichtum der Familie, der sich auch in ihren vielfältigen politischen Aktivitäten spiegelte, darunter einem Sieg über das mächtige Frankfurt, ermöglichte hier Vereinbarungen, die ausschließlich den Kronbergern selbst ein Wohnrecht in der Burg gewährten. Das führte zu einer andersartigen Komplexität als in Königstein, Eppstein oder Reifenberg – der Zwinger blieb hier auf einen einzigen Ring beschränkt, jedoch gab es gleich drei „Kernburgen", zu denen in der Stadt, direkt unter der Burg, noch drei weitere Höfe kamen. Dies ergab eine nur locker gefügte Gruppe von Burgen; dabei war die älteste Kernburg, die „Oberburg", von Anfang an mindestens zweitürmig, und auch die im mittleren 15. Jh. entstehende Mittelburg erhielt einen Turm, der mit Erkertürmchen an der Wehrplatte den Zeitidealen entsprach. Nimmt man dazu den verschwundenen Wohnturm der „Unterburg", den zinnenbekrönten Turm der Pfarrkirche und die Stadtmauertürme, so entsprach auch Kronberg durchaus dem rheinisch-gotischen Ideal der Vieltürmigkeit. Das i-Tüpfelchen erhielt diese Gestaltung durch den schlanken quadratischen Aufsatz des Bergfrieds der „Oberburg", der inschriftlich ab „1500" entstand.

Solche schlanken Aufsätze, die den Turm erheblich erhöhen und seine Silhouette bereichern, finden wir im Taunus auch in Homburg, Idstein und Falkenstein; in Reifenberg und Kransberg sind sie durch alte Abbildungen belegt. Die wahrzeichenhafte Form wurde offenbar noch im 14. Jh. an rheinischen Stadtmauern entwickelt – wichtige Beispiele findet man etwa in Oberwesel, Andernach und Köln – und ist auch an Burgtürmen außerhalb unseres Gebietes belegbar, z.B. in Friedberg, ehemals auf Rheinfels und, wiederhergestellt, auf der Marksburg bei Braubach. Im Taunus sind diese Aufsätze zumindest in Kronberg, Homburg und Idstein erst um 1500 entstanden; ob es extreme Spätlinge ihrer Art sind oder ob das Alter dieser Bauform generell neu durchdacht werden sollte, muss momentan offenbleiben.

Wir waren von den Falkensteinern ausgegangen und hatten zunächst an deren wichtigste Taunusburg, Königstein, Vergleiche mit den Sitzen anderer Dynastien angeknüpft. Mit (Neu-)Falkenstein und Hofheim haben wir

Unter der Burg Eppstein entstand im frühen 14. Jh. eine kleine Stadt, wie auch bei anderen größeren Burgen des Taunus. Das Fachwerkhaus in der Straßenachse, direkt unter dem Bergfried, ist das älteste datierte im Taunus, von 1459.

Aus der Kronberger *„Mittelburg"*, einem Bau des mittleren bis späten 15. Jhs., der aber in der Renaissance modernisiert wurde, blickt man auf den Bergfried der älteren *„Oberburg"*, der die Anfang des 20. Jhs. erneuerte Ringmauer der Mittelburg überragt. Der schmalere Aufsatz des spätromanischen Turmes entstand erst ab 1500.

dabei zwei kleinere Burgen ausgelassen, die im Vergleich gewisse Besonderheiten verdeutlichen. Falkenstein, dessen Baubestand nur noch wenig Details erkennen lässt, überrascht schon wegen der Nähe zum größeren Königstein – wieso benötigte eine Familie, die ohnehin viele Burgen besaß, nur anderthalb Kilometer entfernt eine weitere Burg? Ein Teil der Antwort liegt sicher in dem weiten Überblick über das Vorland, den Falkenstein im Gegensatz zu Königstein bietet, aber ein anderer Aspekt scheint noch wichtiger. Neu-Falkenstein nimmt die Stelle der Grafenburg Nürings ein, also des ältesten und hochrangigsten Herrschaftssitzes der Umgebung, und die Erinnerung an den ursprünglichen Namen der Grafschaft blieb bis in die Neuzeit erhalten, wie die noch lange fortbestehende Bezeichnung von Burgberg, Siedlung und Region als „Nürings" belegt. Dass die Falkensteiner anderthalb Jahrhunderte nach dem Aussterben der Grafen, unter Zerstörung der älteren Bausubstanz, hier eine neue Burg bauten und sie nach ihrer Familie nannten, war offenbar auch ein symbo-

Der Wohnturm in der Kernburg von Reifenberg, ein ungewöhnlicher, schmaler und nur einseitig belichteter Bau des 14. Jhs., enthielt offenbar mehrere Wohneinheiten übereinander. Wahrscheinlich erklärt sich die Form des Turmes aus der dichten Bebauung durch zahlreiche Ganerben.

lischer Akt: Vergesst endlich die Grafen von Nürings, nun sind die Falkensteiner eure Herren!

Einfacher ist die Gestalt der kleinen Burg Hofheim zu verstehen, die heute leider wenig attraktiv ist, aber nach aufwendigen Grabungen gut interpretiert werden kann. Die Gründung von Stadt und Burg im fruchtbaren Taunusvorland diente der Wirtschaftsförderung, und die Burg wurde dementsprechend als Sitz eines falkensteinischen Burgmannes bzw. Verwalters errichtet, mit großem Vorhof zur Lagerung landwirtschaftlicher Abgaben, während nichts auf repräsentative Unterbringungsmöglichkeiten für die eigentlichen Burgherren deutet.

Im westlichen Taunus trifft man im 14. Jh. auf die Burgen zweier gräflicher Dynastien, deren Kerngebiete weiter nördlich lagen – der Nassau und der Katzenelnbogen – und vor allem auf die große mainzische Herrschaft des Rheingaues, wo im 14. Jh. insbesondere Burgen der Landesherren entstanden.

Die Grafen von Nassau, die ursprünglich aus dem Rodungsgebiet des rheinnahen Hintertaunus stammten, hatten ihren Sitz zunächst nördlich ins Lahntal verlagert. Jedoch gelang es ihnen schon Ende des 13. Jh. in vielfacher Auseinandersetzung mit Mainz und Eppstein, die Reichsstadt Wiesbaden in Besitz zu nehmen und damit an den Rhein vorzudringen. Von ihren Burgen in dem Gebiet, das zwischen dem mainzischen Rheingau und dem östlichen Taunus lag, sind freilich nur Sonnenberg und Wallrabenstein halbwegs erhalten geblieben; in Idstein entstand der Bergfried unter ihrer Bauherrschaft, am Wiederaufbau von Rheinberg im frühen 14. Jh. waren sie beteiligt. Eine typisch nassauische Burgenarchitektur ist aus diesen Fällen aber nicht abzulesen, auch nicht, wenn man ihre Burgen außerhalb des Taunus mit heranzieht und jene zahlreichen, an denen sie im 14. Jh. Rechte erwarben, wo sie Burgmannen waren und dergleichen. Sonnenberg wurde im 13.–15. Jh. erweitert, aber die Bauteile sind mangels erhaltener Details kaum zu datieren; immerhin zeigt das Gesamtbild mit der ummauerten Burgsiedlung den zeit- und regionaltypischen Willen zur turm- und schmuckreichen Machtdemonstration. Wallrabenstein ist dagegen nach allen Anzeichen 1393 als „Privatsitz" des Grafen Walram von Nassau entstanden. Die kleine und kompakte Burg in idyllischer Lage muss als steil aufragendes „Turmbündel" gewirkt haben, dessen Fernwirkung seine defensive Bedeutung bei Weitem übertraf, und auch der schlanke Turmaufsatz der Zeit um 1500 in Idstein reiht sich in die betont symbolhaften Zeittendenzen ein.

Anders als jener der Nassauer zeigt der Burgenbau der Grafen von Katzenelnbogen im 14. Jh. gemeinsame Merkmale und eine durchgehende architektonische Qualität, die ihm seit langem das Interesse der Forschung sichern. Den größeren Teil der katzenelnbogischen Burgen finden wir nicht im Taunus – obwohl die Stammburg am Nordrande unseres Gebietes liegt, der Hauptsitz Rheinfels und das extravagante Reichenberg ebenfalls nahe sind –, aber mit Hohenstein und Burgschwalbach gibt es im Hintertaunus zwei der eindrucksvollsten Burgen der Familie. Hohenstein war eine ihrer frühen Burgen, nur 15 km von der Stammburg entfernt und um 1200 neben dieser als namengebender Sitz belegt, erhielt seine erhaltene Form jedoch erst im mittleren 14. Jh. Die herrschaftlichen Bauten – Saal, Kapelle, Wohnräume – sind heute zwar zerstört, aber vor allem die beiden zweitürmigen Schildmauern prägen eines der eindrucksvollsten Bilder nicht nur des rheinischen Burgenbaues, das direkt an den katzenelnbogischen Hauptsitz Rheinfels erinnert; nicht allein diese Parallele, sondern auch die Urkundenlage des 15. Jhs. belegt, dass Hohenstein im Spätmittelalter zu jenen Burgen gehörte, die auch den gräflichen Hofstaat aufnehmen konnten. Das kaum jüngere Burgschwalbach (um 1360) war dagegen sicher nur Sitz eines örtlichen Verwalters, gehört aber mit seiner

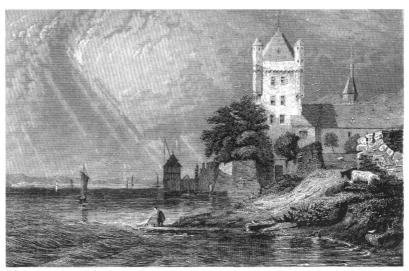

Ein Stahlstich des mittleren 19. Jhs. zeigt die mainzische Burg Eltville noch in ihrer ursprünglichen Lage direkt am Rhein, im Hintergrund den Kran der Stadt Eltville.

klaren, symmetrisch aufgetürmten Architektur zu den besten deutschen Burgen – ein später Klassiker des enorm verbreiteten Typus der „Frontturmburg", der die Gesamtanlage konsequent an der meistgefährdeten Seite ausrichtet.

Die wichtigsten Burgen des erzbischöflich-mainzischen Rheingaues wurden im 14. Jh. Ehrenfels und Eltville, während das im 13. Jh. bedeutende Scharfenstein hinter Eltville zurücktrat. Ehrenfels, dessen Zoll zu den Hauptpfeilern der erzstiftischen Wirtschaft gehörte, und das zeitweise den Erzbischöfen selbst und ihrem Schatz zu Aufenthalt und Schutz diente, bot wegen seiner Hanglage wenig Ausdehnungsmöglichkeiten. Jedoch erhielt es durch Erweiterung der Wohnbauten, neue Bekrönungen der Schildmauertürme und Zwingeranlagen eine zeitgemäße Gestalt, die wir noch aus Kupferstichen des 17. Jhs. kennen; der Wachtturm Nollich über dem mainzischen Grenzort Lorch wirkt wie deren Miniaturausgabe. Die Burg Eltville entstand dagegen in den 1330er und 40er Jahren anstelle eines mainzischen Salhofes, über dessen frühere Gestalt wir wenig wissen. Zusammen mit der Stadtmauer als Stützpunkt in Konkurrenzkämpfen begonnen, gab Erzbischof Heinrich von Virneburg der Burg dann eine Gestalt, die sie als einen quasi „privaten" Rückzugsort kenntlich macht. Dies ist bis heute in der leichten Erreichbarkeit von Mainz aus, in kurzer Schifffahrt nachzuvollziehen, besonders klar aber in dem weithin sichtbaren

*Vollrads ist ein beson-
ders anschauliches
Beispiel für eine Burg,
die von Anfang an
dirckt auf den Weinbau
bezogen war. Es ent-
stand um 1330 mitten
in einem neu erschlos-
senen Weinbaugebiet
und war nie sehr wehr-
haft. Heute ist der
Wohnturm, Rest einer
kleinen Wasserburg,
von den weiträumigen
Bauten des Weingutes
umgeben.*

und imposant gestalteten Wohnturm am Rheinufer, der dem Erzbischof selbst und seinen wichtigsten Beamten einen ebenso würdevollen wie ruhigen Aufenthalt bot.

Als neu erbaute Burg des niederen Adels im Rheingau ist im 14. Jh. nur Vollrads zu nennen, das in eben erst erschlossenem Rebgelände entstand. Wie schon die Rüdesheimer Burgen der Zeit um 1200 verzichtete das vor 1332 gegründete Vollrads auf eine wehrhafte Lage und bestand in seiner Urform, als kleine Wasserburg, aus dem erhaltenen Wohnturm und einem Saalbau; eine Vorburg, von der auch das Rebgelände bewirtschaftet wurde, ist vorauszusetzen, wurde aber in der frühen Neuzeit durch eine große quadratische Anlage mit dem unbefestigten neuen Schloss ersetzt.

Dass der Niederadel im spätmittelalterlichen Rheingau sich sonst mit seinen bestehenden Sitzen begnügte oder höchstens einmal ein unbefestigtes „Burghaus" in Dorflage errichtete, weist bereits darauf hin, dass es in dieser Zeit keine scharfen Konflikte mehr innerhalb des Adels oder gar mit der übrigen Bevölkerung gab. Auf der wirtschaftlich tragfähigen Grundlage des Weinbaues verstand sich die Landschaft bereits als Einheit, die ihren Schutz gemeinschaftlich organisierte. Das zeigt die Anlage des „Gebücks", das als aufwendig gepflegtes Annäherungshindernis aus verflochtenen Hecken und natürlichen Geländeeinschnitten die gesamte Landseite des Rheingaues umzog. Man geht heute davon aus, dass das Gebück im frühen 14. Jh. entstand, wobei aber die meisten seiner steiner-

nen Tore und Rondelle, die wir aus Quellen des 17./18. Jhs. kennen, erst ins Artilleriezeitalter gehörten, ins 15. und frühe 16. Jh.; lediglich einzelne Wachtürme bzw. Warten mögen älter gewesen sein. In der Spätphase des Gebücks wurde von den Gemeinden des Rheingaues für seine Modernisierung zweifellos ein höherer Aufwand als für die der Burgen getrieben, denn an diesen fehlen Anlagen für Feuerwaffen völlig.

Bei der Anlage des Gebücks ausgeschlossen wurde das landwirtschaftlich nicht nutzbare, schwer zugängliche Wispertal. In diesem Grenzgebiet zwischen dem mainzischen Rheingau und anderen Herrschaften – insbesondere Pfalz und Katzenelnbogen – waren schon Ende des 12. Jhs. einzelne Burgen entstanden, von denen allein Rheinberg von überregionaler Bedeutung war. Dies zeigen die wiederholten Streitigkeiten zwischen vielen Parteien – darunter dem Kaiser und dem Erzbischof von Mainz – im 12. und 13. Jh., die u.a. 1279 zur aufwendigen Belagerung und Zerstörung der Burg führten; die benachbarte, ab 1304 belegte Kammerburg ist offenbar als zeitweiliger Ersatz des zerstörten Rheinberg entstanden. Letztlich dürfte die Bedeutung von Rheinberg von einer Straße hergerührt haben, die in Umgehung des „Binger Loches" von Rüdesheim in den Koblenzer Raum führte, etwa im Zuge des heutigen „Gebückwander-

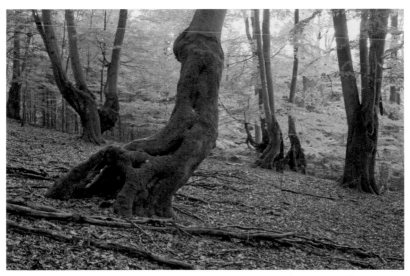

Das Rheingauer Gebück bestand aus heruntergebogenen („gebückten") und miteinander verflochtenen Hainbuchen, die ein Annäherungshindernis von bis zu 40 m Tiefe bildeten. Im Mittelalter angepflanzt, haben die meisten längst ihr maximales Lebensalter erreicht, aber bei Hausen v. d. Höhe sind einzelne Exemplare erhalten, deren bizarre Verformung ihre einstige Aufgabe noch ahnen lässt.

Haneck im Wispertal und Wallrabenstein bei Idstein. Rekonstruktionsversuche des ursprünglichen Zustandes, nach C. Herrmann (links) und von Th. Biller (rechts, auf Grundlage einer Zeichnung von Luthmer). Die beiden gleichzeitigen kleinen Burgen (1386–90 bzw. 1393) sind gute Beispiele eines Stiles, der Türme und Türmchen nicht nur als Elemente der Verteidigung, sondern auch als Akzente einer betont aufragenden Architektur einsetzte.

weges". Als die Burg 1315 wiederaufgebaut war, wurde sie durch Burgmannen verschiedener Herren weitgehend neutralisiert und verlor rapide an Bedeutung; ihre noch ausgedehnte, aber nicht leicht zu interpretierende Bausubstanz verdiente eine nähere Untersuchung.

Die anderen älteren Burgen im Wispertal, Geroldstein und Waldeck, dürften dagegen aus eher regionalen Interessenlagen hervorgegangen sein, obwohl ihre Beziehungen zu Mainz eindeutig waren. Während Waldeck, dessen Anfänge wenig geklärt sind, im 14. Jh. zu einer auch baulich erkennbaren Ganerbenburg und spätestens durch den Bau der pfälzischen Sauerburg neutralisiert wurde, versuchten die Herren von Geroldstein mit dem späten Neubau von Haneck (1386–90) eine ausgesprochen symbolhafte Selbstdarstellung. Direkt über der Stammburg errichtet, konnte die neue Burg ihr Herrschaftsgebiet nicht erweitern, aber die Lage und die komprimierte, turmreiche Gestalt – ähnlich dem gleichzeitigen Wallraben-

Die Kernburg der Sauerburg von der Angriffsseite. Die hohe Ringmauer schließt mit deutlicher Fuge an den hohen Wohnturm an, der seinerseits deutliche Spuren der Zerstörung 1689 und der Erhaltungsmaßnahmen zeigt. Vor dem Turm wurde dem Zwinger direkt über dem Halsgraben ein hufeisenförmiges Rondell hinzugefügt, wohl im frühen 16. Jh.

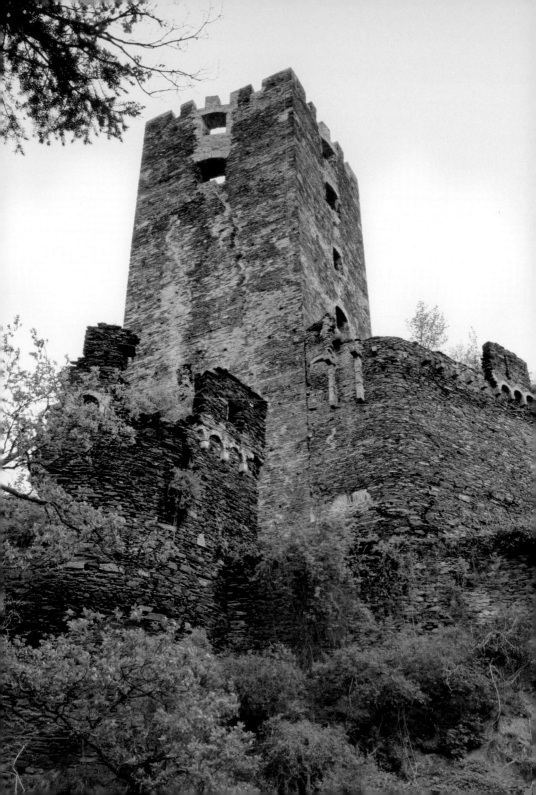

stein – waren Voraussetzungen einer zeitgemäßen Herrschaftsarchitektur, die die Stammburg im Tal nicht bieten konnte. Einem schlichteren Konzept folgte dagegen die gleichzeitig entstandene Lauksburg (1377–90), deren Entstehung in den Quellen nachvollziehbar ist; hier bestand zunächst eine Wassermühle, die nachträglich durch einen Mauerring geschützt wurde. Dabei nutzte man den benachbarten Felssporn, um einen Wohnturm als Minimalform einer Burg zu ergänzen; das Bild erinnert an das zwei Jahrhunderte ältere Frauenstein.

Eine der eindrucksvollsten Burgen des 14. Jhs. in der Region soll, auch wegen ihrer Lage, hier den Abschluss bilden: die Sauerburg, die ab 1355 als Sicherung des pfälzischen Territoriums um Kaub und Bacharach entstand, zugleich als Wachtposten an der Straße von Lorch, die durch die Waldecker Ganerben ständig gefährdet war. Die große dreieckige Anlage mit ihrem siebengeschossigen Wohnturm ist im Prinzip gut erhalten, auch wenn der Ausbau des frühen 20. Jhs. viel von der originalen Gestalt verschwinden ließ, vor allem im Bereich des neuen Wohnbaues. Insgesamt zeigt die Anlage mit ihrer Konzentration auf den Hauptturm an der Angriffsseite noch einen Gesamtcharakter, den man aus dem 12./13. Jh. herleiten kann; die Tendenz zum eher ornamentalen „Turmbündel", wie sie gegen Ende des 14. Jahrhunderts auftritt, ist hier noch kaum angedeutet.

Das Ende des Burgenbaues (15. / frühes 16. Jahrhundert)

Das Ende des Burgenbaues kam, so liest man immer wieder, mit der Entwicklung der Feuerwaffen, deren Zerstörungskraft die Burgmauern nicht mehr gewachsen waren. Obwohl Feuerwaffen im deutschen Raum schon im mittleren 14. Jhs. nachweisbar sind – 1344 wird etwa auf Ehrenfels ein „Feuerschütze" erwähnt –, ist diese Entwicklung erst im 15. Jh. besser zu erkennen: Immer weniger Burgen wurden artilleriegerecht ausgebaut, die defensive Entwicklung der anderen stagnierte, bis im 16. Jh. der Bautyp des „Schlosses" auftrat, das auf wehrhafte Elemente weitgehend oder völlig verzichtete. Die Entwicklung ist dabei nicht ausschließlich waffentechnisch zu verstehen; auch die Veränderung der wirtschaftlichen Verhältnisse spielte entscheidend mit, nämlich die auf Produktion und Handel beruhende Wirtschaftskraft der Städte, mit der auf Dauer nur die wenigen Fürsten mithalten konnten, nicht aber die Mehrzahl des Adels mit seinen begrenzten Besitzungen und Mitteln; starke Finanzen waren aber nötig, um eine Artillerie zu unterhalten bzw. um den hohen Bauaufwand zu treiben, der nötig war, um ihr standzuhalten. Das 15. und frühe 16. Jh. war in dieser Entwicklung eine Zeit des Überganges, in der man noch letzte Burgen im Sinne des 12.–14. Jhs. findet, aber auch schon erste Tendenzen zur Artilleriefestung und zum unbefestigten Adelssitz.

Das wenig besiedelte Mittelgebirge des Taunus hatte dem Bau von klassischen Höhenburgen, bei denen die optische Dominanz eine entscheidende Rolle spielte, einerseits gute Voraussetzungen geboten; dass die Beziehung zum Wirtschaftsraum aber auch damals eine Rolle spielte, zeigte dabei andererseits die Randlage der meisten Burgen auf den vordersten Gebirgshöhen, also in Siedlungsnähe oder ausnahmsweise bei neuen Rodungszonen im Gebirgsinneren. Die Übergangsphase des 16. Jhs. bedeutete in einer solchen Region, dass von den vielen vorhandenen Burgen nur wenige weiter befestigt wurden, die in der Hand etablierter Familien und von besonderer strategischer Bedeutung waren, weil sie eine Straße oder eine bedeutende Region kontrollierten. Die Mehrzahl der Burgen hatte dagegen nur noch für ihre Bewohner eine traditionelle wie praktische Bedeutung – als Wohnsitz, mit dem sich vielfach auch die Idee der „Stammburg" der Familie verband, teils auch als Unterkunft eines „Amtmannes" oder „Kellers". Diese Burgen wurden kaum noch ausgebaut und entsprachen den Erfordernissen der Epoche immer weniger; Neubauten fehlten fast gänzlich. Als einziges Beispiel ist die kleine Burg in Hattenheim im Rheingau zu nennen, die offenbar nach 1411 von Grund auf neu

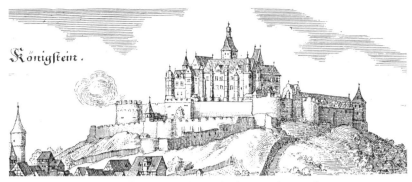

*Königstein, die Burg im Zustand nach den Ausbauten des 16. Jhs.
(Merian 1655, Ausschnitt)*

errichtet wurde. Sie besaß zwar noch Ringmauer und vermutlich Graben, aber ihr Wohnturm war reich durchfenstert, und die Lage mitten im Dorf, direkt neben der Pfarrkirche, lässt sie selbst gegen Angriffe ohne große Geschütze kaum wehrhaft erscheinen.

Für begrenzte Ausbauten der frühen Feuerwaffenzeit sind einige Bauteile von Rheinberg und der einzige erhaltene Turm von Ziegenberg Beispiele. Rheinberg erhielt zwei Flankierungstürme mit typischen Schartenformen des 15. Jhs.; auch der Torzwinger an der Angriffsseite wird erst in die letzte Entwicklungsphase der Burg gehören. Ein Unikat im Taunus ist der Ziegenberger Rundturm - bergfriedartig hoch und schlank gegen die Angriffsseite gestellt, zeigen seine originalen Schlüsselscharten, dass er dennoch nicht vor das 15. Jh. zurückgeht; er war wohl Teil eines Zwingers, von dem sonst nur spärliche Reste zeugen. Als nicht defensive Bauteile des 15. Jhs. kann man den Wohnbau von Kransberg mit seinen großen rechteckigen Doppelfenstern anführen – der freilich stark restauriert und innen ganz erneuert ist – und besonders den Torbau von 1497 in Idstein. Obwohl dieser Hauptzugang der großen nassauischen Burg mit seinen polygonalen Eckerkern und Rundbogenfriesen noch typisch gotische Schmuckelemente aufweist, ist er – nicht dem offenen Land zugewandt, sondern dem Marktplatz der kleinen Stadt – bereits ein reiner Repräsentationsbau.

Eindrucksvolle Zeugnisse der wachsenden Bedrohung durch die Artillerie finden wir dagegen auf wenigen Burgen im östlichen Taunus, deren strategische Bedeutung durch die Lage über der dicht besiedelten und verkehrsreichen Wetterau und die Nähe zum wehrhaften Frankfurt bestimmt war bzw. durch die hier über das Gebirge zum Niederrhein und zur Lahn führenden Handelsstraßen: Königstein, Falkenstein, Kronberg und Reifenberg. Ein Gegenstück im westlichsten Taunus stellt die Sauerburg dar.

Königstein ist der eindrucksvollste und besterhaltene Bau dieser Gruppe. Seine großen, kasemattierten Rondelle, die ältere Zwingeranlagen integrieren, sind weder quellenmäßig noch durch Bauinschriften zu datieren, aber die historische Situation spricht klar für einen Ausbau durch die Besitzer ab 1535, die protestantischen Grafen von Stolberg. Sie besaßen damals umfangreiche Territorien und hohe Einkünfte, Königstein beherrschte die wichtigste Fernstraße über den Taunus und musste sich durch den mächtigen, erzkatholischen Nachbarn Mainz chronisch gefährdet fühlen. Der Baubefund zeigt, dass man den Ausbau an der eher wenig gefährdeten Ostseite begann, die schon in der gotischen Burg als Schaufront der Straße und der kleinen Stadt zugewandt war, dass die Anlagen aber unvollendet blieben; im Bereich der Vorburg und damit auch der Angriffsseite im Norden blieben die kleineren Rondelle wohl des späten 15. Jhs. erhalten.

Warum der benachbarte Falkenstein mit drei bescheideneren Rondellen verstärkt wurde, bleibt unklar. Sie könnten mit Baunachrichten 1491 und

Aus dem Torzwinger der Burg Königstein sieht man auf ein Kanonenrondell des mittleren 16. Jhs. und auf den Bergfried, der in der Kernburg steht.

1501 in Verbindung gebracht werden, wären dann also von den Ganerben der nassauischen, aber verlehnten Burg erbaut; doch scheint auch denkbar, dass die Stolberger erst im 16. Jh. hier eine Art „Vorwerk" zu Königstein schufen, dessen beherrschende Lage eine Umgehung der größeren Burg verhindern sollten. Das nahe Kronberg besaß ebenfalls mehrere Rondelle als Verstärkung des Zwingers, die aber kleiner waren und nur in Resten erhalten sind. Wieder interessanter sind die Anlagen in Reifenberg, obwohl auch hier nur isolierte Reste erhalten blieben. Schon die erstaunlich dicke, ehemals mit vier Tourellen verstärkte Zwinger- oder auch „Schildmauer" – die Terminologie bleibt bei einer so ungewöhnlichen Anlage unbefriedigend – möchte man als frühe Reaktion auf Feuerwaffen interpretieren (1. Hälfte 15. Jh.?). Später wurde ihr ein weiterer Zwinger vorgelegt, der neben Schalentürmen über dem Steilhang ein größeres Halbrondell umfasst, dessen interessantester Teil aber der tief eingeschnittene Graben gegen die Angriffsseite ist. Er ist nicht besonders breit, aber eine vorhandene Felsstufe wurde burgseitig zu einer glatten und hohen Felswand ausgearbeitet, hinter der man eine ehemals überwölbte Kasematte eintiefte. Ihre beiden ebenfalls in den Fels gearbeiteten Maulscharten beherrschten den Sattel, über den der Weg zur Burg und ummauerten Burgfreiheit führte.

Die Sauerburg schließlich ist der einzige Fall einer Burg im rheinnahen Westtaunus, die an der Wende zur Neuzeit intensiv verstärkt wurde. Dies ist nicht mehr durch die Nachbarburg Waldeck erklärbar, die damals längst bedeutungslos war, sondern hier schufen offenbar die reichen Kronberger, Lehensinhaber seit 1505, eine moderne Sicherung ihrer neuen Besitzung. Die Sauerburg erhielt einerseits einen Zwinger mit flankierenden Vorsprüngen, darunter einem Halbrondell an der Angriffsseite und einem spitz vorspringenden Werk mit Kasematte, das zu den Experimenten jener Epoche gehörte; besonders aufwendig war der gefütterte Graben, der durch den relativ flachen Hang nötig war und die Burg rund 400 m lang umschloss. Die Angriffsseite wurde zusätzlich durch ein Außenwerk gesichert, das teilweise aus relativ dünnwandigen Bauten bestand – einem Achteckturm, einer Schartenmauer –, in der Hauptsache aber wohl aus einem massiven Rondell, von dem nur verfallene, leicht übersehbare Reste übrig sind.

Schlösser zwischen Renaissance und Historismus

Das „Schloss" im Sinne der modernen wissenschaftlichen Definition – ein im Grundsatz unbefestigter Adelssitz, der vielmehr das bequeme Wohnen und die standesgemäße Repräsentation betont – tendierte von diesem Charakter her auch zu gut erschlossenen Regionen, die den Bewohnern ein zeitgemäß komfortables Leben ermöglichten. Daher kann es nicht überraschen, dass wir im abgelegenen Taunus ab dem späten 16. Jh. so gut wie keine ganz neu erbauten Schlösser bzw. größere Baumaßnahmen an bestehenden Burgen feststellen können. In unserem Raum sind nur zwei Objekte zu nennen, die man als Renaissanceschlösser in einem umfassenderen Sinne bezeichnen könnte, und diese befinden sich beide in Randlagen zum dicht besiedelten Vorland, nämlich Idstein und Königstein. Idstein war seit dem Hochmittelalter ein Hauptsitz der Grafen von Nassau gewesen, seit 1255 Herrschaftsmittelpunkt der „Walramischen Linie" des Hauses; dass man im frühen 17. Jh. hier ein modernes Residenzschloss wünschte, ergab sich folglich aus einer langen Tradition. Das Schloss entstand 1614–53 anstelle der bestehenden Kernburg, nahm also auch insoweit die Tradition auf – womit es vielen anderen Renaissanceschlössern entsprach –, aber er folgte trotz Übernahme einzelner Wände einem völlig neuen, zeitgemäßen Konzept. Dazu gehörte neben Funktion und Gruppierung der Räume auch die Brücke über den Halsgraben und eine dem Schloss vorgelagerte Terrasse mit Eckpavillons, jedoch waren diese Elemente nicht mehr im eigentlichen Sinne als wehrhaft zu verstehen, sondern ergaben sich aus der vorhandenen Anlage; zudem stammen sie in der heutigen Form erst aus dem Barock. Noch deutlicher wird die Anknüpfung des 16. Jhs. an vorhandene Bauten in Königstein, denn dort blieb die Kernburg des 13.–15. Jhs. bei der Modernisierung durch die Grafen von Stolberg weitgehend erhalten und wurde nur adaptiert. Allein der Ostflügel ist ein umfassender Neubau dieser Zeit, der ein weiteres Mal die östliche Hauptansicht akzentuierte und damit ein Gesamtbild schuf, das durchaus der Idee eines Renaissanceschlosses entsprach; die schöne Ansicht von Merian (Abb. S. 48) zeigt insbesondere, wie die heute verschwundenen reichen Dachaufbauten dazu beitrugen.

Als nächste, bescheidenere Stufe der Adaption darf man Hohenstein ansprechen, das 1479 beim Aussterben der Katzenelnbogen an Hessen gefallen war. Es wurde von Landgraf Moritz von Hessen-Kassel (reg. 1592–1627) modernisiert, wobei angesichts der Abgelegenheit der Burg unklar bleibt, welchen Zweck er verfolgte. Sicherlich blieb die Burg Verwaltungs-

sitz ihrer Herrschaft, aber man darf hier auch ein „Jagdschloss" von Moritz vermuten, der seine persönlichen Interessen allemal über die verfügbaren Finanzen stellte. Seine Neubauten auf Hohenstein jedenfalls hielten sich – wie die detaillierten Bauaufnahmen Wilhelm Dilichs zeigen, aber heute nur schwer nachvollziehbar ist – im Rahmen der an sich schon anspruchsvollen Anlage der Katzenelnbogen, was auch mit dem engen Raum auf der Felsnase zu tun hatte; lediglich Raumanordnungen und -ausstattungen, Fenster usw. wurden erneuert, wobei das enge Tal unter der Burg auch eine nennenswerte Fernwirkung verhinderte. Mit Hohenstein vergleichen darf man den Ausbau von Neuweilnau im mittleren 16. Jh. Ähnlich abgelegen und in Volumen wie Außenerscheinung noch bescheidener, diente das modernisierte Schloss zeitweise sogar einer nassauischen Linie zur Residenz.

Unter den Bauten des Adels und jenen, die als Sitze regionaler Funktionsträger der Fürstentümer dienten, ist zunächst das damals unter zwei Linien und zahlreiche Ganerben aufgeteilte Reifenberg zu nennen, wo freilich nichts aus dieser Phase aufgehend erhalten ist. Ein von einem Italiener geplanter, großer Wohnbau in der Vorburg ist in Entwurfsplänen überliefert; ausgeführt wurde er in äußerlich schlichten Formen. In Kronberg, immer noch symbolhafter Stammsitz mehrerer Linien der reichen Erbauerfamilie, erneuerte man wohl gegen 1620 die Mittelburg des 15. Jhs.; ähnlich Hohenstein blieb dabei der Baukörper weitgehend unverändert, nur die Fenster, die Giebel und die Innenausstattung wurden modernisiert. Den seltenen Fall eines gänzlichen Neubaues findet man im nahen, einsamen „Eichelbacher Hof", der – wohl in Nachfolge einer nahen Höhenburg – Stammsitz einer Familie von Reinberg war. Das Schloss entstand wohl 1568 in nicht verteidigungsfähiger Tallage, aber von einem trockenen Graben umgeben, als quadratische Vierflügelanlage mit Ecktürmen und vorgelagertem Wirtschaftshof; erhalten ist der Ostflügel mit zwei runden Türmen und Fachwerk-Obergeschoss. Schmuckreiches Fachwerk findet man auch in einem Bau auf Kransberg, der zu einer Erweiterung der Vorburg in der 2. Hälfte des 17. Jhs. gehörte; er zeigt eine offene Galerie und einen Zwerchgiebel über dem Tor und betonte so die damalige Hauptzufahrt zur Burg.

Damit sind wir im Barock angekommen, einer Epoche, deren raumgreifende, die geometrische Ordnung suchende Vorstellungen von fürstlichem Wohnen und Repräsentieren mit dem einsamen Waldgebirge endgültig

Blick aus der ehemaligen Vorburg auf das Schloss Idstein, das ab 1614 von Graf Ludwig II. von Nassau-Weilburg anstelle der mittelalterlichen Kernburg entstand. Der barocke Garten ist die Wiederherstellung einer kleinen Anlage des mittleren 17. Jhs.

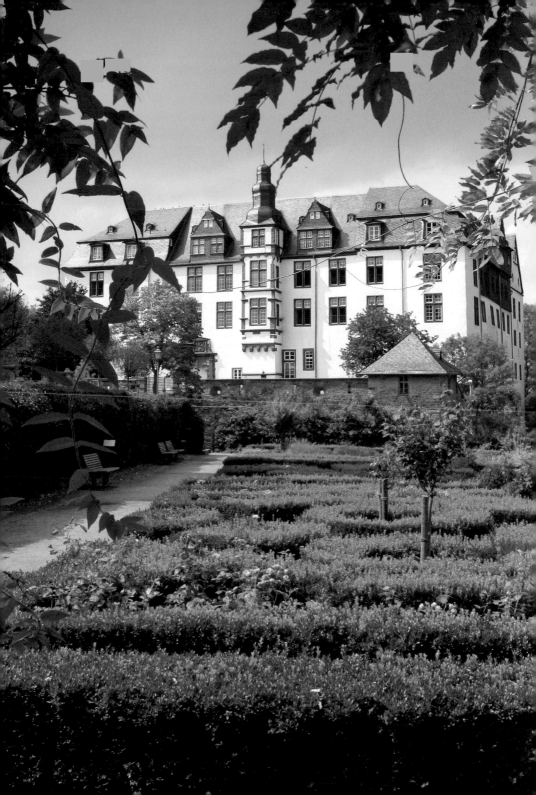

unvereinbar waren. Dementsprechend lagen die wenigen Burgen, die in jener Zeit noch neu gestaltet wurden, ganz am Rande des Taunus, eigentlich aber schon davor; einzige Ausnahme war Hohlenfels – es war historisch auf das Lahntal und Limburg bezogen und wird daher hier nicht näher behandelt –, das ab 1704 von Hugo Friedrich Waldeck von Kempt als Wohnsitz ausgebaut wurde, nach seinem Tod aber bald verfiel.

Das einzige wirkliche Residenzschloss, das im 17./18. Jh. nicht im, aber doch direkt „vor" dem Taunus neu entstand, war das Schloss der landgräflichen Nebenlinie Hessen-Homburg in Homburg vor der Höhe. Obwohl das kleine Territorium nur eine schmale wirtschaftliche Basis bot, gelang es dem zweiten Oberhaupt der Linie, Friedrich II., 1680–96 ein großzügiges Schloss zu errichten, das nicht nur mit der Übernahme des symbolträchtigen Bergfrieds, sondern auch in der Anlage um zwei Höfe an die ältere Burg anknüpfte, wobei es aber wegen einer Drehung der Hauptachsen keine bestehenden Mauern übernehmen konnte. Die begrenzten Finanzen spiegeln sich dabei bis heute in einer fehlenden Ecke des oberen, herrschaftlichen Hofes, die freilich im 19. Jh. als Blickverbindung zu den Gärten im Tal willkommen war. Denn das Schloss bot Möglichkeiten, die – mit begrenzten Erweiterungen des Raumangebotes – seine Nutzung bis ins frühe 20. Jh. ermöglichten, zuletzt als Sommerresidenz des deutschen Kaisers. Als großes Barockschloss mit Homburg vergleichbar ist im weiteren Umfeld des Taunus allein das nassauische Biebrich, das sich jedoch – ab 1701 aus einem Pavillon am Fluss entstanden – eindeutig vom Taunus ab- und vielmehr als Ergänzung von Wiesbaden dem Rhein zuwandte. Bis 1750 entstand aus diesem bescheidenen Anfang mehrstufig eine originelle, große Anlage, die 1744 zur Residenz erhoben wurde und deren Dreiflügeligkeit und symmetrische, reich gegliederte Schaufront gegen den Strom der klassischen Vorstellung von einem Barockschloss mehr entspricht als das stärker geschlossene und schlichtere Homburg.

Abseits der beiden Fürstenresidenzen – von denen eine schon nicht mehr an eine Burg anknüpfte – ist auf den Burgen von Taunus und Rheingau im 17./18. Jh. kaum noch Baugeschehen zu notieren. Ziegenberg, über der Straße von der Wetterau zum Usinger Becken, ist der einzige Fall, wo die eigentliche Burg neu gebaut wurde, als Sitz von Eitel von Diede, dem Burggrafen von Friedberg, 1745–48. In Vollrads, in den Rheingauer Weinbergen, entstand mehrstufig, zwischen etwa 1650 und 1720, eine neue Gesamtanlage aus Schloss und großem Wirtschaftshof, die gut erhalten ist; die alte Kernburg wurde weitgehend abgebrochen, nur der Wohnturm in seinem Hausteich blieb als Zentrum auch des barocken Gutes erhalten. Und in Eltville entstand 1660–83, also gleichfalls nach der Vernachlässigung im Dreißigjährigen Krieg, ein verlängerter Ostflügel, der aber nur noch der Amtsverwaltung diente.

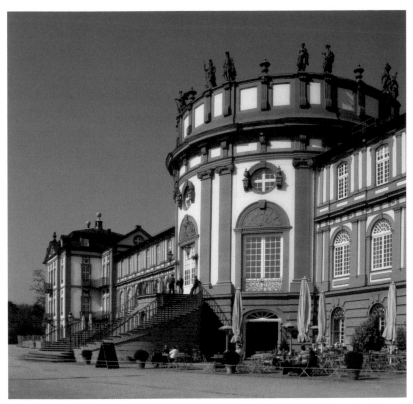

Schloss Biebrich am Rhein ist das einzige hochbarocke Residenzschloss im näheren Umfeld des Taunus. 1701 als bescheidener Pavillon am Flussufer begründet, war es nach mehrfachem Ausbau ab 1744 Hauptsitz der Herzöge von Nassau.

Ab dem mittleren 18. Jh. finden wir insbesondere im Rheingau und um Wiesbaden „Schlösser" einer neuen Art, die nur in Ausnahmefällen noch an bestehende Adelssitze anknüpften, sondern vielmehr ihre Lage und Gestalt in mehrfacher Hinsicht vom Charakter der Landschaft ableiteten. Einerseits gilt dies in einem wirtschaftlichen Sinne, denn diese Bauten entstanden meist als Hauptgebäude von Weingütern; andererseits nutzten sie den Reiz der Landschaft, indem sie den Ausblick nach Süden suchten, entweder auf den unter ihren Fenstern vorbeifließenden Rhein oder aus größerer Höhe über Rebhang, Fluss und die Hügel Rheinhessens. Im Landschaftsbezug solcher Bauten drückt sich ein neues, romantisches Naturverständnis aus, das sich oft an idealen „italienischen" Bildern orientierte; ihre Architektur war dagegen in klassizistischen Formen gehalten, die durch besondere Schlichtheit auffallen. Rechteckfenster ohne schmücken-

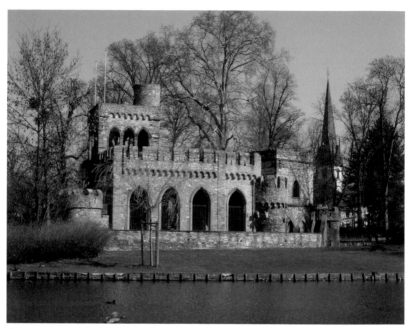

Die Moosburg im Schlosspark von Biebrich, heute nicht mehr bewohnbar,
entstand erst ab 1805 als romantischer Rückzugsort von Herzog Friedrich
August. Sie steht jedoch an der Stelle einer mittelalterlichen Burg, wie auch
an der Nähe zum Dorfkern von Biebrich erkennbar ist.

de Rahmung, aber in streng axialer und symmetrischer Anordnung, zu-
rückhaltende Mittenbetonungen durch die Haupteingänge oder durch
Balkone mit fein gestalteten Eisengeländern, schlichte Walmdächer – das
vor allem sind die Gestaltungsmittel, die hier verwendet wurden und mit
dem Fortschreiten des 19. Jhs. von den Villen übernommen wurden, die
– ausstrahlend von der Residenz- und Kurstadt Wiesbaden – auch im
Rheingau entstanden.

Reichardshausen, Reinhartshausen und Johannisberg sind heute die be-
kanntesten und durch moderne Nutzungen gut gepflegte Beispiele sol-
cher Weingüter bzw. „Schlösser". Reichardshausen bei Hattenheim, Nach-
folger einer eberbachischen Grangie, ist als Dreiflügelbau von 1742 – der
freilich einige Umbauten hinter sich hat – ein frühes Beispiel dieser
schlichten Architektur. Auch Reinhartshausen bei Erbach – heute ein durch
Neubauten erweitertes Luxushotel - entstand 1754 anstelle dreier Adels-
höfe, wurde aber ab 1801 und 1855 erheblich umgebaut, wobei es immer
adeliger Besitz blieb. Am rheinseitigen Ende des rechteckigen Hauptge-
bäudes, dem noch der Wirtschaftshof vorgelagert ist, liegt im ersten Ober-

geschoss ein gut erhaltener Festsaal der Zeit um 1825 im damals modernen „pompejanischen" Stil, den man von frühen Ausgrabungen in der süditalienischen Stadt kannte. Johannisberg schließlich ist durch seine beherrschende Lage und Größe ein Sonderfall; beide sind letztlich darin begründet, dass das Schloss aus einem der größten und ältesten Klöster des Rheingaues entstand. Davon zeugt bis heute die romanische Klosterkirche, die freilich mehrfach von bedeutenden Architekten erneuert wurde (Johann Dientzenhofer, Georg Moller) und in der heutigen Gestalt ein Werk von Rudolf Schwarz nach der Zerstörung im Zweiten Weltkrieg ist. Auch das Schloss, ursprünglich ein barocker Neubau der Abtei von 1718–25, wurde nach der Säkularisierung 1826–35 von Moller vereinfachend wiederaufgebaut, und ein letztes Mal ab 1954. Seine Dreiflügelanlage mit Vorhof und dem Mittelpavillon, der die weithin sichtbare Rheinfront betont, ragt über die üblichen Dimensionen rheingauischer Weingüter hinaus, obwohl die weitgehend noch Mollersche Architektur im Detail durchaus die zeittypische Zurückhaltung aufweist.

In anderer Weise bescheiden ist das Wiesbadener Schloss, das ebenfalls nach einem Entwurf Mollers 1835–41 in der neuen nassauischen Hauptstadt entstand. Obwohl es im Bereich der Wiesbadener Burg errichtet wurde, die letztlich auf den schon im 9. Jh. genannten Königshof zurückging und spätestens im 16./17. Jh. eine ausgesprochen ausgedehnte Anlage

Der „pompejanische", d.h. im Stil bestimmter Wandmalereien in Pompeji gestaltete, um 1825 entstandene Saal von Schloss Reinhartshausen ist der besterhaltene Raum dieser Epoche in den Schlössern und Gutshäusern des Rheingaues.

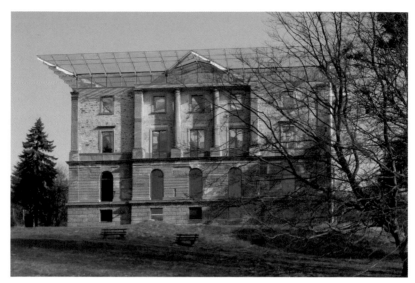

Das im Zweiten Weltkrieg zerstörte Jagdschloss Platte, in schönster Aussichts-lage über Wiesbaden, ist ein Bau von 1822–24, der sich an die Rotonda Palladios anlehnt. Es wurde in den vergangenen Jahren in interessanter Gestaltung wieder unter Dach gebracht und für Veranstaltungen nutzbar gemacht.

gewesen war, errichtete Herzog Wilhelm von Nassau hier nur eine Art Stadtpalais, das sich als Eckhaus in die Front der Bürgerhäuser einfügt. Eine Residenz war nicht erforderlich, da diese Funktion seit 1744 das nahe Biebrich übernommen hatte, lediglich ein vornehmes Stadtquartier für den Landesherren. Äußerlich hebt es sich vor allem durch den runden Eckbau hervor, um den ein säulengetragener Balkon läuft, jedoch zeigen die teils gut erhaltenen Innenräume noch den künstlerischen Anspruch des Baues, der heute Teil des hessischen Landtages ist.

Ein qualitätvoller Bau der nassauischen Landesherren ist auch das Jagd-schloss Platte, das in wunderbarer Aussichtslage auf dem Taunuskamm über Wiesbaden liegt. 1822–24 von Friedrich Ludwig Schrumpf als Varia-tion von Palladios Villa Rotonda erbaut – die zentrale Kuppelhalle des Vorbildes ist zum Treppenhaus uminterpretiert –, wurde der blockhaft dominante Bau im Zweiten Weltkrieg zerstört. In den letzten Jahren ist die Ruine konsolidiert und durch eine qualitätvolle Stahl-Glas-Konstrukti-on für Veranstaltungen nutzbar gemacht worden.

Im späten 19. Jh. entstanden auch im Rheingau einige Beispiele historis-tischer Burgenarchitektur. Die Moosburg im Schlosspark von Biebrich ent-stand ab 1805 als privater Rückzugsort für Herzog Friedrich August. In ihrem Bemühen um malerische Wirkung, mit allerlei Türmchen, Zinnen,

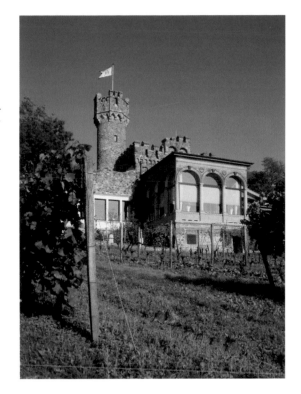

„Schwarzenstein" entstand 1874 als Sommerhaus in den Weinbergen bei Johannisberg. Die „Burg", vor die eine Loggia in Renaissance-formen gesetzt ist, war wenig mehr als eine Kulisse, hinter der sich Räume verbergen, die allen Komfort im Sinne des späten 19. Jhs. boten.

Spitzbogenfenstern und der Lage an einem künstlichen Teich ist sie ein kleines Pendant berühmterer Parkarchitekturen, etwa der Löwenburg in Kassel-Wilhelmshöhe oder der Franzensburg in Laxenburg bei Wien. Von ihnen und allen anderen Beispielen der Epoche unterscheidet sich die Moosburg allerdings dadurch, dass sie die Stelle einer echten Burg einnimmt, von der freilich nichts den Umbau überlebt zu haben scheint. Die beiden anderen, weit jüngeren historistischen „Burgen" des Rheingaues sind vergleichsweise kaum mehr als Kulissen gewesen: „Schwarzenstein" entstand 1874 als Sommerhaus in den Weinbergen bei Johannisberg, in Reichardshausen verkleidete man 1894 gar nur ein Wirtschaftsgebäude durch eine Kunstruine mit Rundturm.

Zwei Nachbarburgen im abgelegenen Nordosttaunus, Ziegenberg und Kransberg, wurden im Dritten Reich für militärische Zwecke genutzt. Ziegenberg bezog man 1939–40 in ein „Führerhauptquartier" ein, eines von mehreren in meist waldigen Regionen Deutschlands, wo sie für die alliierten Bomber schwer zu erkennen waren; durch das Attentat 1944 wurde vor allem die „Wolfsschanze" bei Rastenburg in Ostpreußen bekannt. Der

Kern des Hauptquartiers bei Ziegenberg, des „Adlerhorstes", mit sieben getarnten Bunkern, lag zwei Kilometer entfernt, aber auch beim Schloss selbst entstanden Bunker, ein Gebäude für die Fahrbereitschaft und andere Anlagen. Das Schloss war anfangs ein Erholungsheim der Wehrmacht, aber in der Endphase des Krieges diente die Gesamtanlage auch einige Monate Zwecken des Generalstabes. Im März 1945 wurde Ziegenberg bombardiert, in den Folgejahren die meisten Bunker gesprengt. Das ausgebrannte Schloss wurde ab den 1960er Jahren wieder aufgebaut und enthält heute Eigentumswohnungen. Das wenige Kilometer entfernte Kransberg diente als Erholungsheim der Luftwaffe, blieb aber im Gegensatz zu Ziegenberg unzerstört. So kann man hier noch sehen, wie ein großer Bunker in den Halsgraben eingebaut ist, der aber selbst aus der Nähe kaum zu erkennen ist. Der Wirtschaftshof wurde in der typischen nüchtern-pathetischen Architektur der Nazis erneuert, wobei auch ein wohlerhaltener Festsaal entstand. Da die Anlage aber keinen staatlich repräsentativen Zwecken dienen sollte, wurde das Gesamtbild der Burg dabei zum Glück wenig beeinträchtigt.

Burgen im Wispertal

Nollich

Nordwestlich über Lorch, etwa 120 m höher; einfachster Aufstieg von der alten Wisperbrücke aus.

Der Turm westlich über Lorch wirkt von ferne wie eine der vielen Burgen des Mittelrheins und wird daher gerne unter sie eingeordnet. Aber ein 1110 erwähntes *castellum* in Lorch meinte sicher noch nicht den Nollich, sondern den befestigten mainzischen „Saalhof" im Ortskern, und es kann auch kein Adelsgeschlecht mit dem Nollich in Verbindung gebracht werden. Auch seine beiden Namen verdeutlichen, dass der Turm etwas anderes war: „Nollich" ist einfach der Name des Berges, an dessen Hang der Turm steht, und die Bezeichnung als „Wachte" zeigt, dass es sich um einen Wachtturm handelte, dessen guter Überblick die Ortschaft sichern sollte.

Der Turm Nollich über Lorch, ein Wachtturm der Ortsbefestigung, war ursprünglich aus Fachwerk, wurde aber später mit Stein ummantelt. Dabei erhielt er bergseitig zwei runde Ecktourellen, die an das nahe Ehrenfels erinnern.

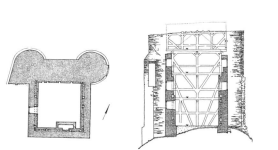

Nollich, Grundriss des Erdgeschosses, Schnitt Ost–West und Rekonstruktionsversuch des ursprünglichen Fachwerkturmes, im Zustand vor 1939 (Kunstdenkmäler 1965, Nass. Ann. 1973)

Leider ist die ungewöhnliche Baugeschichte des Turmes nicht mehr erkennbar, seit er 1939 zu Wohnzwecken ausgebaut wurde. Zuvor sah man im Inneren der Ruine nämlich noch die Abdrücke eines dreigeschossigen Fachwerkturmes, der erst nachträglich mit Mauerwerk ummantelt worden war. Der Fachwerkbau, der als solcher natürlich nicht sehr „fest" war, maß 7,20 m im Quadrat und war rund 14 m hoch; an der bedrohten Nordseite trug er im Dachbereich noch einen vorgekragten Wehrgang. Die Konstruktion des Fachwerks, vor allem die Streben über je zwei Geschosse, belegte die gotische Bauzeit des Turmes, wohl um 1300.

Der „Umhüllung" des Turmes mit Mauerwerk – wobei man den Holzturm einfach stehen ließ und auch seine Treppen weiter nutzte – hing fraglos mit der Entstehung der Lorcher „Stadtmauer" zusammen (wobei Lorch keine „Stadt" war, aber schon 1235 ein Rathaus und 1277 ein Siegel hatte). Nun sollte der Nollich zum wichtigsten Bollwerk der ausgedehnten Mauer werden, an der Stelle, von der ein Angreifer die Stadt am besten hätte beschießen können. Seine nördliche Angriffsseite wurde deswegen als fast 3,5 m dicke Schildmauer ausgeführt, mit zwei weitgehend massiven Rundtürmchen an beiden Enden; ihr Bild muss an das nahe Ehrenfels erinnert haben. An beiden Rundtürmen kann man noch Verzahnungen für die talwärts führenden Flügel der „Stadtmauer" erkennen, nach Südosten über den Grat zur Wispermündung, nach Osten ins Tal hinein; der Wehrgang der südlichen Mauer sollte direkt in die Tourelle hinein und dort über eine Wendeltreppe zu deren zerstörtem Wehrgang führen.

Vor der Schildmauer liegt ein U-förmiger Halsgraben. Der dreigeschossige Turm besitzt nur noch ein originales Rechteckfenster; vor dem Ausbau zeigte das von Osten zu betretende Erdgeschoss einen Kamin und einen Ausguss (?), war also wohl eine Küche; im 1. Obergeschoss war ursprünglich neben einem weiteren Kamin eine holzgetäfelte (Schlaf-) Kammer eingebaut.

Leider ist unklar, wann die weitgehend verschwundene Lorcher Ortsbefestigung entstand, und damit auch der Steinausbau des Turmes; auch scheint es so, als ob die beiden Flügelmauern zum Nollich nie realisiert wurden. Auffälligster Rest der Ummauerung sind heute die beiden Rundtürme an der Wispermündung, von denen der östliche erst 1567 entstand; die Mauer als solche und auch der steinerne „Nollich" werden aber ins 14. Jh. zurückgehen. Denn Lorch war als Verladestelle nördlich des „Binger Loches" ein Verkehrsknotenpunkt und als mainzischer Grenzort gegen das pfälzische Kaub auch militärisch wichtig; von seinen vielen Adelssitzen blieben aber leider nur Reste, darunter das großartige „Hilchenhaus" (1546–73).

Waldeck

Die Ruine liegt 5 km nördlich von Lorch auf der Westseite des Tiefenbachtales. Etwa 600 m zu Fuß auf dem Waldweg, der beim Friedhof von Sauerthal von der Straße aus südlich aufsteigt.

Waldeck bzw. eine nach der Burg sich nennende Familie wird schon 1211 genannt und ist damit neben Rheinberg die am frühesten belegte Burg im Raum des Wispertales. Sie bezog sich auf den Weg, der von Lorch westlich oberhalb der Burg auf die Hochfläche nach Weisel und dann in den Koblenzer Raum und zur Lahn führte. Ihre Grenzlage zwischen mainzischem Rheingau und Kurpfalz zeigte sich darin, dass das Gebück direkt nördlich von Waldeck das Tal überquerte; jedoch war die Burg älter als diese spätmittelalterliche Grenzsicherung. Im 14. Jh. erscheint Waldeck als mainzisches Lehen und ist bereits unter zahlreiche Mitbesitzer (Ganerben) geteilt, die zugleich auch (ältere?) Sitze in Lorch besaßen; die Bedeutung der Burgbewohner sieht man u.a. daran, dass die Familie der „Marschall von Waldeck" erblich die Hofmarschälle des Erzbistums stellte. Allerdings gab es im 14. Jh. auch Lehensbeziehungen zu den Katzenelnbogen und den Pfalzgrafen, was das Bestreben um allseitige Absicherung zeigt. Nach der Erbauung der Sauerburg ab 1355, die als pfälzischer Stützpunkt Waldeck neutralisieren sollte, verlor dieses schnell an Bedeutung. 1476 ist noch ein Burgfrieden überliefert, 1515 wurde die abgelegene, ihren Namen durchaus illustrierende Burg zuletzt erwähnt.
Entsprechend ihrem frühen Ende und dem anfälligen Schiefermaterial ist Waldeck weitgehend verfallen; es gibt auch bisher keinen Grundriss, nur eine Skizze der Kernburg von L. Eltester aus dem Jahre 1860. Die Reste dieser kleinen Kernburg liegen auf einem gegen Südosten vorstoßenden,

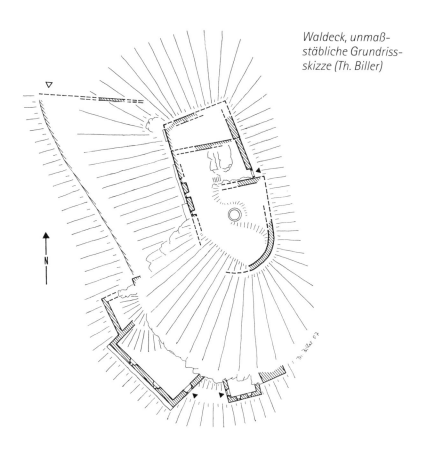

felsig abfallenden Bergsporn, der nördlich durch einen tiefen Halsgraben
gesichert ist. Auf dem Fels findet man längere Ringmauerreste vor allem
im Osten, wo der südlichste Burgteil – mit dem tiefen Brunnen – rundlich
begrenzt war und nordöstlich mit einer Ecke abschloss. Vielleicht war dies
der älteste Burgkern, denn der nächste Ringmauerteil mit einer Spitz-
bogenpforte stößt mit Fuge gegen die Ecke. Diese Mauer mit der Pforte
– zwischen ihr und einem Felsriff lag ein schmaler Keller – endet weiter
nördlich mit einer zweiten Ecke bzw. Fuge, von der eine rudimentär erhal-
tene Mauer quer über den Bergsporn nach Westen zog. Sie zielt auf eine
Stelle der Westringmauer, wo eine zweite Fuge anzeigt, dass die Burg
einmal hier endete; ihre Mauerreste im Westen enthalten noch zwei recht-
eckige Schlitzfenster, die genauso wie die Pforte im Osten ins 14. Jh. ge-
hören dürften. Vor die beiden Ecken bzw. Fugen im Osten und Westen
wurde als dritte erkennbare Bauphase ein Rechteckbau gesetzt, der schon
auf dem Hang des Halsgrabens stand. Seine Ostwand ist mehrere Ge-

Zur Ruine Waldeck gehören auch Teile, die im Wald unter der Kernburg verborgen sind und kaum besucht werden, weil kein ausgebauter Weg dorthin führt. Es handelt sich im Wesentlichen um Wohnbauten, die offenbar von der Vielzahl der Ganerben in der Spätzeit der Burg zeugen.

schosse hoch erhalten und enthält auf Höhe des Burghofes mehrere vermauerte Fensternischen; die eingestürzte Nordwestecke dieses wohnturmartigen Baues des 14./15. Jhs. trug bis zum Einsturz 1940 Reste eines runden Wehrerkers.

Unter der Westseite der Kernburg kam man durch einen großen Torzwinger zur Vorburg; von dem Zwinger sind nur geringe Reste unter Schutt und in Gestrüpp erkennbar – die Besichtigung von Zwinger und Vorburg ist gefährlich! Von der Vorburg selbst findet man noch mehrere aneinanderstoßende Gebäuderuinen; die größte, südliche besitzt zwei Schießscharten zum Hang und eine Rundbogenpforte gegen Südosten. Vor dieser Pforte stehen am Südhang des Bergsporns Reste von mindestens zwei weiteren, kleinen Gebäuden. Alle diese Bauten gehören am ehesten ins 14./15. Jh. und spiegeln offensichtlich den Raumbedarf der zahlreichen Ganerben.

Sauerburg

Die Sauerburg liegt, 6 km von Lorch entfernt, auf einem geräumigen, als Gipfel überhöhten Bergvorsprung westlich über dem Tiefenbachtal. Autoauffahrt von der Straße Sauerthal – Kaub. Hotel mit Möglichkeit für Hochzeiten, Konferenzen usw. (keine Ausflugsgaststätte).

1355 erlaubte der Erzbischof von Mainz dem Pfalzgrafen Ruprecht d.Ä., eine Burg über dem „Sauerbrunnen" zu erbauen, um sich der Schädiger von der Burg Waldeck zu erwehren; sie sollte ein „Offenhaus" für den Erzbischof sein (= ihm im Kriegsfall zur Verfügung stehen). Damit ließ der Erzbischof seine Waldecker Vasallen im Stich, um sich mit dem Pfälzer gut zu stellen, und dieser zog weitere Mächte ins Bündnis, indem er zwei Grafen von Nassau und einen Katzenelnbogener zu „Burgmannen" annahm; weitere Burgmannen werden bis zum späten 14. Jh. genannt. In der Literatur findet sich im Übrigen seit dem mittleren 19. Jh. oft die Angabe, die Sauerburg sei bereits 1339 erwähnt, was jedoch schon 1917/18 von F. A. Schmidt widerlegt wurde.

Die Burg sollte das rechtsrheinische pfälzische Territorium und als vorgeschobener Posten von Kaub insbesondere den Weg von Lorch nach Koblenz und ins Lahntal sichern und Einfälle von Waldeck aus verhindern. Diese Rolle war aber bald überholt, weil Waldeck schon anderthalb Jahrhunderte später aufgegeben wurde; als Rodungsherrschaft waren die Sauerburg und ihre Höfe nur von geringem Interesse. Dennoch war die Burg nach einem um 1410/18 aufgestellten, frühen Inventar noch brauchbar ausgestattet und verfügte über mehr als dreißig Feuerwaffen verschiedener Art. 1504 dagegen gab es hier kaum noch Waffen, was – angesichts des Bayerischen Erbfolgekrieges – ihre fehlende strategische Bedeutung zeigt.

1505 wurde die Sauerburg an die Kronberger verlehnt und wechselte im 16./17. Jahrhundert noch zweimal den Besitzer. 1689, bald nach dem Erwerb durch die Sickingen, wurde die schon beschädigte Burg durch die Franzosen zerstört. Die letzten Sickinger lebten in wachsender Armut weiterhin auf einem zugehörigen Gutshof, bis sie mit Franz von Sickingen 1834 ausstarben; dieser soll das Vorbild für den alten Moor in Schillers „Räubern" gewesen sein.

Die Sauerburg ist eine imposante Anlage, deren heutige Wirkung freilich stark durch die Restaurierung von 1909/10 bestimmt wird. Sie bestand anfangs aus der trapezoiden Kernburg mit dem hohen, bergfriedartigen Wohnturm gegen die nordwestliche Angriffsseite, und einer dahinterliegenden, das Trapez verlängernden Vorburg. Der 1689 gesprengte quadratische Wohnturm – die Ostecke fehlt, der Rest ist deformiert – war siebengeschossig: ein gewölbtes Erdgeschoss, darüber sechs mit Fenstern und

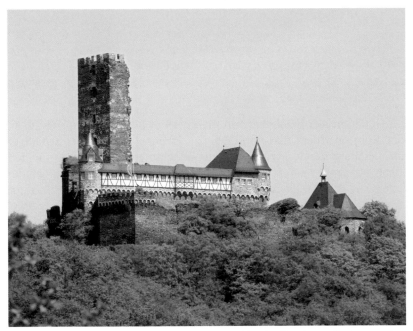

Die Sauerburg von Süden, über das Tal hinweg. Vor der Kernburg, die man an der Ruine des Wohnturmes und dem neuzeitlichen Fachwerkwehrgang erkennt, liegt die niedrigere Mauer der Vorburg mit der Kapelle an der rechten Ecke. Auffällig ist der Kontrast zwischen den ruinenhaften Teilen und den im frühen 20. Jh. erneuerten Bauten.

teils mit Kaminen versehene Wohngeschosse mit Balkendecken; die Dendrodatierung durch L. Frank ergab neuerdings seine Erbauung erst um 1370. Interessant ist der sekundäre Anschluss der hohen Westringmauer an den Turm, denn dieser hatte dafür eine klar erkennbare Verzahnung erhalten. Die hohe Mauer selbst zeigt im Westen noch diverse Details – Friese, Treppen, Fensternischen, Fugen usw. –, die auf eine mehrstufige Bauabfolge und ein angelehntes Gebäude deuten; in diesem Gebäude lag nach einer Beschreibung von 1670 auch der erhaltene Brunnen. Der Hauptwohnbau an der Ostseite der Kernburg – 1670 besaß er über dem erhaltenen Gewölbekeller drei Geschosse – ist dagegen im 20. Jh. völlig erneuert. Die Quermauer gegen die Vorburg lässt durch Fugen an beiden Anschlüssen eine komplizierte Bauabfolge erkennen, bei der die Ostmauer von Kern- und Vorburg einheitlich zuerst entstand. Die Quermauer wird durch einen modernen Fachwerkwehrgang bekrönt, die beiden Enden tragen runde Erkertürme; das leider ganz veränderte Tor verteidigte ein (erneuerter) Wurferker.

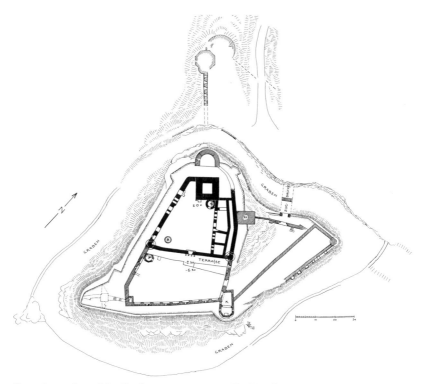

Sauerburg, Grundriss (Luthmer, ergänzt von Th. Biller). Der Wohnbau wurde später neu errichtet, der Grundriss dabei verändert. Schwarze Färbung und Schraffur unterscheiden bei Luthmer nur die Kernburg von den übrigen Anlagen, keine Bauphasen.

Die Ringmauer der ursprünglichen Vorburg zeigt weitgehend Wehrgangbögen, alternierend mit Schlitzscharten darin; außer einem Rechteck-türmchen an der Südecke ist sie heute leer. Eine sehr veränderte, zwinger-ähnliche Plattform vor der Kernburgmauer war ursprünglich wohl die Rampe zu deren Tor. Vor der Ostseite entstand, wahrscheinlich auch noch im 14. Jh., eine zweite, dreieckige Vorburg, in der heute nur noch ein modernes Haus am Haupttor steht. Mit ihr dürfte aber auch die Burgka-pelle entstanden sein, ein Saalbau mit rippengewölbtem Polygonalchor, der an die Ecke der älteren Vorburg angelehnt wurde.

Bemerkenswert und bisher kaum beachtet sind die Außenbefestigungen der Sauerburg. Sie stammen offensichtlich – entgegen der manchmal ver-tretenen Spätdatierung ins 17. Jh. – aus dem frühen 16. Jh., wobei alles für die Kronberger ab 1505 als Bauherren spricht. Der die Kernburg und beide Vorburgen umgebende Zwinger trägt auf der Nordecke ein rundes

Erkertürmchen, vor dem Wohnturm springt ein kräftiges Halbrondell vor, beidseitig durch weitere flankierende Vorsprünge ergänzt. Außergewöhnlich ist die polygonale, kasemattierte Bastion der Südecke – nach neueren Forschungen sei sie um eine frühere Blidenstellung herumgebaut –, und aufwendig der durch eine Trockenmauer gebildete Graben, der rund 400 m lang die gesamte Burg umläuft. Und originell sind auch die Reste der Werke gegen den Bergsattel im Nordwesten, vor dem Ringgraben: Eine Schartenmauer läuft zu einem Achteckturm mit Kanonenscharten, an den sich hinten ein runder Treppenturm lehnte. Darunter findet man Spuren eines großen, bisher nur von L. v. Eltester 1860 erkannten Rondells – in dem heute ein Grab liegt –, an das sich vermutlich ein verschwundener Zwinger vor dem Burgtor anschloss.

Rheinberg

Die etwas schwierig begehbaren Ruinen von Rheinberg liegen 130 m höher als das Gasthaus „Kammerburg" im Wispertal. Man folgt der Straße Richtung Lipporn, nach knapp 1,5 km führt links ein (nur zu Fuß nutzbarer) Fahrweg ab, der in 1 km leicht steigend zur Ruine führt; eine Wanderkarte ist hilfreich. Der „Gebück-Wanderweg" führt vom Gasthaus zur Ruine, dann weiter zur Belagerungsschanze „Blideneck" und nach Ransel.

Burg Rheinberg ist zuerst 1189/90 erwähnt, als sie – zuvor vom Kaiser dem Erzstift entfremdet – an Mainz zurückkam; sie muss also um 1165-83, als mehrfach solche Entfremdungen vorkamen, schon Mainz gehört haben bzw. war wohl vom Erzstift erbaut. Wann sie entstand, ist aufgrund fehlender Quellen nicht zu klären, jedoch saßen später, zuerst 1227 belegt, die jüngeren Rheingrafen auf der Burg und vertraten dort Ansprüche des Reiches; sowohl sie als auch Mainz unterhielten dort Burgmannen. „Von Rheinberg" nannten sich auch später mehrere Familien, die teils aber nur noch wenig mit der Burg zu tun hatten. Warum an diesem noch heute entlegenen Ort eine große Burg entstand, um die sich die stärksten Mächte stritten, wurde bisher kaum diskutiert; eine Straße von Rüdesheim über den (späteren) „Weisenturm" nach Ransel und in den Koblenzer Raum wäre die beste Erklärung.

1279 wurde Rheinberg von Erzbischof Werner aufwendig belagert und zerstört, nachdem der Rheingraf und Ministerialen aus dem Rheingau sich im Interregnum gegen ihn gewandt und die Burg zum „Raubnest" gemacht hatten; der Rheingraf und der mainzische Truchsess Siegfried von Rheinberg verloren ihre Anteile an der Burg, die 1280 vom Erzstift neu verlehnt

wurde. 1301 aber war sie wieder in königlicher Hand und wurde von den drei rheinischen Erzbischöfen belagert; in diesem „Zollkrieg" wurde sie nicht eingenommen, aber vielleicht nochmals zerstört, denn 1304, als Johann von Rheinberg mainzischer Amtmann auf der Kammerburg wurde, sollte Rheinberg acht Jahre lang nicht wieder aufgebaut werden.

Ab 1315 entwickelte sich die Burg zur Ganerbenburg, unter starkem Einfluss der Nassauer und der Katzenelnbogen, die sie wiederaufgebaut hatten. 1374 gab es bereits sieben mitbesitzende Familien, 1399 trugen die Mitbesitzer (Ganerben) die Burg Kurpfalz zu Lehen auf, 1531 waren die besitzenden Familien auf 15 angewachsen. Ab 1403 war Rheinberg Teil der Herrschaft Sauerburg, deren Schicksal es nun teilte; wann es verlassen wurde, bleibt dabei unklar.

Rheinberg liegt auf der Südostspitze eines langen felsigen Bergsporns zwischen den tief eingeschnittenen Tälern von Werkerbach und Herrnsbach. Der Sporn ist durch natürliche Einschnitte in eine Reihe von Felshügeln zerlegt, von denen der vorletzte bereits Befestigungen trug, der letzte hinter einem Halsgraben dann die Ruinen der eigentlichen Burg. Diese gliedert sich in die Kernburg, die von einem Felshügel mit dem Wohnturm überragt wird, und zwei Vorburgen. Die erste liegt auf einer südwestlich vorspringenden, steil abstürzenden Felsplatte; die nördliche Vorburg schließt in der Achse des Bergspornes nordwestlich an die Kernburg an, mit einem Torzwinger über dem Halsgraben.

Die Burg vor 1279

Wo die Burg lag, die vor 1183 erbaut und 1279 zerstört wurde, und ob von ihr überhaupt etwas erhalten blieb, ist eine schwierige Frage. Dass der Felshügel mit dem Hauptturm und der östlich und südlich anschließende, höher liegende Bereich von Anfang an die Kernburg trugen, darf man annehmen, aber die meisten Autoren meinen aus gutem Grund, dass kein bestehender Bauteil so weit zurückreicht. Einiges spricht aber dafür, dass die westlich und südlich anschließende Vorburg – von der nur niedrige Ringmauerreste zeugen – in die erste Zeit der Burg zurückgeht. Ihre natürlich sichere Lage hinter dem Kernburghügel, mit Felsabstürzen gegen Westen und Süden, und die Schlichtheit des Mauerzuges würden zu einer Burg des 12. Jhs. durchaus passen. Ihr Tor hätte westlich unter der Kernburg gelegen, wo heute noch der Pfad hineinführt.

Die Neubauten nach 1279/1315

Der trapezoide Wohnturm – er wirkt von außen wie ein Bergfried und wird meist auch so bezeichnet – gilt aus gutem Grund als Neubau nach der

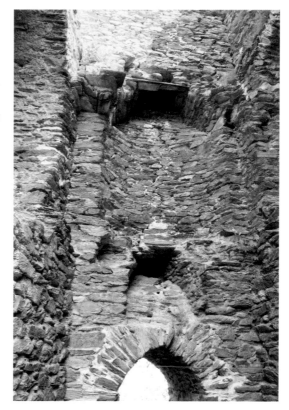

Im Zentrum der ausgedehnten, aber leider ungehemmt verfallenden Anlage von Burg Rheinberg steht ein relativ kleiner trapezoider Wohnturm, der sicher erst beim Wiederaufbau nach der Zerstörung 1279 entstand. Der spitzbogige Durchgang unten ist neuzeitlich.

Belagerung, also wohl erst aus der Zeit um 1315. Er steht auf dem höchsten Punkt des Felshügels und besaß drei Geschosse mit Balkendecken (Gesamthöhe 12,50 m). Über dem Verlies mit einem Lichtschlitz folgte das kaminbeheizte Einstiegsgeschoss, das in beiden Seiten Schlitzfenster in großen Nischen mit Seitensitzen besaß. Über dem dritten Geschoss mit einfachen Lichtschlitzen folgte dann schon die gezinnte Wehrplatte. Die Südwestecke des Turmes fehlt heute, die Nordwand wurde nach 1907 spitzbogig durchbrochen, um eine kleine „Aussichtsplattform" auf einer Felsnase zu erschließen.

An die Südwestecke des Turmes schließt mit Fuge ein Mauerzug an, der Wehrgangbögen aufweist und sicher kaum jünger ist als der Wohnturm selbst. Ist damit die Westseite der Kernburg gesichert, so bleibt im Süden und Osten alles unklar, denn große Mauerlücken, jüngere Bauteile und Schutthalden verunklären das Bild. Auch Alter und Funktion einer dünneren Mauer, die mit Fuge an die Südostecke des Wohnturmes setzt, sind offen; hier sind Ganerbensitze zu vermuten. Wohl kaum jünger als Wohn-

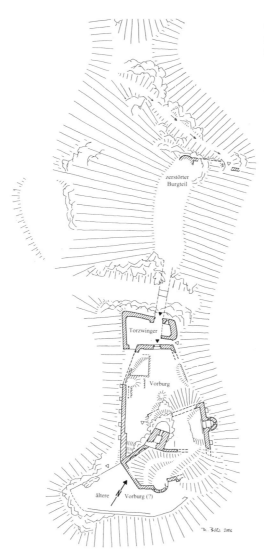

Rheinberg, unmaßstäbliche Planskizze der Gesamtanlage (Th. Biller)

turm und Ringmauer der Kernburg ist die tieferliegende polygonale Vorburg im Nordosten der Kernburg. Von ihr ist ein großer Teil der Westmauer erhalten – sie stößt wiederum mit Fuge gegen die Ecke der Kernburg – und die Nordfront mit dem Rundbogentor. In der Nordwestecke lag wohl eine große Filterzisterne, daneben der Keller eines kleinen Gebäudes. Erstaunlicherweise trug der nächste Felshügel nördlich der Vorburg einen weiteren Burgteil – den sechsten (!) Hofbereich der Gesamtanlage. Dies bezeugen noch Mauerreste an seinem Nordende, über dem nächsten gra-

benartigen Einschnitt. Auf der höchsten Felskante findet man einen rundlichen Mauerteil, offenbar den Rest eines hufeisenförmigen Turmes; von ihm zog eine Mauer gegen Osten den Hang herab zu einer Torstelle; der Weg zu diesem Tor, der im Schussfeld des Turmes in den Graben herabführte, ist noch deutlich erkennbar.

Bauteile des 15. Jahrhunderts

Der Bestand von Rheinberg zeigt drei Bauteile, die erst in die Zeit der Feuerwaffen gehören, wahrscheinlich ins späte 15. Jh. Die Südostseite der Kernburg wurde durch einen dünnwandigen Schalenturm mit drei Scharten verstärkt; ob die anschließende Ringmauer älter oder gleichzeitig ist, bleibt dabei unklar. Östlich unter dem Wohnturm entstand ein trapezförmiger Bauteil, in dem auch ein tiefer Felsenkeller lag; vor seine Front sprang ein hohes Halbrondell mit drei Maulscharten und rechteckigen Untergeschossen auf den Osthang des Burgberges vor. Die zerstörte Nordwestfront dieses Bauteiles erhob sich über der Vorburg; ein Mauerrest unter dem Wohnturm gehört wohl zu einer Rampe, denn nur hier kann das Tor der Kernburg gelegen haben.

Die angriffsseitige Front der erhaltenen Anlage wurde durch einen großen Torzwinger gesichert. Westlich sprang er flankierend über die Vorburg vor, östlich lag neben einem Torwärterhaus (?) ein verstecktes Ausfalltor. Man darf annehmen, dass mit diesem Torzwinger der neue Nordabschluss einer verkleinerten Burg geschaffen wurde; die Anlage weiter nördlich wäre dann aufgegeben worden.

Die Belagerungswerke von 1279

Von der Belagerung 1279 zeugen heute noch zwei Schanzen, die für solche Ereignisse recht aussagekräftig sind. Auf der Anhöhe im Norden des Grates, der zur Burg führt, liegt 500 m entfernt und 73 m höher „Blideneck", dessen Name auf eine Blide, ein großes Wurfgeschütz deutet; es dürfte von hier aus die Burg eben noch erreicht haben. Auf der äußersten Bergspitze sitzt ein mit Trockenmauerwerk ergänzter Felskopf, zweifellos der Standort der Blide, nördlich grenzt ein Felsgraben ein großes Lagerareal ab. Diese Schanze sollte nach der Belagerung als Burg verlehnt werden, verfiel aber schnell. Westlich von Rheinberg, jenseits des Herrnsbachtales, liegt – 400 m entfernt und etwa 65 m höher – die „Aachener Schanze", ein kleiner Felsbuckel mit U-förmigem Graben, an dessen Talseite eine geglättete Fläche eine weitere Blide vermuten lässt. Der Name wird traditionell von Aachener Tuchwebern abgeleitet, die die Schanze angeblich errichteten; sicher belegt ist diese Deutung aber nicht.

Kammerburg

Die Ruine der Kammerburg liegt auf einem Felshügel in einer Wisperschleife, 50 m über dem Talgrund, westlich über dem gleichnamigen Gasthaus. Sie ist Privatbesitz und nur mit Erlaubnis zu besichtigen.

Die Kammerburg liegt auf dem Ende desselben Berggrates, der 600 m nordwestlich und 74 m höher die ältere und größere Burg Rheinberg trägt. Ihre Entstehung wird gewöhnlich im Zusammenhang mit deren Belagerung 1279 vermutet, wobei angebliche Ersterwähnungen in den 1290er Jahren jedoch ungesichert sind. Als 1304 ein früherer Burgmann der zu dieser Zeit unbewohnbaren Burg Rheinberg, Johann Truchsess von Rheinberg, für acht Jahre zum mainzischen Amtmann (und Pfandnehmer) der Kammerburg bestellt wurde, musste er versprechen, die ältere Burg nicht wiederaufzubauen; sein Anrecht auf diese hatte er 1279 verloren, als Johann zu den Gegnern des Erzbischofs gehörte. Vermutlich ist die Kammerburg also als Gegenpol zu Rheinberg erbaut worden, in einer Phase, als dieses selbst dem Erzstift zu entgleiten drohte. Sie verlor aber schnell ihre Bedeutung, wurde bald verpfändet und war schon 1483 fast unbewohnbar.

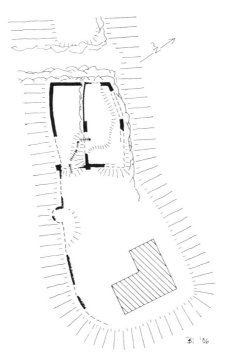

Kammerburg, unmaßstäbliche Planskizze (Th. Biller)

Die Burgreste auf Privatgrund sind stark verwachsen und schwer zugänglich; nur umfängliche Freilegungen würden eine vollständige Erfassung möglich machen. Gegen Nordwesten lag die länglich-polygonale Kernburg auf einem Felshügel, der durch einen tiefen Halsgraben gesichert ist; erhalten sind mehrere Stücke der Ringmauer. Südwestlich darunter begrenzen weitere Ringmauern eine schmale Vorburg, die an der Südecke der Kernburg wohl an einer Quermauer mit Tor endete. Erstaunlicherweise lag hinter dieser zweiteiligen Kernanlage eine weitere, sehr große Vorburg, die offenbar die ganze Plattform auf der äußersten Bergspitze einnahm; von ihr zeugen allerdings nur niedrige Spuren der Südwestmauer mit einem früher wohl halbrunden Flankierungsturm. Im Ostteil der Plattform hat der Neubau eines Privathauses 1960 alle weiteren Spuren beseitigt. Die Größe der Anlage deutet offenbar an, dass sie das zerstörte Rheinberg wirklich ersetzen sollte.

Lauksburg

Die Ruine der Lauksburg liegt südlich über der Laukenmühle im Wispertal, 2 km südlich von Espenschied. Sie ist derzeit (2006) wegen eines Wildschutzzaunes schwer zugänglich.

Die Laukenmühle im Wispertal erscheint quellenmäßig 1377, dreizehn Jahre später dann ein „Haus" Laukenmühle, also die Burg auf dem niedrigen Felssporn direkt über der Mühle, die später stets als mainzisches Lehen genannt wird und immer mit der Grundherrschaft über das nahe Rodungsdorf Espenschied verbunden war. Die Quellen legen nahe, dass

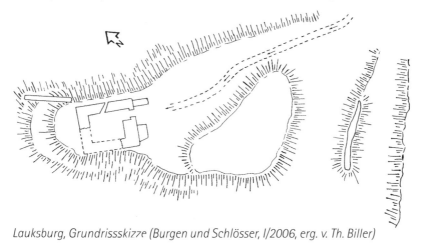

Lauksburg, Grundrissskizze (Burgen und Schlösser, I/2006, erg. v. Th. Biller)

Die 1390 zuerst erwähnte Lauksburg entstand über der schon 13 Jahre früher erwähnten Laukcnmühle an der Wisper. Die Ruine ihres Wohnturmes steht heute noch über der später erneuerten Mühle.

örtlicher Adel hier kurz vor 1390 einen bewohnbaren Turm zum Schutz der Mühle errichtete. Vermutlich nach dem Aussterben der Gründerfamilie wurde die kleine Burg 1424 anderweitig verlehnt und 1508 von den Erben dieser Lehensnehmer an Philipp von Heuchelheim verkauft. 1575 fiel sie an Kurmainz zurück, war aber damals schon verfallen.

Der jüngst restaurierte kleine Wohnturm – innen nur etwa 4 m im Quadrat – ist heute der besterhaltene Teil der Anlage; nur die Westecke, in deren Bereich Fenster gelegen haben dürften, ist zerstört. Seine großen Öffnungen, ehemals mit Holzstürzen über den Nischen, sind alle gegen die südöstliche Angriffsseite bzw. gegen die vermutliche Vorburg gerichtet. Eine Rundbogenpforte führt ins Erdgeschoss, das seitlich außerdem eine schräge Schieß- oder eher Spähscharte aufweist. Im 1. Obergeschoss gab es eine weitere Pforte (modern zum Spitzbogen verändert), eine Wandnische und eine runde Wandhöhlung für einen Kamin (?); im 2. Obergeschoss blieben zwei kleine Rechteckfenster wohl von der Wehrplatte.

Nördlich des Turmes ist bei den Rodungen der letzten Jahre ein hohes Mauerstück sichtbar geworden, das davor stets übersehen wurde. Es steht schon auf dem Felshang und deutet an, dass entweder zwischen Turm und Mühlenkanal eine kleine „Kernburg" gestanden hat, oder eher, dass sogar der gesamte Bereich der Mühle ummauert war – man erinnere sich an den Namen „Haus Laukenmühle" 1390! Weitere Bauten sind auf dem länglichen Plateau zwischen Turm und Halsgraben anzunehmen, das wie eine kleine Vorburg wirkt; hier gibt es hohe Schutthügel vor allem gegen den südöstlichen Graben. Die einzigen erhaltenen Mauerstücke sitzen mit Fuge vor der Turmwand, beidseitig der Pforte; vielleicht sind es Reste einer Ringmauer um das Plateau.

Geroldstein

Die Ruine Geroldstein liegt auf einem niedrigen Felshügel über der kleinen Ortschaft gleichen Namens im Wispertal. Von der den Hügel umrundenden Straße – dem ehemaligen Flusslauf – führt von Südwesten ein Pfad zur Ruine. Auf Landkarten und in der Literatur werden die Nachbarburgen Geroldstein und Haneck oft verwechselt – Haneck ist die gut sichtbare Ruine auf der Felsspitze östlich über Geroldstein.

Geroldstein – ursprünglich Gerhardstein genannt, nach einem um 1200 vermutbaren Erbauer – wurde 1215 zuerst erwähnt. Es war Stammsitz einer Adelsfamilie mit geringem Besitz in der Umgebung, die ursprünglich zur Ministerialität der Grafen von Katzenelnbogen gehörte; die Burg lag unmittelbar an der Grenze von deren Einflussgebiet zum Territorium des Erzstiftes Mainz. Mit der Erbauung der wenige hundert Meter entfernten Burg Haneck 1386–90, vielleicht durch einen anderen Familienzweig, wurden die Geroldsteiner gleichzeitig zu mainzischen Lehensleuten. Seit damals besetzten sie wichtige Ämter nicht nur in der Grafschaft Katzenelnbogen, sondern auch in Kurmainz. Die Familie starb 1568 aus, ihre Lehen fielen an Mainz und an Hessen als Erben von Katzenelnbogen; die nun hessische Burg ist schon 17 Jahre später als Ruine belegt. 1589 entstand unter der Ruine eine Schmiede, wofür die Wisperschleife durchstochen wurde.
Die Reste der Burg sind überwiegend nur noch niedrig und zudem stark restauriert; sie lassen aber die Grundform der Anlage noch erkennen. Der „Umlaufberg" der Wisper, auf dem die Burg stand, hing ursprünglich nur im Nordwesten mit dem rechten Ufer des Flüsschens zusammen. Von dort, wo die Anhöhe mit einer markanten Felsspitze den Durchstich von 1589

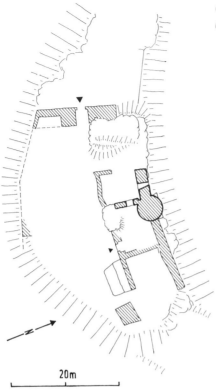

20m

bzw. die heutige Straße überragt, führte wahrscheinlich der Burgweg hinauf, südlich unter dem Fels in den Halsgraben, der heute weitgehend verfüllt ist und als Plattform mit Geländer erscheint. Hinter diesem Halsgraben erhob sich wahrscheinlich eine rund 2,5 m dicke Schildmauer mit dem Burgtor in ihrer Mitte – die überrestaurierten Mauerreste deuten das freilich nur noch an. Das Tor führte in einen langen Hof im Südteil der Anlage, von dessen südlicher Begrenzung nur noch geringe Reste zeugen. Die gesamte Nordseite nahm ein langer Wohnbau mit drei Quermauern ein, der nördlich über einem Felsabsturz steht. Aus seiner Mitte springt der noch etwa 6 m hohe Stumpf einer Tourelle vor, also eines offenbar massiven Rundtürmchens von knapp 3 m Durchmesser, das hier an unangreifbarer Seite nur architektonische Funktion hatte. Am Ostende der Gebäudefundamente ist noch eine Pforte erkennbar, daneben vielleicht der Rest einer Steintreppe, schließlich ein undefinierbarer Mauerklotz – Rest einer zweiten Schildmauer gegen den hier nur flachen Hang?

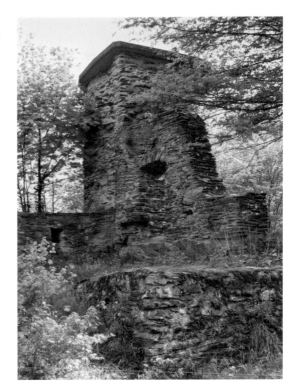

Die stark restaurierten Ruinen von Geroldstein sind meist nur noch niedrig erhalten. Allein ein Rundturm, bei dem es keine Hinweise auf einen Innenraum gibt, und anstoßende Mauerteile ragen noch höher auf.

Haneck

Haneck – auf Landkarten und auch sonst oft mit Geroldstein verwechselt – liegt östlich von Geroldstein auf einem steilen und felsigen Vorsprung ins Wispertal, etwa 100 m über dem Tal. Bequemster Aufstieg ist der Fahrweg östlich der Burg, der durch einen alten Schiefersteinbruch und nach einer Serpentine in die Vorburg führt. Da die Restaurierung noch läuft, ist die Kernburg nur nach Voranmeldung zugänglich (2006).

Am 4. Oktober 1386 erlaubte der Mainzer Erzbischof Adolf von Nassau dem Philipp von Geroldstein, eine neue Burg auf dem „hanenberg obwendig gerhartstein" zu errichten; 1390 bestätigte der neue Erzbischof Konrad die Erlaubnis für die inzwischen erbaute Burg. Warum die Familie von Geroldstein, deren wenige Besitzungen in abgelegener und armer Gegend keine breite wirtschaftliche Grundlage boten, hier eine zweite und aufwendige Burg neben der Stammburg erbaute, erschließt sich nicht direkt. Chr. Herrmann, der die Burg untersucht hat, vermutet eine Art Geschäft

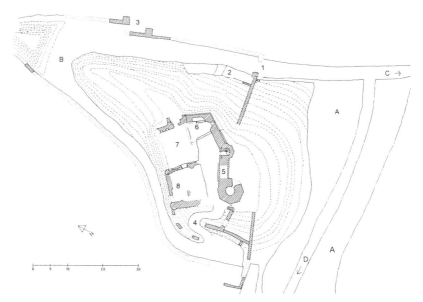

Haneck, Grundriss der Ruine 1994 (C. Herrmann). A: Halsgraben, B: Graben, C: Weg in den Rheingau, D: Weg ins Wispertal, zur Burg Geroldstein. 1: Tor der Vorburg, 2: Pförtnerhaus, 3: Ringmauerreste, 4: Weg zur Oberburg, 5: Schildmauer, Bergfried und Treppenturm, 6: Küche, darüber wohl Kapelle, 7: Wohnbau, 8: Hof

auf Gegenseitigkeit – das Erzbistum erhielt eine neue Burg in strategisch vorteilhafter Grenzposition gegen Katzenelnbogen, die Geroldsteiner neue Lehen und Aufstiegsmöglichkeiten im mächtigen und reichen Erzstift Mainz. Dass Haneck vielleicht mehr einen symbolischen Wert besaß – politisch wie architektonisch – zeigt auch die Tatsache, dass die Geroldsteiner schon 1551 wieder in ihrer älteren, aber leichter zugänglichen Stammburg residierten, während auf Haneck nur ein Verwalter wohnte. 1599 wird die Burg schon als „verfallen" bezeichnet, 1640 wohnte noch ein Bauer notdürftig dort, wohl im ehemaligen Torwarthaus der Vorburg.

Der schwer zugängliche Bauplatz vom Haneck ist mit hohem Aufwand aus der felsigen Bergnase geformt: Ein bis zu 20 m tiefer Halsgraben mit fast senkrechter Außenwand präpariert den Hügel der Kernburg südlich heraus. Ein zweiter, kleinerer Graben schneidet die nördliche Felsspitze ab; in ihm und seitlich an den Flanken des Kernburghügels lag die Vorburg in Form schmaler Terrassen. Von der Vorburg sind im Osten noch Reste der Ringmauern erhalten, die zur Kernburg hinaufführen bzw. die Flanke schützten; eine vorspringende Ecke trug früher ein Erkertürmchen. Im Südwesten, nahe am Halsgraben, gab es zur Zeit der Vermessung durch

Von der im Wald versunkenen Ruine Haneck ragt heute vor allem noch die Schildmauer mit zwei Türmen auf. Im Bild der Treppenturm, der wohl auch Bauten hinter der Mauer erschloss, und Reste eines Aborterkers.

Chr. Herrmann weitere Mauerreste der Vorburg oder von Zwingern; sie sind offenbar den Bauarbeiten der letzten Jahre zum Opfer gefallen.

Eindrucksvollster und besterhaltener Teil der Kernburg ist die geknickte Schildmauer, die ursprünglich durch drei Türme verschiedener Form akzentuiert war; heute fehlen allerdings die oberen Teile. Der achteckige Bergfried war gegen die Angriffsseite gestellt, die Schildmauer verbindet ihn schräg nach hinten mit einem ebenfalls polygonal vorspringenden Treppenturm. Die Ostecke der Schildmauer und der Kernburg schließlich bekrönte ein achteckiges Erkertürmchen, das von F. Luthmer 1902 noch notiert, heute aber zerstört ist. An die Rückseite der Schildmauer lehnte sich früher östlich der Wohnbau, westlich lag ein kleiner Hof, in den wohl von Südwesten das Tor führte. Leider ist dieser gesamte Bereich durch einen Neubau der letzten Jahre so verändert, dass die freilich vorher recht spärlichen Baureste nur noch durch die Zeichnungen Chr. Herrmanns dokumentiert sind. Ein Raum in der Ostecke der Kernburg, über einem Gewölbekeller, verfügte über ein großes Fenster in der Schildmauer – vielleicht war dies die 1405 von Philipp von Geroldstein begabte Kapelle?

Burgen im Rheingau

Ehrenfels und der „Mäuseturm"

Ehrenfels ist von den Parkplätzen bei der Brömserburg in Rüdesheim auf einem 2,6 km langen, bezeichneten Wanderweg durch die Weinberge zu erreichen. Die Ruine ist meist verschlossen.

Wohl im Jahre 1222 zwang Erzbischof Siegfried von Mainz die Witwe Philipps von Bolanden gerichtlich zur Herausgabe von Ehrenfels, das Philipp „im Namen dieses Erzbischofs, mit seinen Mitteln und mit Hilfe von dessen Leuten erbaut hatte, als jener Philipp Amtsträger des Erzbischofs war"; der lateinische Text lässt dabei unklar, wessen Mittel und Leute gemeint sind, jene Philipps oder jene des Erzbischofs. Nach herrschender Ansicht fand der Bau in den Jahren nach 1208 statt, als Siegfried von Mainz als päpstlicher Legat in Kämpfe mit Anhängern Kaiser Ottos IV. verwickelt war. Alle Spekulationen über einen Vorgängerbau des mittleren

*Ehrenfels, Nordansicht
der Schildmauer (Sattler)
und Grundriss*

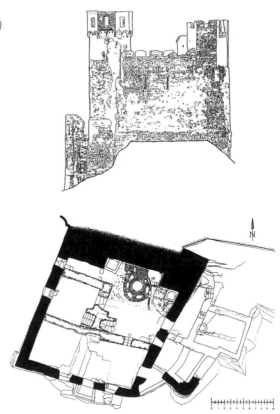

12. Jhs. oder gar noch früherer Zeit sind dagegen unbelegbare Erfindungen des 19. Jhs.

Ein Zoll bei Ehrenfels, das die Stromschnellen des „Binger Loches" beherrscht, dürfte schon im 13. Jh. bestanden haben, ist aber erst 1308, als Pfand des Reiches, belegt. Die Burg war 1302–07 in der Hand König Adolfs von Nassau und 1354–56 samt dem halben Zoll an Kuno von Falkenstein verpfändet, den bisherigen Verweser des Erzstiftes; 1356 wurde sie vom Erzbischof zurückerobert. Im Prinzip war Ehrenfels im gesamten 14. Jh. eine der wichtigsten Mainzer Burgen. Ab 1356 war es oft Aufenthalt der Erzbischöfe, 1374 wurde der Domschatz hier in Sicherheit gebracht. Aus den Jahren 1337–42 sind zudem Aufzeichnungen über Zollbefreiungen erhalten, seltene Belege dieser Art, die ein Licht auf den damaligen Handel werfen. Ab 1377 ging die Burg schrittweise an das erzstiftische Domkapitel über.

Im 15./16. Jh. diente Ehrenfels wohl nur noch als Stützpunkt, ohne erwähnenswerte Aufenthalte wichtiger Personen. Aber es blieb – trotz mehrfach wechselnder Besatzung im Dreißigjährigen Krieg – bis zum späten 17. Jh. nutzbar; lediglich das Zollhaus an seinem Fuß fiel den schweren Zeiten zum Opfer. 1689 wurde dann aber auch die Burg von den Franzosen zerstört, die sie im „Orléans'schen Krieg" besetzt hatten. 1987–90 fanden in Vorbereitung einer Restaurierung Untersuchungen der Ruine statt, die auch Grabungen und eine zeichnerische Dokumentation umfassten; die Ergebnisse sind erst teilweise veröffentlicht und bringen auch bezüglich der Bauabfolge wenig.

Ehrenfels

Ehrenfels beeindruckt durch seine Lage, die einen Rundblick über das spektakulär sich verengende Rheintal und über Bingen bietet, und durch sein klares architektonisches Konzept. Betrachtet man die Burg aber unter strategischen Aspekten, dann relativiert sich dieser Eindruck. Ehrenfels ist auffällig klein (Kernburg etwa 20 x 26 m), und seine vom Steilhang überragte Lage auf einem Felsbuckel ist ungünstig, auch wenn man einen Halsgraben ergänzt. Fraglos erklärt sich dieser Bauplatz vor allem aus dem

Der Mainzer Zoll am „Binger Loch" wurde von Burg Ehrenfels gesichert, dazu vom „Mäuseturm" – der Name kommt von „Maut" = Zoll – auf einem Riff mitten im Fluss. Die im frühen 13. Jh. entstandene Burg ist heute Ruine, der Mäuseturm wurde im 19. Jh. restauriert. Der Turm „Rossel" hoch über dem Tal ist ein Belvedere des späten 18. Jhs., das zum Park des Schlosses Niederwald gehört; ein mittelalterlicher Wachturm könnte aber in seiner Nähe bestanden haben.

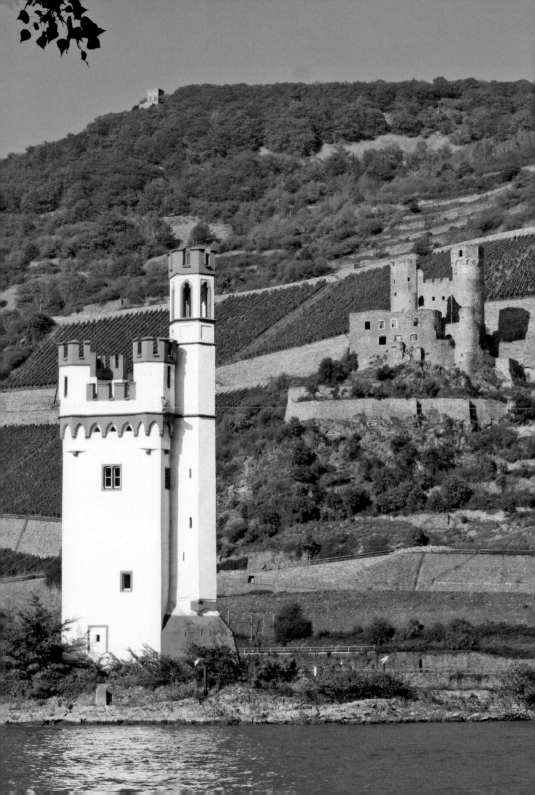

Wunsch, die für die Zollerhebung ideale Engstelle des Tales zu kontrollieren. Dass Ehrenfels im 14. Jh. als besonders stark galt, lag wohl vor allem an seiner Unzugänglichkeit; bis heute gibt es nur von Rüdesheim einen guten Weg, sonst umgeben unwegsame Steilhänge die Burg.

Die Kernburg von Ehrenfels erscheint auf den ersten Blick als gotischer Bau; vor allem die schlanken Türme der Schildmauer und der Kleeblattbogenfries unter der Wehrplatte des Ostturmes bewirken diesen Eindruck. Sonst gibt es an der Ruine kaum noch datierbare Details – zwei Rechteckfenster des 15. Jhs. an der Rheinseite sind zu erwähnen – und das einheitliche Bruchsteinmauerwerk lässt keinerlei Bauabschnitte erkennen (auch wenn W. Bornheim gen. Schilling eine horizontale Baufuge erkennen wollte). Stammt die Kernburg also – nur Details wie die Wehrplatte, die Fenster und auch einige östliche Anbauten ausgenommen – noch insgesamt aus der ersten Bauzeit um 1208–22? Manches spricht für diese Annahme, besonders die Erwägung, dass der kleine Felsbuckel ohnehin keine wesentlich andere Form der Anlage zuließ. Aber es gibt ein Problem mit dieser Datierung, und dies hat mit der zweitürmigen Schildmauer und ihren beiden Schießscharten im Wehrgang zu tun.

Rundtürme an den Ecken von Rechteckanlagen gelten heute genauso wie lange Schlitzscharten als ein französischer „Import", der sich erst ab 1240 in Deutschland verbreitete. Der einzige Vorläufer dieser wichtigen Entwicklung war die vielzitierte Burg in Lahr (Baden), die schon 1218 mit vier runden Ecktürmen und vielen Schlitzscharten im Bau war. Sollte Ehrenfels ein zweites Beispiel französischen Einflusses schon aus der Zeit um 1220 sein? B. Jäger wies in seiner Dissertation über Schildmauern in Westerwald und Taunus darauf hin, dass die Türme von Ehrenfels eine merkwürdig inkonsequente Formgebung aufweisen – über rechteckigen Fundamenten wechseln sie mehrfach rundlich die Grundrissform, ohne doch kreisrund zu werden. Ist dies vielleicht wirklich ein Hinweis auf einen frühen „französischen" Bau, bei dem man sich erst während der Ausführung zögerlich zu den moderneren Formen entschloss? Es erscheint denkbar, wobei ein späterer An- oder Ausbau der Schildmauer – um 1300 oder im 14. Jh. – aber auch nicht auszuschließen ist.

Welche Teile der weitgehend zerstörten Wohnbauten in der Kernburg im 13. oder im 14. Jh. entstanden sind, ist heute nicht mehr zu klären. Und genauso unklar ist der genaue Zeitpunkt der verschiedenen Umbauten, und damit auch deren Bauherr – der Erzbischof, Kuno von Falkenstein oder das Domstift. Jünger als die Kernburg waren jedenfalls – neben der ergrabenen Zisterne im Hof – die Anbauten an ihre östliche Eingangsseite, von denen die Fundamente und rheinseitig eine höhere Wand erhalten sind. Ausgangspunkt der Entwicklung war hier ein schmaler Torzwinger mit rundlich geführter Außenmauer. Auf ihm und darüber vorspringend

wurde jener dreigeschossige Wohnbau errichtet, dessen hohe Südwand nebst diversen Spuren in der Ringmauer der Kernburg erhalten ist; ein wohl noch jüngerer Anbau wurde nördlich daneben außen vor den Zwinger gesetzt. Beide sind auf dem Stich von Meissner 1638 dargestellt, und nur von diesem Stich kennen wir außerdem eine am Berghang nach Osten vorspringende Vorburg, die ein kleines Doppelturmtor besaß. Diese Außenanlage samt den Gräben ist längst dem Weinbau zum Opfer gefallen, aber noch gegen 1800 waren Reste zu sehen. Zum Rhein hin und im Westen der Kernburg sind schließlich Reste eines Zwingers erhalten, dessen Form sich den Felspartien anpasste.

Zollhaus und „Mäuseturm"

Ehrenfels war im Mittelalter der Kern eines mainzischen Sperrriegels, der der Zollerhebung diente. Unter der Burg am Flussufer stand ein Zollhaus, das nach seiner Zerstörung im Dreißigjährigen Krieg längst verschwunden ist (mit Ausnahme von zwei Spolien, eine mit der Jahreszahl 1597, in einer Mauer an der Bundesstraße). Nach dem Stich von Meissner 1638 war es eine vielteilige, mit Mauern und Türmen befestigte Anlage, mit einem Lagerhaus direkt am Treidelweg. Etwas abseits, Richtung Rüdesheim, stand ein schlossartiger Bau, wohl der Wohnsitz des Zolleinnehmers. Der auf Felsen im Fluss stehende „Mäuseturm" – der Name ist von „Maut" = Zoll abzuleiten – diente fraglos der besseren Überwachung der Engstelle. Die Datierung ist umstritten – Daten zwischen 1298 und 1371 sind vorgeschlagen –, seine heutige, türmchenreiche Gestalt erhielt er ab 1855; er enthält Signaleinrichtungen für die Schifffahrt und ist nicht zu besichtigen. Ob es schließlich über der Burg am Hang einen weiteren Wachtturm namens „Rossel" gab, ist unklar; der heute so genannte Bau, noch höher mit wunderbarem Ausblick, entstammt jedenfalls erst dem späten 18. Jh. und gehört zu den Parkanlagen des Jagdschlosses Niederwald.

Rüdesheim – die Brömserburg

Die Brömserburg steht am Westende von Rüdesheim und beherbergt das „Rheingauer Weinmuseum Brömserburg".

1275 lag der Erzbischof von Mainz wegen einer Burg in Rüdesheim im Konflikt mit seinen Ministerialen und den Bürgern von Mainz; die Herren von Rüdesheim gehörten auch zu diesen Gegnern. Im Folgejahr söhnten sich die Parteien aus, wobei deutlicher wurde, dass es in Wahrheit um zwei

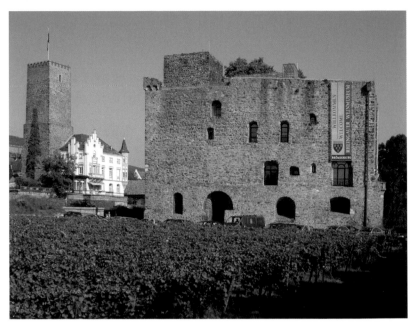

Brömserburg (rechts) und Boosenburg stehen nebeneinander in den Weingärten westlich der Rüdesheimer Altstadt; die Brömserburg lag ursprünglich direkt am Rhein. Ihre Bausubstanz ist mit Ausnahme der oberen Turmteile weitgehend erhalten, doch ist ihre romanische Entstehungszeit an der hier sichtbaren Westseite nicht mehr zu erkennen, weil alle alten Öffnungen ausgebrochen sind.

Burgen ging, in denen man die schon 1227 erwähnte Oberburg und die Niederburg vermuten darf, also heute Boosenburg und Brömserburg. 1282, nach der Sponheimer Fehde, bestätigte der Erzbischof, dass fünf Herren von Rüdesheim – sicher die Oberhäupter der fünf Linien – ihre Burg Rüdesheim dem Erzbischof übergeben haben und künftig nur noch seine Burgmannen dort sein sollten. Offenbar waren die Rüdesheimer Burgen also auch im Bewusstsein der erzstiftischen Verwaltung bisher Burgen der Rüdesheimer gewesen, die nun erst an den Erzbischof übergingen. Dies passt zu der schon seit dem mittleren 12. Jh. greifbaren wichtigen Stellung der Rüdesheimer, die umfangreiche Besitzungen und Rechte im Rheingau besaßen und hohe Ämter besetzten; ihre große Kopfzahl spiegelte sich in der Aufspaltung in mehrere Linien, die seit 1211 belegbar ist.

Über die Erbauungszeit der vier Burgen in Rüdesheim – Brömserburg, Boosenburg, Vorderburg, „Auf der Lach" – sagt dies allerdings noch wenig aus. Erst der Baubefund bestätigt, neben der Erwähnung der Oberburg

Rüdesheim, die Brömserburg,
Rekonstruktion des Zustandes
um 1200 in drei Grundrissen
(Biller 1988, ergänzt)

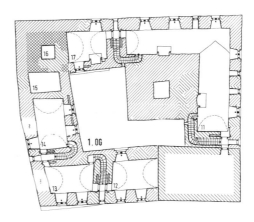

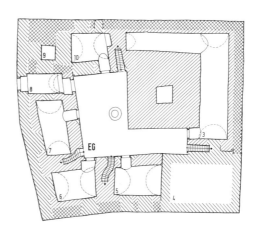

1227, dass sie alle schon um 1200 existierten und teils noch weiter zurückgehen. Sie wurden später kaum noch verändert; als Brömser- und Boosenburg im 17. Jh. im Erbgang an andere Familien kamen – woher ihre heutigen Namen stammen – war ihr Wohnkomfort längst inakzeptabel; die Zerstörung der Brömserburg 1640 durch die Franzosen traf einen nur noch militärisch interessanten Bau. Ihre Herrichtung zur Wohnung ab dem frühen 19. Jh. hat manche Details verändert, aber die Raumanordnungen im Prinzip belassen.

Unter den vier Rüdesheimer Burgen ist die Brömserburg am besten erhalten, obwohl der obere Bergfriedteil und die Südostecke zerstört sind, so dass sie heute auf den ersten Blick als düsterer, ungegliederter Klotz erscheint. Wer sie jedoch betritt, lernt eine Burg kennen, deren Architektur im gesamten deutschen Raum einzigartig ist: eine romanische Vierflügelanlage mit durchweg gewölbten Räumen in bis zu vier Geschossen. Alle drei Merkmale – Flügelanordnung, Wölbung und Geschosszahl – sind in der Zeit um 1200 schon dann weitgehend ohne Vergleich, wenn man sie jeweils für sich allein betrachtet. In ihrer Kombination sind sie so ungewöhnlich, dass es einer besonderen Erklärung bedarf. Die inzwischen weitgehend anerkannte Deutung wurde 1988 von der ungewöhnlichen Form der Treppen in der Brömserburg abgeleitet und von den Kapitellformen der beiden erhaltenen Kamine. Vier (!) Treppen in den Flügeln sind nämlich jeweils zwischen zwei Räumen so angeordnet, dass sie diese im 1. Obergeschoss beidseitig erschließen – und dies findet man auch in den romanischen Bauteilen des nahen Zisterzienserklosters Eberbach, bei der Treppe vom Schlafsaal der Mönche zur Kirche. Da sich die Kapitellformen ebenfalls im Laienrefektorium von Eberbach wiederfinden, liegt es nahe, dass die in Eberbach tätige Werkstatt auch die Brömserburg errichtet hat – und diese Werkstatt dürfte, wie zeitgenössische Quellen über die Zisterzienser bestätigen, aus Konversen (Laienbrüdern) des Klosters bestanden haben, die hier einen Auftrag des örtlichen Adels ausführten, und die wegen der konzeptionellen Ähnlichkeiten wohl auch die Boosenburg erbauten.

Wie die Räume der vier Flügel, die mit zahlreichen gleichartigen Einfach- und Doppelfenstern ausgestattet waren, genutzt wurden, kann man nur noch vermuten. Über den Lagerräumen des Erdgeschosses folgte fraglos ein herrschaftliches Wohngeschoss, darüber darf man auf der Rheinseite den Saal und westlich anschließend vielleicht die Kapelle vermuten. Unklar ist, wem die großen Räume direkt am Bergfried dienten – vielleicht waren sie „Sommer-" und „Wintersaal" für die Mannschaft bzw. das Gesinde des Burgherren?

Der Bergfried springt in den ohnehin kleinen Hof vor und reduziert ihn zu einer Art Lichtschacht. Seine erhaltene untere Hälfte enthält nur das mit 21 m extrem hohe Verlies – oder war es ein Brunnen? Der Einstieg lag auf

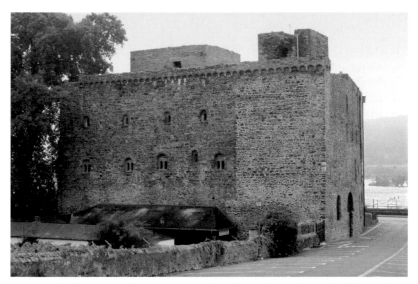

An der schattigen, dem Rhein abgewandten Nordseite erscheint die Brömserburg auf den ersten Blick als ungegliederter Klotz, wofür das Fehlen der beiden früher weit höheren Türme der Hauptgrund ist. Bei genauerer Betrachtung deuten jedoch die restaurierten romanischen Fenster die ungewöhnliche Gestalt der Vierflügelanlage an.

Dachhöhe des Südflügels, über eine Brücke von dort erreichbar, eine Wendeltreppe in der Mauer erschloss das Verlies, aber wohl auch den verschwundenen Oberteil des Turmes.

Auf den ersten Blick wirkt die Brömserburg in ihrer Kombination von geschlossener Gesamtform und komplexer Raumanordnung wie ein Bauwerk aus einem Guß – nur den scharfen Beobachter wird einiges irritieren, z.B. der kleinere Nordwestturm, der die Raumfolge unterbricht, oder ein kleines, vermauertes Tor an der Nordseite. Schon A. von Cohausen stellte 1886 zutreffend fest, dass hier offenbar eine ältere Burg in dem monumentalen Neubau der Zeit um 1200 erkennbar ist, und wenn man die Befunde zu deren Ringmauer hinzunimmt, die im 19. Jh. noch sichtbar waren, und das Untergeschoss des Wohnturmes in der Südostecke, das 1962 freigelegt wurde, dann lässt sich diese ältere Anlage rekonstruieren. Sie war schon rechteckig wie die erhaltene Burg, an zwei Ecken standen ein Wohnturm und ein sehr kleiner Bergfried. Bedenkt man, dass diese Anlage gut bis in die Mitte des 12. Jhs. oder noch weiter zurückgehen kann – nicht aber in „fränkische" oder gar römische Zeit, wie ohne Begründung immer wieder abgeschrieben wird –, so ist sie fraglos ein bedeutendes Zeugnis aus der Frühzeit des deutschen Burgenbaues.

Rüdesheim – Salhof und Vorderburg, Boosenburg, „Auf der Laach" und Adelshöfe

Der Bereich des ehemaligen Salhofes mit der Vorderburg liegt südwestlich am Marktplatz. Die Boosenburg findet man neben der Brömserburg an der Südseite der Oberstraße, weitere Adelshöfe an deren Nordseite. Leider sind die meisten Anlagen in Privatbesitz und nur von außen zu besichtigen. Der Brömserhof beherbergt ein Museum für mechanische Musikinstrumente.

Rüdesheim verdankt seine Entstehung vor allem der guten Verkehrslage. Die lange kaum überwindbaren Stromschnellen des „Binger Loches" erzwangen von hier aus einen Transport über Land nach Lorch, zugleich zog die Fähre nach Bingen und in den pfälzisch-rheinhessischen Raum den Verkehr an. Zuerst erwähnt wird der Ort Mitte des 11. Jhs., aber der 1128

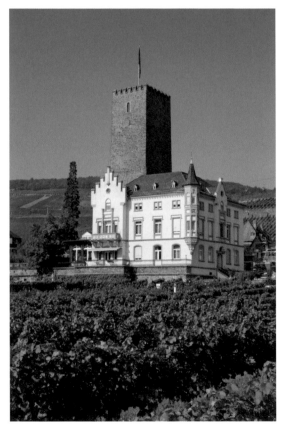

Von der Boosenburg in Rüdesheim ist heute vor allem der Bergfried erhalten, die übrige, ihn eng umgebende Burg ist im späten 19. Jh. durch eine Villa ersetzt worden. Unsichtbar ist der zum Weinkeller umgestaltete Ringgraben.

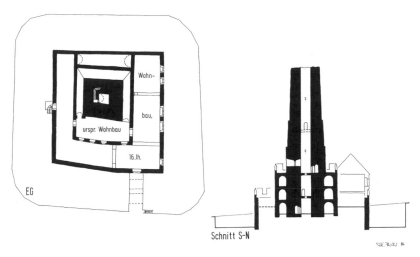

Wohn-

bau,

urspr. Wohnbau

16. Jh.

EG

Schnitt S-N

Rüdesheim, die Boosenburg, Zustand vor dem Abriss um 1870 in Grundriss und Schnitt, nach dem Modell in der Brömserburg (Biller 1988)

erwähnte mainzische Salhof kann viel älter sein; ein Salhof war ein herrschaftlicher Eigenbetrieb, wo die abhängigen Bauern ihre Abgaben zu entrichten hatten.

Dass der Salhof der älteste Kern von Rüdesheim ist, belegt der Stadtplan; alle Straßen weichen dem rundlichen Gebilde aus, und der schon 1189 indirekt belegte Marktplatz schließt direkt daran an; er entstand wohl vor dessen Tor. Baulich ist freilich vom Salhof des 11. und frühen 12. Jhs. nichts erhalten. Er wird heute durch den Turm der „Vorderburg" markiert, der aber sicherlich erst aus einer Phase stammt, als der ortsansässige Adel sich den Salhof angeeignet hatte. Neben dem quadratischen, in mehreren Geschossen gewölbten Turm, auf einem Privatgrundstück, gibt es noch den Rest eines weiteren Gewölbebaues. Als Erbauer der Vorderburg vermutet man die im 14. Jh. ausgestorbene Familie der „Kind von Rüdesheim". Um den Salhof herum gab es weitere, spätmittelalterliche Adelssitze, so den schönen Fachwerkbau des „Klunkhardshofes" aus der Zeit um 1500, der auf dem früheren Graben der Vorderburg steht. Ein weiterer spätgotischer Bau, im Nordosten am Markt, fiel dem Zweiten Weltkrieg zum Opfer.

Westlich der mittelalterlichen Ortsbefestigung – die Mauer verlief wohl östlich neben der berühmten „Drosselgasse" – liegt in einem sacht ansteigenden Weinbaugelände eine Reihe weiterer Adelssitze, von denen die Brömserburg schon dargestellt wurde; in diesem Bereich befanden sich wohl die Zollstelle und die Fähre nach Bingen. Erbauer dieser Adelssitze

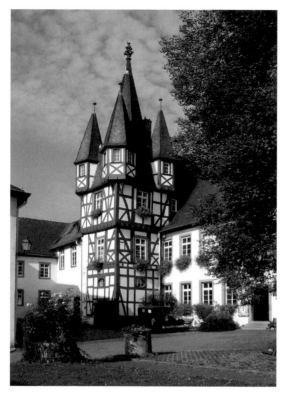

Der Brömserhof war ein jüngerer, unbefestigter Sitz der Familie der Brömser von Rüdesheim, an der Obergasse nahe der Brömser- und der Boosenburg. Die ältesten Bauteile gehören hier ins 15./16. Jh.; zu ihnen gehört auch der schöne Fachwerkturm im Hof.

waren meist oder gar ausnahmslos die verschiedenen Linien der Herren von Rüdesheim; in die Zeit um 1200 geht neben der Brömserburg auch die kaum 50 m von ihr entfernte Boosenburg zurück.

Die Boosenburg – die ursprünglich wegen der Hanglage „Oberburg" genannt wurde und zuerst 1227 als mainzisches Lehen der Wolf von Rüdesheim erwähnt ist – erhielt ihren heutigen Namen nach ihren Bewohnern seit dem 15. Jh., den Boos von Waldeck. Sie war bis 1836 in ihrer Urform erhalten, den Abbruch hat nur der quadratische Bergfried überlebt, außerdem der Burggraben. Ursprünglich war der Bergfried von gewölbten Anbauten umgeben und erschien äußerlich als eine Art weiterentwickelte „Turmburg"; die ungewöhnlichen Gewölbebauten waren eng mit der Brömserburg verwandt. Man wird für beide Burgen denselben „Architekten" vermuten, offenbar einen Konversen des Klosters Eberbach. Heute ist an den Bergfried, der eine gewendelte Treppe in der Mauerdicke enthält, eine Villa angebaut, die der Architekt Franz Schädel 1872/73 entwarf; drei Jahre vorher hatte er schon den Burggraben als Weinkeller überwölbt.

Nördlich der Boosenburg und der „Oberstraße", am Fuß der Weinberge entstanden im Spätmittelalter zwei große Adelshöfe, der Brömserhof und der Bassenheimer Hof, beide offenbar von Anfang an unbefestigt. Im Hauptgebäude des Brömserhofes (Oberstr. 8–10), der heute äußerlich durch einen schönen Fachwerkturm und sonst durch Formen des 17. Jhs. geprägt ist, steckt ein spätgotischer Kern mit mehreren gewölbten und ehemals ausgemalten Räumen. Ältester Teil des Bassenheimer Hofes (Oberstr. 4a–5) ist ein gotisches Haus mit Treppenturm, das allerdings im 19. Jh. umgebaut wurde.

Nicht mehr sichtbar ist die Burg „Auf der Lach", die 1959 in einem Neubaugebiet östlich der Altstadt entdeckt und untersucht wurde. Auch diese Anlage war klein, rechteckig und entstand mehrphasig wohl zwischen 1200 und 1300; zumindest ist ihre Keramik so zu datieren. Damit ist sie prinzipiell vergleichbar mit Brömser- und Boosenburg und zeigt, dass man im flachen Gelände um den mainzischen „Salhof" mit noch mehr Sitzen der örtlichen Ministerialität rechnen muss, die hier offenbar Weinbau trieben.

Rüdesheim, Grundriss des Brömserhofes
1 bezeichnet den spätgotischen Bauteil (Kunstdenkmäler Rheingau)

Vollrads

Das Weingut Vollrads liegt oberhalb von Oestrich-Winkel und ist von der B 42 her ausgeschildert. Der Wohnturm ist nicht zu besichtigen – auch nicht für Fachleute nach schriftlicher Anfrage –, das Schloss nur bei größeren Weinproben. Restaurant im „Kavaliershaus".

Vollrads entstand sicherlich in den Jahren vor 1332, als Friedrich von Greiffenclau – der bis dahin im „Grauen Haus" im nahen Winkel gewohnt hatte – seinen Namen zum ersten Mal um die Angabe „zum Vollrads" ergänzte. Offenbar war das Gebiet höher am Hang, in dem die Burg entstand, eben erst für den Weinbau erschlossen worden. Die ritterliche Gründerfamilie, die im 16.–18. Jh. mehrere Bischöfe und Erzbischöfe hervorbrachte und 1664 zu Freiherren erhoben wurde, blieb im Besitz der Burg bis zu ihrem Aussterben 1860. Seit damals bis 1997 gehörte Vollrads den Grafen Matuschka-Greiffenclau, heute der Nassauischen Sparkasse, die es äußerlich in einen guten Zustand gebracht hat.

Der idyllisch in seinem Hausteich stehende quadratische Wohnturm bildete zweifellos von Anfang an den Kern der kleinen Burg, stand aber nicht so allein wie heute. An seine Südwestecke schloss offenbar ein kleiner Saalbau an, der 1506 erwähnt wird und von dem ein Giebelrest am jüngeren Treppenturm noch erkennbar ist. Dieser Treppenturm, der „1471" erbaut wurde, verbesserte nicht nur die Erschließung des Wohnturmes und des Saalbaues, sondern er sollte auch einem zweiten Wohnturm dienen, der ebenso hoch wie der erste war und wohl auch im späten 15. Jh. an dessen Nordwestecke angebaut wurde. Von diesem zweiten Turm ahnt man heute nichts mehr, nachdem er 1709 abgerissen wurde; als er und der Saalbau noch existierten, sah die „Kernburg" von Vollrads jedenfalls weit komplexer aus als heute.

Der erhaltene, ältere Wohnturm wurde im 17. Jh. weitgehend verändert, wie die großen zweilichtigen Fenster und der südliche Erker (1627) schon von außen zeigen, ebenso das geschweifte Dach mit Laterne. Die beiden unteren Geschosse sind, wohl erst im 16. Jh., in verschiedener Weise überwölbt, darüber hat der Turm Balkendecken.

Heute ist der Wohnturm mit seinem Teich von einem großen quadratisch ummauerten Gutshof umzogen, an dessen Südwestecke das Herrenhaus steht und nordwestlich der große Wirtschaftsbereich; die Süd- und Ostseite

Der von einem Wassergraben umgebene Wohnturm ist der Rest der kleinen Kernburg von Vollrads. Er ist heute weiträumig von den Bauten des Schlosses und Gutshofes umgeben, die überwiegend im 17. Jh. entstanden sind.

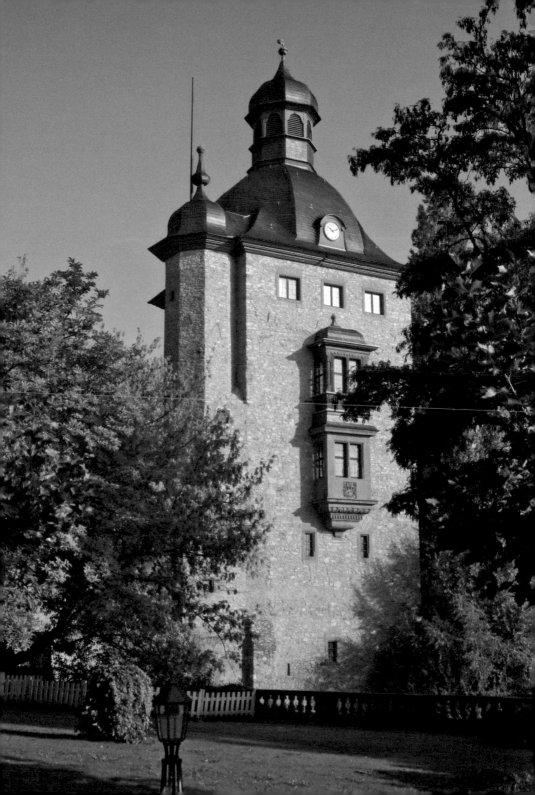

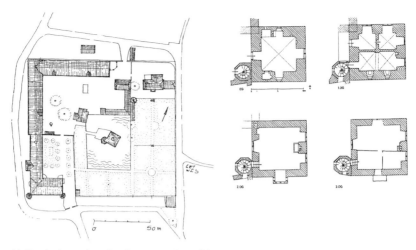

Vollrads, Lageplan der Gesamtanlage (Kunstdenkmäler Rheingau) und Grund-
risse des Wohnturmes (Herrmann 1992). Am Wohnturm ist oben links (nordwest-
lich) angegeben, wo der abgerissene zweite Turm anschloss; unten links ist ent-
sprechend ein Mauerwinkel vom Saalbau erhalten.

nimmt der Garten mit dem „Kavaliershaus" an der Nordseite ein. Diese
barocke Gesamtanlage mit ihrem schönen Südtor ist so – als Nachfolgerin
der fraglos kleineren Vorburg – erst zwischen etwa 1650 und 1720 ent-
standen, wie Jahreszahlen an den Bauten belegen. In diesem Zusammen-
hang wurde auch die alte Kernburg abgebrochen und nur der Wohnturm
stehengelassen; vermutlich „begradigte" man damals auch den Hausteich.
Im Herrenhaus, das im frühen 20. Jh. umgebaut wurde, sind noch alte
Raumausstattungen erhalten, etwa in einem Speisesaal und der Kapelle.

Hattenheim

Die Burg steht mitten in Hattenheim, nördlich neben der Kirche.

Die Siedlung Hattenheim, Mitte des 10. Jhs. zuerst erwähnt, entstand
um eine karolingische Kapelle, die unter der Pfarrkirche ergraben ist;
diese wurde vor 1060/72 aus der Abhängigkeit von der älteren Pfarre
Eltville gelöst, was auf die Verselbständigung des Dorfes deutet. Von
1118 bis 1411 ist ein Adelsgeschlecht „von Hattenheim" belegt, dessen
Sitz direkt neben der Kirche lag. Nach dem Aussterben dieser Familie fiel
der Besitz an die Familie der Langwerth von Simmern, die die in großen

Teilen erhaltene Burg errichteten. Wann sie verlassen wurde, ist unklar; um 1900 diente der Wohnturm noch als Scheune, die übrigen Bauten waren verfallen.

Die kleine Burg ist ein ungefähres Ringmauerquadrat, ursprünglich umgeben von einem Graben, auf den noch der Straßenname „Burggraben" weist. In der Nordwestecke steht ein vierstöckiger, rechteckiger Wohnturm, in der Südwestecke der Stumpf eines Bergfrieds von nur etwa 4,5 m im Quadrat; an der Ostringmauer sind Reste eines Nebengebäudes erhalten.

Der Baubestand – der allerdings in den letzten Jahren verändert wurde, weil die Burg u.a. für Volksfeste genutzt wird – ist in der Art seines Mauerwerks ganz einheitlich und gehört fraglos erst ins 15. Jh. Insbesondere zeigt der Wohnturm mit seinen gekehlten, zumeist zweilichtigen Rechteckfenstern mit Seitensitzen, mit dem Kamin im Erdgeschoss und dem schornsteinbekrönten Zwerchgiebel typisch spätgotische Merkmale. Nichts deutet darauf, dass es an gleicher Stelle – wie vermutet wurde – eine ältere „Turmburg" mit zentral im Hof stehendem Turm gegeben hat. Dass die Gesamtanlage aber erstaunlich an die Erstanlage der Rüdesheimer

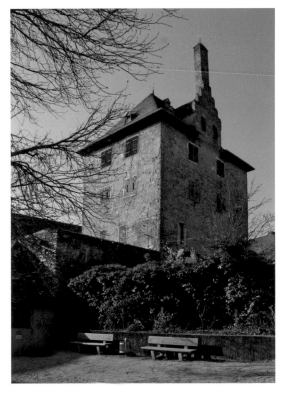

Mitten im Dorf, nahe der Kirche, liegt die Burg Hattenheim, deren Bausubstanz erst aus dem 15. Jh. stammt. Sie dient heute als eine Art Festhalle.

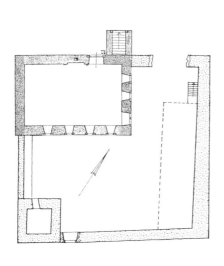
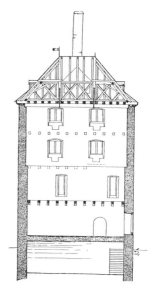

Hattenheim, Grundriss der Burg und Querschnitt des Wohnturmes, im Zustand von 1965. Der Hof ist heute als eine Art „Festhalle" überdeckt, die drei Obergeschosse des Wohnturmes sind weiterhin unzugänglich. (Kunstdenkmäler Rheingau)

Brömserburg erinnert, zeigt eindrucksvoll, wie lange solch einfache Grundformen angewandt wurden, denn in Rüdesheim geht dieser Bestand zumindest weit ins 12. Jh. zurück, hier ist er 300 Jahre jünger.

Östlich an die Burg schließt der Hof der Herren von Greiffenklau an, ein langgestreckter Bau, der vor allem durch ein vorgekragtes Ecktürmchen neben dem Tor auffällt, wohl eine Form der Zeit um 1500; der Hof mag die Stelle der früheren Vorburg einnehmen.

Scharfenstein

Die Ruine Scharfenstein liegt nördlich über Kiedrich auf einem Bergsporn im Rebgelände; vom Ortszentrum führt ein Fußweg hinauf. 2006 war der Bergfried wegen Steinschlaggefahr gesperrt.

Scharfenstein wird 1215 als Burg des Erzbistums Mainz zuerst erwähnt und lag an einer Straße, die von Eltville nach Nordwesten über den Taunus führte. Seine ursprünglich hohe Bedeutung für den östlichen Rheingau

spiegelte sich in vielen Aufenthalten von Erzbischöfen im 13. Jh. und in einer beträchtlichen Zahl von Burgmannen, die sich in mehrere Familien aufteilten. 1302-07 wurde die Burg mit Ehrenfels und Bingen für fünf Jahre als Pfand an König Albrecht I. übergeben, nachdem sie sich zuvor offenbar gut gegen dessen Angriffe verteidigt hatte. Um 1330/31 sind nochmals Arbeiten belegt. Die Burg verlor ihre Bedeutung durch den Bau der nur 5 km entfernten Burg Eltville in den 1330/40er Jahren, im 16. Jh. war sie schon verlassen.

Scharfenstein lag auf einem steilen Bergsporn und war nördlich durch einen Halsgraben gesichert. Direkt hinter ihm steht der runde Bergfried auf einem Felshügel, und dieser Hügel war offenbar südlich von einem zweiten Graben geschützt, den man noch bis Mitte des 20. Jhs. erkennen konnte; hinter diesem Graben lag auf der Bergspitze der zweite, ovale Burgteil, heute eine Wiese. Diese etwa 70 m lange Gesamtanlage erinnert an eine Motte, wobei allerdings der Hügel mit dem Turm hier nicht aufgeschüttet war, sondern aus Fels besteht. Den flachen Burgteil bzw.

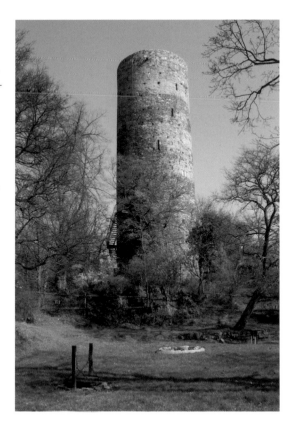

Der runde Bergfried von Scharfenstein bei Kiedrich ist der best erhaltene Teil der wichtigen, 1215 ersterwähnten mainzischen Burg, von der sonst nur noch Ringmauerreste zu erkennen sind. Er zeigt Schießscharten, die zu den frühen im westdeutschen Raum gehören würden, wenn der Turm wirklich in die erste Bauzeit der Burg gehören sollte.

Vorhof umgeben Reste einer ovalen Ringmauer, die freilich überwachsen und so verfallen ist, dass man sie nur noch von außen erkennt; auch die Torstelle am heutigen Zugang ist noch zu ahnen. Unveröffentlichte Grabungen wohl der 1950er Jahre stellten einen zweiräumigen Wohnbau in der Südspitze fest, an den seitlichen Mauern weitere Bauten, u.a. eine Küche im Osten.

Der runde Bergfried ist aus Schieferbruchstein, aber seine Schlitzöffnungen besitzen teilweise Werksteingewände. Über dem runden, wohl kuppelgewölbten Verlies ist das tonnengewölbte Einstiegsgeschoss ungewöhnlicherweise rechteckig und durch eine hohe, überwölbte Halbrundnische erweitert; würde diese „Apsis" nach Osten weisen, könnte man diesen Raum für eine Kapelle halten. Von hier führen Treppen in der Mauerdicke in die beiden weiteren Geschosse und zur Plattform. Das 2. Obergeschoss war durch eine Balkendecke überdeckt, das dritte dann wieder durch ein Kuppelgewölbe. In den beiden obersten Geschossen gibt es hohe Schlitzscharten mit Innennischen. Der Turm ist ein Beispiel jener französisch beeinflussten Rundtürme mit überkuppelten Geschossen und Schlitzscharten, die in der 1. Hälfte des 13. Jhs. im westdeutschen Raum aufkamen.

In Kiedrich, das auch wegen seines malerischen Kirchhofes mit dem bedeutenden spätgotischen Karner einen Besuch verdient, sind mehrere Adelshöfe erhalten, deren Bausubstanz überwiegend erst ins 17./18. Jh. gehört; ein Zusammenhang mit den Burgmannen von Scharfenstein drängt sich auf, ist aber nicht sicher belegbar.

Mapper Schanze und Rheingauer Gebück

Die Mapper Schanze liegt südwestlich von Hausen, das man von Kiedrich aus erreicht. Von Hausen führt der „Europäische Wanderweg 3" bzw. der „Gebück-Wanderweg" etwa 5 km weit zur Ruine.

Die „Mapper Schanze" ist das wohl einsamste Baudenkmal des Rheingaues – mitten im Wald, fern jeder Straße und jedes Dorfes finden nur Wanderer die Ruine eines mittelalterlichen Torbaues. Muss ein solches Tor nicht Teil einer größeren Befestigung gewesen sein, von der aber nichts mehr zu finden ist? Tatsächlich gab es diese Befestigungslinie, und sie hatte eindrucksvolle Dimensionen: Es war das „Rheingauer Gebück", das in einer Länge von 35 km den gesamten Rheingau im Osten und Norden schützte. Wer schuf eine so riesige Anlage – und was ist überhaupt ein „Gebück"? Diese Fragen waren bis vor Kurzem nur durch Vertiefung in

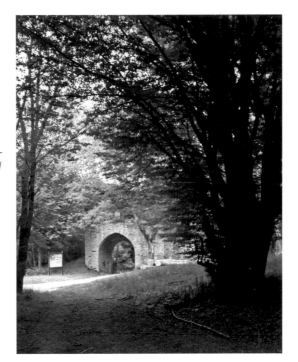

Die „Mapper Schanze" aus dem 15. Jh. ist der einzige Bau unter den Toren und Bollwerken des „Rheingauer Gebücks", der zumindest als Ruine erhalten ist. Der Weg aus dem Rheingau führt heute noch durch Buchenwälder, die aber jünger sind als die Hainbuchen, die ehemals die tiefe Heckenzone dieser Grenzsicherung bildeten.

schwer auffindbare, alte Literatur zu beantworten; neuerdings aber wurde das Gebück durch einen markierten Wanderweg und einen informativen Führer dazu wieder mehr ins Bewusstsein gerückt (vgl. Literaturverzeichnis: Grubert, Der Rheingauer-Gebück-Wanderweg).

Jeder weiß, dass Städte im Mittelalter ummauert waren; und dass man kleinere Ortschaften auch manchmal befestigte, dafür gibt es Beispiele gerade im Rheingau und seiner Umgebung: Rüdesheim und Lorch etwa hatten Mauern, ebenso Ober-Ingelheim und andere Dörfer in Rheinhessen, aber sie alle wurden erst im 19./20. Jh. zu Städten erhoben. Dass man im Mittelalter aber auch größere, weitgehend unbesiedelte Gebiete befestigte, und zwar durch sogenannte Landwehren, ist weniger bekannt. Im Spätmittelalter schützten vor allem reiche Städte ihr Umland durch Landwehren. Gut erforschte Beispiele sind etwa Rothenburg und Schwäbisch Hall in Franken, sowie – dem Rheingau benachbart – Frankfurt am Main; auch Wiesbaden und Mainz hatten Landwehren. Es gab aber auch Beispiele, dass sich ein Territorium oder eine Region ohne zentrale Stadt durch eine Landwehr schützte, und der Rheingau ist dafür eines der besten Beispiele. Durch den Weinbau wohlhabend und dicht besiedelt, hatte er sich – obwohl der Herrschaft des Mainzer Erzbischofs unterstehend –

im Laufe der Zeit eine beachtliche Unabhängigkeit in Verwaltung und Rechtsprechung gesichert. Dies schuf auch die Voraussetzung für eine milizartige Selbstverteidigung der Bewohner und eben für die Landwehr, die nicht nur den schmalen Streifen mit Siedlungen und Weinbergen am Rheinufer schützte, sondern auch den gemeinsamen Wald, der auf die Taunushöhen hinaufreichte. Für die Abschnitte des Gebücks, seine Erhaltung und Verteidigung, waren dabei jeweils bestimmte Orte zuständig.

Wie sah dieses Gebück aus? Darüber sind wir vor allem aus Begehungsprotokollen des 17./18. Jhs. informiert – insbesondere dem ältesten von 1619, das von Cohausen ausgewertet hat –, wobei die Landwehr in dieser Spätzeit aber schon allerlei Mängel und Lücken hatte; auch die damals verwendete Terminologie („Bollwerk", „Schanze") passte nicht recht zu den mittelalterlichen Bauten. Im Prinzip war das Gebück eine riesige Hecke aus dicht gepflanzten Hainbuchen, die man während des Wachstums immer wieder heruntergebogen und miteinander verflochten hatte, so dass ein undurchdringliches Dickicht entstand; das Wort „Gebück" bezieht sich auf dieses „Bücken" der Äste. Die Hecke war gegen 40 m tief und streckenweise durch Wälle und Gräben ergänzt; sie zu durchbrechen, hätte einen enormen Aufwand bedeutet, und vor Brand war sie durch die Feuchtigkeit der lebenden Pflanzen ebenfalls geschützt. Die „Lebendigkeit" dieser Sperre erklärt allerdings auch, warum sie in den letzten zweieinhalb Jahrhunderten fast völlig verschwand: Bäume sterben irgendwann ab oder fallen der Forstwirtschaft zum Opfer. Nur im Südwesten von Hausen haben sich noch einige der charakteristisch verformten Bäume des Gebücks erhalten; die Stelle ist am „Gebück-Wander-Weg" ausgeschildert.

Die Hecke war durch Torbauten, Warten und Rondelle verstärkt, allerdings in ihren verschiedenen Teilen ganz unterschiedlich. Am stärksten war seit dem späten 15. Jh. die Ostseite am Wallufbach ausgebaut, von Niederwalluf bis Martinsthal (früher Neudorf). Dieser Abschnitt führte durch Weinberge und wandte sich gegen das dicht besiedelte Land im Maintal und der Wetterau; weder durch den Rhein, noch durch Wald geschützt, war dies die Hauptangriffsseite des Gebücks. Deswegen konnte der Wallufbach als Schutz aufgestaut werden, und hinter ihm standen mehrere zweigeschossige, gewölbte Rondelle, im Volksmund wegen ihrer Form „Backöfen" genannt; die vier südlichen schwangen nach Osten aus, um das Dorf Niederwalluf zu schützen.

Der Nordostteil des Gebücks lag schon im Wald, aber hier gab es noch Dörfer fremder Herren außerhalb des Rheingaues (Wambach, Bärstadt, Hausen) und dorthin führende Wege. Deren Durchgänge waren durch Torbauten gesichert, von denen die „Klingerpforte" im Walluftal durch Zeichnungen überliefert und die „Mapper Schanze" mit der heute nicht

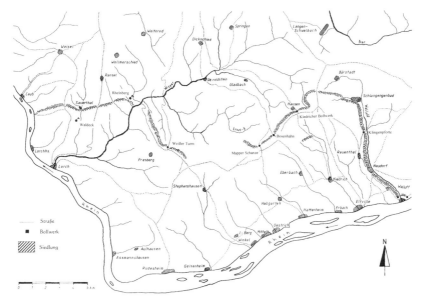

Das Rheingauer Gebück. Die sicher nachweisbaren Strecken sind als stilisierte Hecke eingetragen; in den Lücken war das Gebück meist durch tief eingeschnittene Täler, Steilhänge o.ä. ersetzt. (Grubert 2005)

mehr lesbaren Bauinschrift „1494" als Ruine erhalten ist; dazwischen lagen noch der Torbau des „Hauser Bollwerks" und jener von „Bosenhahn". Neben den Toren stand in der Regel wohl ein quadratischer oder runder Turm, der Torbau selbst war etwa an der „Klingerpforte" weitgehend aus Fachwerk. Es scheint auch vereinzelte Warten gegeben zu haben – Wachttürme mit umgebendem Wallgraben –, etwa südlich Bärstadt oder nördlich Rauenthal, aber darauf deuten nur noch Geländebefunde; bereits 1619 existierten sie nicht mehr. Auch der „Weissenturm", heute nur noch ein Wirtshaus mit dem Inschriftstein des Turmes von „1491", war eine solche Warte. Er stand hinter jenem langen Westteil des Gebücks, der tief im Wald kaum bedroht war und daher offenbar auch keine Torbauten besaß, sondern nur Durchgänge mit Schlagbäumen, z.B. beim „Weissenturm" und unter der Sauerburg. Auch waren hier große Partien der Hecke durch steile, ungangbare Talabschnitte ersetzt.

Wann das Gebück entstanden ist, ist schwer zu erschließen, weil die mittelalterlichen Schriftquellen es kaum berühren. Entgegen älteren Frühdatierungen, bis zurück ins 11. Jh., geht man heute von einer Entstehung im beginnenden 14. Jh. aus. Die aufwendige Modernisierung um 1470–1500, als zumindest Torbauten erneuert wurden und die Rondelle entstanden,

spiegelt die Phase größter Selbständigkeit des Rheingaues und das Vordringen neuzeitlicher Artillerie wider; damals wurden auch die Landwehren der Städte stark ausgebaut. Das Gebück wurde bis ins 18. Jh. instand gehalten; nach 1771 gab man es auf und die Steinbauten wurden bald danach abgebrochen.

Eltville

Die Burg liegt in Eltville, direkt an der Rheinpromenade. Rosengarten im Grabenbereich frei zugänglich. Turmbesichtigung nur Freitag bis Sonntag zu festgelegten Zeiten. Der barocke Ostflügel kann für Veranstaltungen gemietet werden.

Eltville, an früh besiedelter Stelle des Rheingaues, von wo auch eine Straße über den Taunus führte, ist schon vor Mitte des 11. Jhs. als einer der wichtigen Salhöfe des Erzbischofs von Mainz bezeugt. Dieser Hof lag anstelle der späteren Burg, leicht erhöht am Rheinufer, neben dem schon 1313 befestigten Dorf; 1936 freigelegte Mauern unter dem Südflügel reichen wohl mindestens ins 12. Jh. zurück und wiesen Spuren mehrfacher Zerstörung auf.

Als 1328 Erzbischof Balduin von Trier das Erzbistum Mainz für sich gewinnen wollte, aber bei der Mainzer Stadtgemeinde und dem päpstlichen Gegenkandidaten Heinrich von Virneburg auf Widerstand traf, begann er in Eltville – dem Ludwig der Bayer 1332 Stadtrecht verlieh – mit dem Bau einer Burg und von Stadtmauern. Als Balduin aufgab und der Virneburger 1336 die Macht ergriff, war beides noch im Bau. Zumindest die Burg wurde von Heinrich bis 1345 in veränderter Form bewohnbar gemacht; dabei entstand vor allem der gut erhaltene Wohnturm, der zum Aufenthalt des Erzbischofs selbst und anderer Würdenträger bestimmt war. Der Name des Baumeisters der virneburgischen Phase, Merkelin, ist bekannt, weil der Erzbischof zweimal in seinem Hause urkundete.

1410, als ein Angriff von König Ruprecht drohte, verstärkte Erzbischof Johann II. die Burg durch ein „aufwendiges Werk"; vielleicht entstand damals der große Zwinger gegen den Rhein. Im Laufe des 14./15. Jhs. diente die Burg den Erzbischöfen zum Aufenthalt besonders in Krisenzeiten; nachdem sie jedoch ab 1478 die Martinsburg in Mainz erbaut hatten, wurde aus Eltville eine Art vornehmes Gästehaus. Die Burg beherbergte zudem eine Amtsverwaltung, und da Eltville auch Obergericht für den ganzen Rheingau blieb, war der Ort im Spätmittelalter das mainzische Herrschaftszentrum der Landschaft. 1465 wurde auch der Schatz des Erzstiftes von Ehrenfels in die Burg gebracht. Berthold von Henneberg

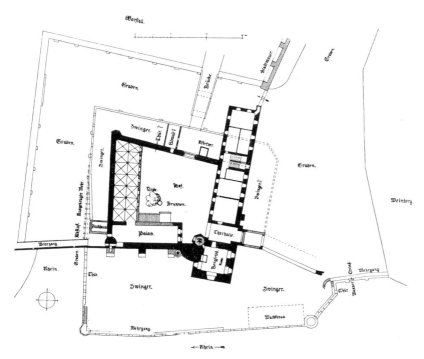

Eltville, Grundriss der Burg (nach Eichholz). Im Grundriss sind schwarze Teile erhalten, schraffierte von Eichholz ergänzt.

(1484–1504) führte Umbauten aus, wie sein Wappen am Wohnturm bezeugt. 1635 wurde die Burg zerstört, 1660-83 wurden Ostflügel und der Wohnturm wiederhergestellt.

Eltville ist die besterforschte Burg des Rheingaues; besondere Verdienste erwarben sich P. Eichholz und – durch dreißigjährige archäologische und Bauforschungen – A. Milani; ihre wichtigsten Veröffentlichungen sind von 1902 und 1936. Die Grundform der Anlage stammt demnach von der um 1330 begonnenen Burg Balduins von Trier: die verschoben quadratische Form mit den stadtseitigen Ringmauern und trockenen Gräben, außerdem der schmale Südflügel. Ein rundlicher Mauerklotz westlich im Winkel zwischen Wohnturm und Ringmauer zeigt, dass damals an der Südostecke von Burg und Stadt ein Bergfried von über 10 m Durchmesser geplant war.

Der dann an eben dieser Stelle errichtete Wohnturm Heinrichs von Virneburg enthält in seinen vier Geschossen jeweils einen Raum mit Flachdecke, Kamin und fünf Fenstern, von denen jenes zum Rhein ein größeres Kreuzstockfenster ist; ein Treppenturm an der Hofecke dient der Erschließung. Nach der Analyse von Chr. Herrmann wohnte im Erdgeschoss vielleicht der

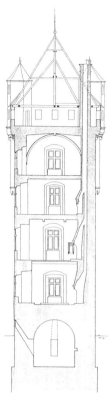

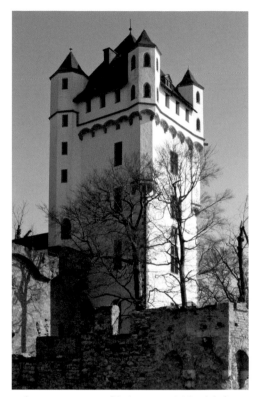

Eltville, Schnitt des Wohnturmes (Kunstdenkmäler Rheingau)

Imposanter, vom Rhein aus weithin sichtbarer Kern der Burg Eltville ist der Wohnturm, den Erzbischof Heinrich von Virneburg ab 1336 errichten ließ. Links schließen die Reste eines mehrfach veränderten Wohnbaues an, zum Rhein ist ein geräumiger Zwinger vorgelagert.

Küchenmeister, darüber folgte das Gemach des Erzbischofs, mit Wandschränken, Abort und vor allem einer bauzeitlichen Ausmalung; sie umfasste auch mehrere Wappen von Erzbischöfen, die sukzessive entstanden waren, aber bei der Restaurierung 1904 teils entfernt wurden. Der Kaminsturz zeigt Wappen des Erzbischofs Konrad III. von Dhaun (1419–34) und seiner Familie. Im 2. Obergeschoss lag die „Grafenkammer", wohl der Raum des erzbischöflichen Koadjutors, darüber die Domherrenkammer. Diese ist, direkt unter der Wehrplatte, als einzige kreuzrippengewölbt und besaß keinen Kamin; die Schlusssteine zeigen das Mainzer Wappen und jenes des Erbauers Heinrich von Virneburg. Der Turm besitzt durch den

Treppenturm und vier hohe, einmal abgesetzte Erkertürmchen wirkungs-
volle Eckbetonungen; sein Spitzdach ist modern.

Von dem schmalen, mehrfach veränderten Bau westlich des Wohnturms,
gegen den Rhein – traditionell als „Palas" bezeichnet – sind Keller und
drei Wände erhalten; hier lagen im 1. Obergeschoss Wohnräume, von de-
nen Kreuzstockfenster, ein Kamin und Anstöße von Querwänden zeugen.
In einer jüngeren, heute verschwundenen Aufstockung lagen in der Spät-
zeit der Burg ein Saal und eine Kapelle. Ein bis auf einige Gewölbeanfän-
ger verschwundener Bau an der Westringmauer erwies sich bei Grabungen
1936 als zweischiffiger, gewölbter Küchenbau erst des mittleren 16. Jhs.;
er hatte einen Vorgänger, von dem aber nur Fundamentreste zeugten. Der
lange Ostflügel – einziger Teil der Burg neben dem Wohnturm, der noch
unter Dach ist – stammt in seiner jetzigen Form erst aus dem 17. Jh. Ur-
sprünglich, also wohl in der Bauzeit Heinrichs von Virneburg, war er kür-
zer, aber dafür ein Geschoss höher; im Süden endete er mit Abstand vor
dem Wohnturm, so dass ein Durchgang zum Osttor blieb, im Norden
reichte er nur bis zum Tor. Seine mittelalterliche Innenaufteilung und
Funktion, auch nach ersten Umbauten im 15./16. Jh., sind unbekannt.

*Die „Burg" Crass, östlich der Burg Eltville am Rheinufer, ist in ihrem Kern ein
romanisches Burgmannenhaus, wie noch ein rundbogiges Doppelfenster in der
östlichen Giebelwand zeigt. Der Treppenturm und die übrigen Fenster entstanden
bei späteren Umbauten der heute als Hotel genutzten Anlage.*

Die beiden Stadtseiten der Burg waren durch einen Zwinger und den gefütterten Graben geschützt, wobei Tor und Brücke im Norden liegen; dort kam man durch die Burgfreiheit, einen unbefestigten Vorhof, zur Hauptstraße der Stadt. Im Osten der Burg ist der Graben seit langem eingeebnet. Der große Zwinger des frühen 15. Jhs. an der Rheinseite, mit zwei polygonalen Eckerkern, wird als Garten gedeutet; er grenzte im Osten an einen kleinen, durch Eisbrecher gesicherten Hafen.

Um die Burg liegen mehrere Adelssitze, die ursprünglich wohl mainzischen Ministerialen bzw. Burgmannen gehörten – ähnlich wie in Lorch, Rüdesheim oder Kiedrich. Sie waren allerdings keine Burgen, sondern nur Höfe, und ihre Bausubstanz geht kaum vor das 16. Jh. zurück. Allein das Hauptgebäude der sogenannten „Burg Crass" – früher Hof der Frei von Dehrn –, östlich der Burg am Rhein zeigt noch ein romanisches Doppelfenster im Hauptgebäude. Zwischen Burg, „Rheingau-Straße" und altem Ortskern liegen die Gebäude des Hofes „Langwerth von Simmern", darunter der um 1500 entstandene Hauptbau des „Stockheimer Hofes", ferner der Hof der Gensfleisch von Gutenberg und das Hauptgebäude an der „Rheingau-Straße", das wohl Renaissanceelemente der Mainzer Martinsburg wiederverwendet. Schließlich liegt im Westen der Burg der barocke „Eltzer Hof", der mehrere ältere Anlagen auch aus kirchlichem Besitz zusammenfasst.

Niederwalluf

Man fährt von Niederwalluf in Richtung Schierstein. Nach 600 m führt rechts (grüner Wegweiser) ein asphaltierter Fahrweg in ein Gartengelände. Die Ruinen von Burg und Johanniskirche liegen nach 120 m rechts, leider ohne Parkmöglichkeit.

Nordöstlich von Niederwalluf steht, heute knapp 250 m vom Rhein, die Ruine der Johanniskirche; früher lag diese wenig erhöhte Stelle nur 100 m vom Wasser entfernt. Die Johanniskirche war bis 1719 Pfarrkirche, denn das Dorf lag ursprünglich hier und wurde erst im 13./14. Jh. nach Westen verlegt, hinter die Walluf und damit in den Rheingau. Ein bis dahin kaum beachteter Schutthügel neben der Kirche wurde erst 1931 als Rest eines Bauwerkes erkannt und in den folgenden Wintern durch Sondagen untersucht. Die Ergebnisse, die 1981 von M. Elbel ausgewertet und 1985 veröffentlicht wurden, lassen wegen der Begrenztheit der Suchschnitte viele Fragen offen.

Die Grabung ergab, dass die Stelle schon in der Latènezeit von Kelten und dann – nach langer Unterbrechung – im Frühmittelalter wieder besiedelt

Von der Turmburg in Niederwalluf sind heute nur ergrabene und restaurierte Reste des Wohnturmes sichtbar. Charakteristisch für die frühe Entstehungszeit ist das saubere Kleinquaderwerk. Hinten links die Ruine der Johanniskirche, die die Pfarrkirche des ehemals bei der Burg liegenden Dorfes war.

war. In diese Siedlung wurde nachträglich eine Turmburg gebaut, deren Reste 1933 restauriert wurden. Es ist der noch bis 3 m hohe Stumpf eines Turmes von 11,60 m x 9,60 m Größe mit etwa 2,20 m dicken Mauern, an dem vor allem das sorgfältig geschichtete Kleinquaderwerk auffällt. Es ist jenes Mauerwerk, das man in den letzten Jahrzehnten als „salierzeitlich" einzuschätzen gelernt hat, und dazu passt auch ein erhaltener großer Eckquader. Auch die Keramik der Grabungen von 1931–33 wird heute ins 11./12. Jh. datiert. Das Innere des Turmes ist während seiner Nutzung mehrphasig mit Schutt gefüllt worden, vielleicht als Reaktion auf häufiges Hochwasser.

Die Grabungen haben ergeben, dass der Turm von Anfang an in 1–3,30 m Entfernung von einer nur 90 cm dicken, rechteckigen Ringmauer umgeben war, die im Südwesten allerdings nicht gefunden wurde. Diese erste Burganlage wurde relativ eng von einem Graben umgeben, der an der Sohle 4 m breit war; sein Aushub bildete einen kleinen Wall zwischen Graben und Ringmauer (Mauer und Graben sind nicht mehr sichtbar). Nördlich dieser kleinen Burg, nur rund 10 m entfernt, entstand ebenfalls gleichzeitig der erste Bau der Johanniskirche, eine Saalkirche von nur 10 x 6,2 m mit Rechteckchor. Ob sie schon Pfarrkirche war, oder die etwa in einer Vorburg stehende Burgkapelle, ist ungeklärt.

In einer bald folgenden Ausbauphase der Burg entstand im Südwesten des Turmes ein weiteres Steingebäude, vielleicht ein Wohnbau, dessen Anschluss an Turm und Ringmauer aber unklar ist. Der erste Graben wurde durch einen 8 m breiten, weiter außen liegenden ersetzt; dieser Graben bezog offenbar auch die Kirche ein, die gleichzeitig ein nördliches Seitenschiff erhielt. Diese vergrößerte Burg existierte aber nicht lange, sondern wurde schon um 1200 aufgegeben; nur die Johanniskirche überlebte und wurde „1508" – so steht es auf dem Westportal – in der Form ausgebaut, die als Ruine erhalten ist.

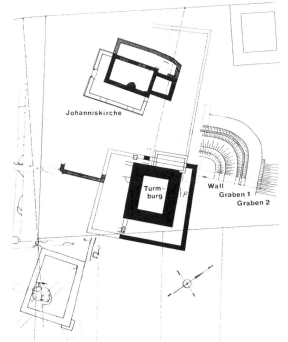

Niederwalluf, die Reste der Burg und der Johanniskirche nach den Ausgrabungen 1931–33 (Elbcl, Nass. Ann. 1985). Vor Ort sichtbar sind nur noch der Turm selbst und die aufrecht stehenden (schwarz gezeichneten) Mauern der Johanniskirche.

Quellenmäßig ist diese Burg nicht fassbar; ein Reichsministeriale als Verwalter der Region scheint als Erbauer denkbar. Obwohl die Reste nicht spektakulär sind, lohnt sich ein Besuch der Turmburg von Niederwalluf. Denn gerade die Kleinheit und Einfachheit der Anlage ist charakteristisch für die Anfänge des Steinburgenbaucs im 11./12. Jh., und man muss – weil solche Burgen fast immer durch größere und stärkere ersetzt wurden – den Rheingau verlassen, um vergleichbar gut erhaltene Zeugnisse dieser Frühphase zu sehen. Zwar gab es mit Eschborn auch im Taunusvorland einen der bekanntesten, weil früh ausgegrabenen Vertreter dieses Burgtyps, aber dieser ist heute verschwunden. Erst in Dreieichenhain südlich Offenbach steht der Rest eines ähnlich frühen Wohnturmes noch aufrecht, und bei Klingenmünster im Pfälzer Wald, rund 100 km entfernt, findet man die Reste der heute wohl berühmtesten Burg dieser Entwicklungsphase, des „Schlössels".

Frauenstein (Wiesbaden-Frauenstein)

Die Ruine Frauenstein liegt über dem gleichnamigen Dorf, 6 km westlich von Wiesbaden. Die Ruine krönt einen Quarzitfelsen, eine Aussichtsterrasse ist jeder-

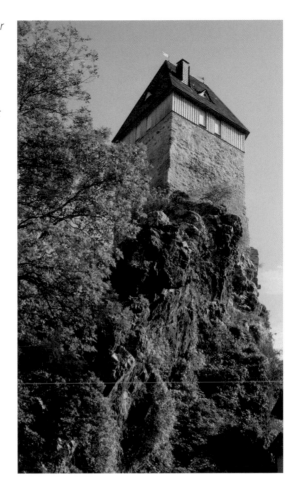

Kern und besterhaltener Teil von Burg Frauenstein ist der unregelmäßig fünfeckige, bewohnbare Turm, der spätestens um 1200 kühn auf einen Felsgrat gesetzt wurde. Er ist in den letzten Jahren restauriert worden, in einem aufgesetzten Geschoss fand ein kleines Museum Platz.

zeit zugänglich. Der Turm ist in der warmen Jahreszeit an Sonn- und Feiertagen um 14–16 Uhr geöffnet.

Frauenstein – der Name leitet sich entweder von „frouw" (Frau = die Mutter Jesu) oder von dem Vornamen „Frowin" ab – wurde von einem mainzischen Ministerialengeschlecht erbaut, das das Erbamt der Marschälle am erzbischöflichen Hof versah. Die Familie wurde 1234 zuerst genannt, ihre Burg neun Jahre später. Nach der Dendrodatierung eines Balkens aus dem Turm war sie spätestens 1201 im Bau; die Familie wird schon vorher in der Region gelebt haben, vielleicht im nahen Schierstein.

Die Frauensteiner bekamen offenbar bald Probleme, denn schon 1300 verkauften sie ihren Teil der Burg an den Erzbischof, zehn Jahre später

Johann von Limburg den seinigen; die bisherigen Eigentümer wurden Burgmannen. In der Folge gab es wieder Teilverlehnungen bzw. Besitzteilungen der nun mainzischen Burg, wie ein Burgfriede 1390 bezeugt; auch die Ursprünge des Dorfes liegen spätestens im 14. Jh. Im 15. und besonders 16. Jh. verschärfte sich der Konflikt mit den Grafen von Nassau, deren Gebiet nun Frauenstein umgab. Die Entstehung von Höfen dicht um Dorf und Burg herum, auf denen nassauische Vasallen saßen, wird als Ausdruck dieses Konfliktes verstanden. Nürnberger und Groroder Hof und der Hof Armada – er wird als „Armude" 1338 erwähnt und durfte damals mit Zaun, aber nicht mit Graben umwehrt werden – bestehen noch, aber Lage und Bauten deuten nicht auf frühere Befestigung; der Groroder Hof zeigt noch Tore von „1564" und ein barockes Herrenhaus. Spätestens im 18. Jh. wurde Burg Frauenstein aufgegeben.

Die Burg liegt auf einem schroffen Quarzitgrat, der von Osten ins Tal hinabsteigt und im unteren Teil senkrechte oder gar überhängende Felswände zeigt. Markanter Hauptbestandteil ist ein fünfeckiger, ehemals bewohnbarer Turm, dessen Fundamente teils weit den Fels hinabreichen; sein Grundriss ist durch den Bauplatz bedingt, nicht durch wehrtech-

Frauenstein, Grundrissskizze (Th. Biller auf Grundlage einer Satellitenaufnahme). Das Obergeschoss des Turmes ist an eine heute unbebaute Stelle gezeichnet.

nische Erwägungen. Hinter dem 1922 erneuerten Hocheinstieg liegen drei Geschosse von etwa 2,90 x 3,10 m Größe, die durch eine Treppe in der Südwand verbunden sind. Über dem Verlies oder Lagerraum folgt das Einstiegsgeschoss mit einem Eckkamin, zwei Lichtschlitzen und einem heute vermauerten Abort. Das dritte Geschoss zeigt einen weiteren Rauchabzug, wohl für einen Herd, und neben zwei Schlitzen ein Fenster mit Seitensitzen, dessen Gewände nicht alt ist; der Raum ist durch eine Rundbogentonne gedeckt, über der die Wehrplatte lag. Bei einer Restaurierung 1997–2004 wurde hier ein Holzgeschoss aufgesetzt, und die Holzdecken und Treppen im alten Turmteil wurden nach Befund erneuert.

Der schmale Felsgrat östlich der Burg bot keinen Platz für weitere Gebäude; dass die Burg dennoch größer war, zeigt ein Mauerzug 15–20 m östlich des Turmes, der hinter einem Halsgraben den Felsgrat quert und beidseitig abknickend ins Tal hinunterführt. Unten brechen beide Mauerenden ab, die Häuser und Straßen des Dorfes haben weitere Spuren vernichtet. Mindestens ein Stich des 19. Jhs. zeigt aber noch Mauern einer Unterburg am Fuß des Turmfelsens, wo man die eigentlichen Wohn- und Wirtschaftsbauten annehmen muss, etwa das 1377 erwähnte Haus eines Burgmannen. Die Gesamtanlage erinnert in Struktur und Erhaltungszustand an die Lauksburg im Wispertal, die allerdings anderthalb Jahrhunderte jünger ist.

Sonnenberg (Wiesbaden-Sonnenberg)

Die Ruine überragt das Zentrum des kleinen Ortes, rund 4 km nordöstlich vom Wiesbadener Zentrum. Parkplätze am besten in der Straße „Am Schlossberg", Gaststätte in der Burg.

Man nimmt an, dass die Herren von Sonnenberg, die schon 1126 und 1157 genannt wurden, in einem Hof südöstlich des Ortes gewohnt hätten; wahrscheinlicher ist angesichts des „-berg"-Namens, dass ihr Sitz schon die Burg war, wenn auch noch nicht in ihrer heutigen Form. 1221 wird dann deutlich, dass die Grafen von Nassau – seit der Zeit um 1200 im Besitz von Wiesbaden – die Burg widerrechtlich auf mainzischem Boden bzw. auf Besitz des Klosters Bierstadt neu errichtet hatten. Sie kauften den Bauplatz nachträglich, nahmen die Burg von Mainz zu Lehen und sicherten dem Kloster Abgaben zu.

Sonnenberg sicherte Wiesbaden im Nordosten gegen die Expansion der Eppsteiner, deren Stammsitz nur 10 km entfernt ist. Dementsprechend stand es anfangs gelegentlich im Brennpunkt von Auseinandersetzungen, etwa Ende des 13. Jhs., als Adolf von Nassau König war und

Gerhard V. von Eppstein Erzbischof von Mainz. Es gab im 13. und 14. Jh. eine Anzahl von Burgmannen, deren Sitze die Anfänge der Siedlung unter der Burg bildeten. In der zweiten Hälfte des 14. Jhs., als diese Burgsiedlung 1351 Stadtrecht erhielt, war die Burg zeitweise Sitz einer eigenständigen kleinen Herrschaft; aber ihre Bedeutung war mit dem Abkühlen der eppsteinischen Expansion deutlich zurückgegangen. Graf Philipp III. wählte sie 1558–66 noch zu seiner Residenz, aber schon 1611 war sie verfallen.

Die Ruine liegt auf einem niedrigen Felssporn, der von Nordwesten ins Rambachtal vorspringt. Der sanftere Hang gegen Süden erlaubte der Burg eine relativ große Ausdehnung und die Unterteilung in mindestens drei Abschnitte; dabei bildete die ab 1351 ummauerte kleine Stadt den untersten Abschnitt, der mit seinen Mauertürmen noch heute für ein malerisches Gesamtbild sorgt.

Was die bauliche Entwicklung der Burg betrifft, wissen wir wenig, weil sowohl exakte Schriftquellen als auch datierbare Bauformen im Bereich der eigentlichen Burg fehlen. Die bis heute zitierten Annahmen zu diesen Fragen gehen auf einen Aufsatz von R. Bonte von 1901 zurück, der zwar eine Beschreibung und gute Pläne bietet, aber bei der Interpretation mangels Besserem auf verteidigungstechnische Überlegungen zurückgriff; seine Aussagen zu Entstehungszeiten sind daher weitgehend spekulativ. Zerstörungen im Zweiten Weltkrieg und mehrfache Restaurierung der dauerhaft gefährdeten Mauerreste, auch die gärtnerische Neugestaltung des Hanges im Südosten der Stadt haben Weiteres getan, um Gestalt und Datierung der Bauteile zu verschleiern.

Ältester Teil der Burg, sicherlich um oder bald nach 1200 erbaut, ist der rechteckige, fünfgeschossige Bergfried. Das Einstiegsgeschoss über dem tonnengewölbten Verlies besitzt Kamin und Abort, die ebenfalls unterwölbte Wehrplatte wird über eine Treppe in der Mauerdicke erreicht. Der Turm steht in der heute ganz undatierbaren polygonalen Ummauerung der Kernburg. Sie ist jetzt leer, nur an der Ostecke stehen noch hohe Mauerteile, die Bonte ohne ausreichenden Grund als Teile eines weiteren Turmes ansprach; es dürfte sich indes eher um den Rest einer Schildmauer mit seitlichen Vorlagen handeln. Nach der ältesten Darstellung der Burg von Meissner (1626) hat sich an diese angriffsseitige Mauer bzw. Schildmauer außerdem ein Wohnbau gelehnt, dessen Längsseite gegen den Halsgraben gerichtet war.

Südwestlich und südöstlich schließt an diese Kernburg ein zweiter, tiefer liegender Bereich an, von dem auch nur die Ummauerung erhalten ist und den man als Vorburg verstehen darf; sie ist heute durch moderne Bauten der Gaststätte geprägt. Ihr Tor lag nach Meissner in der Mitte der Südost-

Das „Bierstädter Tor" in der Mauer von Sonnenberg, dahinter die Reste der Kernburg mit dem zur Zeit der Aufnahme eingerüsteten Bergfried.

front, wo heute noch der Weg hereinführt. An der Ostecke springt gegen den Halsgraben ein hoher, schräggestellter Baurest vor, der wie ein großer Schalenturm wirkt; bei Meissner war er in ein hohes Gebäude einbezogen, das jenes an der Angriffsseite der Kernburg gegen Südosten verlängerte, und auf das auch noch zwei Fensternischen deuten.

Bonte hat unterstellt, dass ein dritter Bereich südöstlich der Vorburg, der nord- und südöstlich von den Stadtmauern umgeben ist, auch südwestlich gegen die Grundstücke an der „Talstraße" durch eine Mauer abgeschlossen war; diese Mauer hätte also eine zweite, weit größere Vorburg begrenzt. Es spricht aber nichts dafür, dass es diese Südwestmauer und damit die zweite Vorburg gegeben hat – auch dieser Bereich gehörte einfach zur Stadt, und das „Bierstädter Tor", ein gut erhaltener Torturm an der Ostseite, war einfach das dritte Stadttor. An der südöstlichen Stadtmauer standen hier allerdings zwei besondere Bauten, die Bontes Vermutung wohl mitbegründet haben. Im Südosten gab es bis zum Zweiten Weltkrieg Keller eines großen Hauses, das ursprünglich wohl ein Burg-

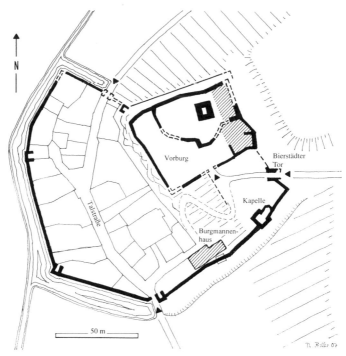

Sonnenberg, rekonstruierter Lageplan von Burg und befestigter Burgfreiheit im Zustand des Spätmittelalters. Bonte nahm um 1900 noch einen weiteren abgegrenzten Vorburgbereich im Südostteil der Burgfreiheit an, hinter dem „Bierstädter Tor", doch das ist unbelegbar.

mannensitz war, später Wohnhaus des „Kellers" (= Verwalters) und Brauhaus. Weiter östlich wurde ein großer Schalenturm der Stadtmauer 1384 zur Katharinenkapelle ausgebaut, indem man einen kleinen Polygonalchor anbaute; dieser gut erhaltene Turm war das erste kirchliche Gebäude innerhalb der Mauern von Sonnenberg.

Von den anderen Stadtmauertürmen im unteren Teil des Ortes – es waren zwei an den Toren, wohl drei weitere und ein Wehrerker im Südosten – sind teils noch hohe Reste erhalten, wie auch die Mauer als solche zwischen den Häusern noch durchläuft; das Stadtbild prägt besonders der hohe Schalenturm am südlichen „Wiesbadener Tor". Der Rambach war als Graben um die Mauer herumgeführt und konnte zu einem großen Weiher aufgestaut werden.

Burgen im Hintertaunus

Hohenstein

Die Ruine Hohenstein liegt im gleichnamigen Dorf westlich über dem Aartal,
8 km nördlich von Bad Schwalbach. Parkplatz vor dem Tor, Restaurant und Hotel
in der Burg.

Die 1222 verfasste Abschrift eines Dokumentes des 9. Jhs. bezeichnet die
Grafen von Katzenelnbogen für die Zeit um 1187–90 als Grafen „von
Katzenelnbogen und Hohenstein". Damit ist zumindest gesichert, dass
Hohenstein 1222 existierte, aber auch ein Bestehen schon vor 1190 ist
relativ wahrscheinlich, denn die Burg – nur 15 km vom Stammsitz der
Grafen entfernt – war sicher eine ihrer frühen Gründungen, mit der sie in

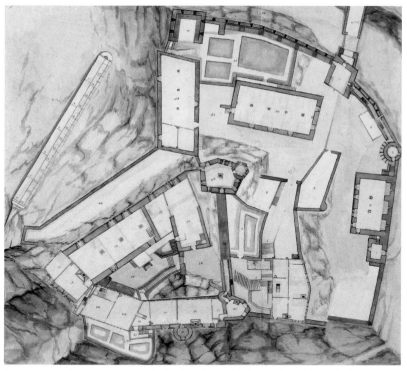

Hohenstein, Grundriss von Wilhelm Dilich 1607/08 (Landesbibl. u. Murhardsche
Bibl. d. Stadt Kassel, 2° Ms. Hass. 679). Die Pläne Wilhelm Dilichs aus dem frühen
17. Jahrhundert stellen eine Reihe damals landgräflich hessischer Burgen dar
und sind aufgrund von Alter und Detailtreue Dokumente höchsten Ranges.
Von Hohenstein gibt es kein modernes Aufmaß, nur Umzeichnungen von Dilich,
die den heutigen, stark reduzierten Zustand der Ruine darstellen.

mainzische Grenzbereiche vordrangen. Ab 1240 werden mehrere Familien greifbar, die sich nach der Burg nannten und zweifellos Burgmannen waren. Im 15. Jh. nennen dann Burglehensurkunden Details zur baulichen Gestalt, u.a. die Kapelle, mehrere Türme und Häuser, vor allem aber ein umfangreiches Gesinde, das die Möglichkeit einer echten Hofhaltung der Grafen belegt; ab 1412 wird auch das Dorf als „das Tal" genannt. Nach dem Aussterben der Katzenelnbogen 1479 fiel die Burg an Hessen; Landgraf Moritz ließ sie wieder herrichten und von Wilhelm Dilich 1607/08 zeichnerisch dokumentieren. Im Dreißigjährigen Krieg wurde Hohenstein 1647 beschossen, konnte aber noch im 18. Jh. Invaliden aufnehmen. 1864 stürzte der Hauptwohnbau in der Kernburg ein.

Die beeindruckende Ruine nimmt einen gegen Norden vorstoßenden, steilen Bergsporn ein, dessen Spitze hohe Felsriffe bekrönen; zwischen und auf diesen Riffen wurde die Kernburg gebaut. Die Angriffsseite liegt im Südosten, wobei gegen Südwesten ein zunächst nur wenig eingeschnittenes Nebental anschließt; die große, bogenförmige Vorburg nützt beide Situationen. Die Gesamtanlage liegt auf mehreren Terrassen, die dem Steilhang mühsam abgerungen wurden; ihr teilweises Abrutschen hat vor allem die Kernburg weitgehend zerstört.

In seinen heutigen Resten ist Hohenstein im Wesentlichen ein Neubau des mittleren 14. Jhs., datierbar vor allem über die Form der äußeren Schildmauer, die an andere mittelrheinische Burgen der Katzenelnbogen (Rheinfels, Reichenberg) und anderer Bauherren (Schönburg) erinnert. Die Burg des 12. Jhs. hat fraglos auf der Spornspitze gelegen, geschützt durch die Felshänge zum Aartal und, im Westen und Süden, durch die bekrönenden Felsriffe; doch ist unter den Bauteilen, die in diesen Bereichen erhalten sind, nichts mehr, was vor das 14. Jh. zurückgeht. Gegen Südosten, wo heute das Restaurant und seine Terrassen liegen, wird man den ältesten Halsgraben vermuten.

Für die Burg des 14. Jhs. mit ihren Modernisierungen um 1600 sind die Zeichnungen Dilichs die entscheidende Quelle, weil sie viele heute fehlende Bauteile dokumentieren, insbesondere die teils mehrgeschossigen Aufbauten aus Fachwerk. Dilich zeigt den Hof der Kernburg noch lückenlos von Wohn- und Repräsentationsbauten umgeben, während man heute nur eine leere Fläche hinter Schildmauer und Felsen findet. Gegen Westen stand auf dem hohen, hofseitig abgearbeiteten Felsriff ein langer Gebäude-

Hohenstein, die Schildmauer der Kernburg, vom Tor aus gesehen. Der Bergfried richtet sich gegen die Hauptangriffsseite, jedoch machte deren Breite auch die Schildmauer sinnvoll, hinter der rechts die zerstörte Kernburg lag. Vorne der zur Terrasse umgestaltete Keller des früheren Marstalls.

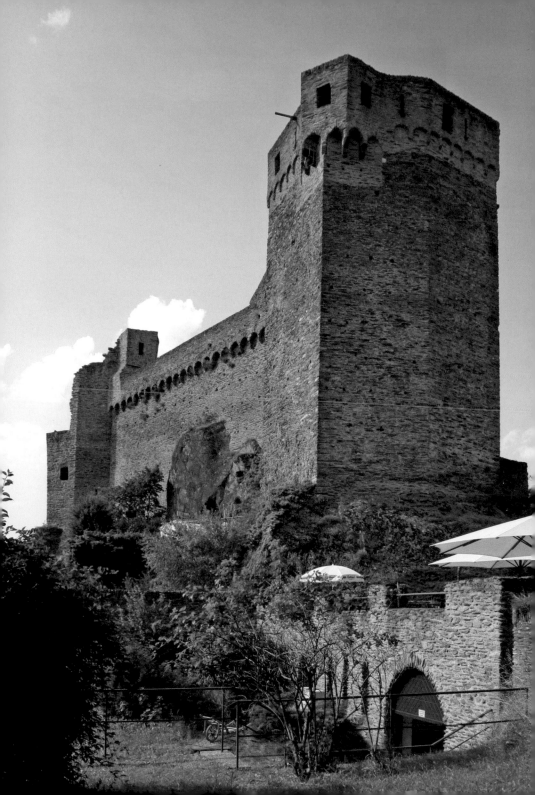

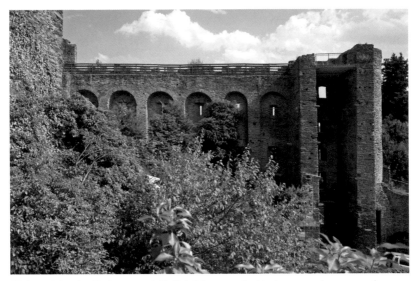

Hohenstein, der Torturm und die Schildmauer der Vorburg von innen gesehen.
Die Schildmauer enthielt mehrere Schartenreihen übereinander, die über Holz-
konstruktionen und angelehnte Gebäude zugänglich waren.

trakt – nach außen in Mauerwerk, hofseitig in Fachwerk –, der fürstliche Wohngemächer, einen Raum für „Frauenzimmer", den Speisesaal usw. enthielt; von ihm blieb nur eine kleine Aussichtsplattform mit dem Unterbau eines Halbrundtürmchens. An der Ostseite stand wesentlich tiefer der 1864 ins Tal gestürzte längsrechteckige Bau, der im Obergeschoss den „großen Saal" enthielt und an den zur Schildmauer hin die Kapelle anschloss; in seinem Erdgeschoss lag unter anderem die Küche. Der Saalbau besaß zum Tal zweilichtige Rechteckfenster zweifellos von der Wiederherstellung um 1600, aber hofseitig lassen Dilichs Zeichnungen noch ein gotisches Portal und große Spitzbogenfenster erkennen. Wahrscheinlich also stammten Saal und Kapelle – und darüber hinaus die gesamte Funktionsanordnung der Kernburg – noch vom großen Ausbau des 14. Jhs.
Einzig erhaltener Bauteil der Kernburg ist die große Schildmauer im Süden, die ein zweites Felsriff integriert und beidseitig von Türmen abgeschlossen wird. Gut erhalten ist der polygonale Bergfried, der sich gegen die südöstliche Angriffsseite richtet; seine allein zugängliche Wehrplatte war mit Sitznischenfenstern und Abort wohnlich ausgebaut. An den anderen, früher in mehreren Geschossen bewohnbaren Turm lehnt sich die Wendeltreppe zur Schildmauer.
Vor der Schildmauer liegt ein heute leerer, terrassierter Bereich, der durch die spitzbogige „mittelste Pforte" zugänglich ist und durch den Treppen

zum Tor der Kernburg emporführen. Dilich zeigt in diesem großen Tor-
zwinger noch zwei Gebäude mit Fachwerkobergeschossen, das kleine
Pförtnerhaus und westlich das Haus des „Kel(l)ners" bzw. Amtmannes.
Die Vorburg liegt bogenförmig im Südosten und Südwesten vor der Kern-
burg, wobei der Westteil wegen des Steilhanges viel tiefer liegt. Von der
voluminösen Innenbebauung, die Dilich hier noch zeigt, insbesondere
dem Marstall, dem Kuhstall und mehreren Kornspeichern, ist nichts übrig-
geblieben; das moderne Restaurant ersetzt als Baukörper den Kuhstall,
anstelle seiner sehr groß geratenen Terrasse stand der Marstall. Höher er-
halten ist jedoch die Umwehrung der Vorburg, von der insbesondere die
hohe Schildmauer gegen die südöstliche Angriffsseite beeindruckt. Sie
wird, wie die Schildmauer der Kernburg, von zwei Türmen eingefasst, hier
zwei rechteckigen Schalentürmen mit heute noch sechs Geschossen; der
westliche Torturm hatte bei Dilich sogar acht Geschosse! Die Schildmauer
selbst, burgseitig mit hohen Wehrgangbögen versehen, besitzt unter dem
Wehrgang drei Reihen Schlitzscharten. Sie waren von hölzernen Wehrgän-
gen zugänglich, deren große Kragsteine teils erhalten sind, jedoch lehnten
sich in den Winkeln beider Türme auch Gebäude an die Rückseite der
Schildmauer. Jenes am Torturm, von ihm aus durch Türen in mehreren
Geschossen zugänglich, dürfte in die Bauzeit der Schildmauer zurück-
gegangen sein.

Burgschwalbach

*Die Burg liegt über dem gleichnamigen Ort zwischen Bad Schwalbach und
Limburg, 1 km östlich der B 54. Gaststätte in der Burg.*

„Sqalbach" zwischen Lahn und Taunus ist schon im 8./9. Jh. genannt, weil
Prüm in der Eifel und andere Klöster dort Besitz hatten; es ist damit einer
von zahlreichen Belegen für die Besiedlung des nördlichen Taunusvor-
landes schon im Frühmittelalter. Seit dem späten 12. Jh. waren die Grafen
von Katzenelnbogen – ihre Stammburg ist nur 8 km entfernt – Vögte des
Prümer Besitzes. Bis zum 14. Jh. hatten sie sich diesen praktisch angeeig-
net und förderten den Ort dann erheblich. Wohl um 1360 begann Eber-
hard von Katzenelnbogen den Bau der Burg, die zwanzig Jahre später, bei
der Annahme von zwei Burgmannen, zum erstenmal erwähnt wird; 1368
hatte der Ort Stadtrecht erhalten, blieb aber immer unbedeutend. 1388/89
wurde die Kapelle eingerichtet. Nach dem Aussterben der Katzenelnbogen
1479 wurde die nun hessische Herrschaft bald verpfändet und fiel 1536 an
Nassau-Weilburg; bis 1720 blieb die Burg Amtssitz. Um 1800 war sie Ruine

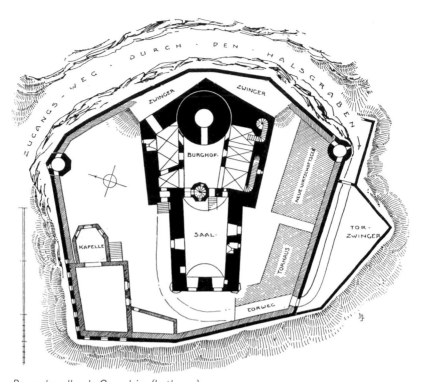

Burgschwalbach, Grundriss (Luthmer)

geworden, der Wohnbau wurde aber 1971 wieder unter Dach gebracht und in der Folge zunehmend für die Gastwirtschaft adaptiert.

Burgschwalbach ist – obwohl es unter den Burgen der Katzenelnbogen nicht zu den großen und strategisch bedeutenden gehörte – eine der architektonisch herausragenden Burgen des deutschen Raumes, vor allem durch die Form seiner Kernburg. Ungewöhnlich ist schon die Symmetrie des Grundrisses, der den runden Bergfried, den Hof und den Saalbau in eine Achse bringt und den angriffsseitigen Teil keilförmig zuspitzt. In der Ansicht ist der Bezug auf die überragende östliche Angriffsseite zusätzlich durch die Höhenentwicklung betont. Der sehr hohe Bergfried, der den Halsgraben um fast 60 m (!) überragt, bekrönt einen hohen Block, der den Hof und zwei Wohnflügel einschließt und ursprünglich wohl insgesamt schildmauerartig hoch werden sollte – was aber offenbar unvollendet blieb. Vor diesen Block springt hinten der schmalere und niedrigere Saalbau vor, durch zwei runde Erkertürmchen auf den talseitigen Ecken akzentuiert. Der vorburgartig erweiterte Zwinger umgibt, eine Symmetrie mit zwei Türmchen nur andeutend, den Fuß dieser eindrucksvoll aufra-

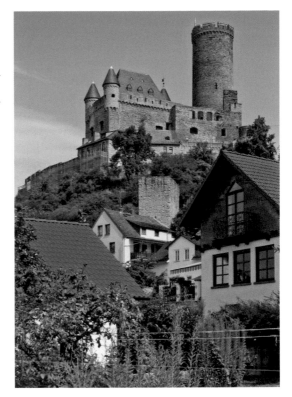

Von der kleinen Stadt aus ist die Gliederung der Kernburg von Burgschwalbach gut zu erkennen: links der Wohnbau, rechts Bergfried und Schildmauer, hinter denen ein kleiner Hof liegt. Am Hang ist ein Turm der Stadtbefestigung erhalten.

genden Anlage, die im Wesentlichen in einem Guß entstand. Aus den Baumerkmalen zu schließen, das Konzept orientiere sich an Feuerwaffen, überzeugt nicht wirklich.

Der Bergfried, der über eine enge, schier endlose Wendeltreppe in der hofseitigen Wand erschlossen ist, besaß über dem Verlies fünf Geschosse und die Plattform mit noch originalen Zinnen. Das Einstiegsgeschoss – mit einem wohl sekundären zweiten Zugang – besitzt einen kleinen Kamin. Das nächste, 2. Obergeschoss ist kreuzgratgewölbt, ebenso das 5., das mit drei Schlitzscharten gegen den überragenden Berg versehen ist. Die Flügel beidseitig des kleinen Hofes sind in den Erdgeschossen kreuzgratgewölbt, wobei im westlichen die Torhalle und die Küche, im östlichen wohl weitere Wirtschaftsräume untergebracht waren; früher öffnete sich der letztere in großem Bogen zum Hof, symmetrisch zur Torhalle. Die Obergeschosse beider Flügel sind weitgehend zerstört, die großen Fenster des östlichen deuten auf Umbauten des 17./18. Jhs.

Der Saalbau besaß über dem Gewölbekeller zwei Geschosse, von denen das obere tonnengewölbt ist – eine bemerkenswerte Sicherung gegen

Wurfgeschosse. Heute sind sie im Prinzip wiederhergestellt, allerdings mit modernen Einbauten wie einer Treppe und der Küche.

Die Kapelle in der Nordwestecke des Zwingers – heute Ruine – entstand durch Umbau eines großen Wohnhauses. Zunächst (1388/89) war wohl nur das die Kapelle, was heute als polygonaler Chor erscheint; erst später brach man den Chorbogen durch und machte so das Haus zum Kirchenschiff. Vor dem Burgtor liegt ein kleiner Torzwinger, dessen schräge Ostwand sich den Berg hinunter als Stadtmauer fortsetzte; auf halbem Hang sieht man noch einen rechteckigen Stadtmauerturm.

In seinem heutigen Zustand ist Burgschwalbach ein gutes Beispiel für die Probleme wiederherstellender Denkmalpflege. Einerseits hat die Nutzung praktisch der gesamten Burg für die Gastwirtschaft zahlreiche aufwendige Sicherungsmaßnahmen angestoßen, wodurch die durch ihr Schiefermauerwerk empfindliche Bausubstanz in ihrer Gänze gesichert scheint. Andererseits hat dieselbe Nutzung viele mittelalterliche Details verändert oder gar zerstört, und manche neuen Details spiegeln dem weniger vorinformierten Besucher das Bild einer „vollständig" erhaltenen mittelalterlichen Burg vor, was jedoch keineswegs zutrifft.

Wallrabenstein

Das Dorf Wallrabenstein liegt 5,5 km nördlich von Idstein, die Burgruine an seinem Ostrand über dem Wörsbachtal. Die Ruine liegt auf einem Privatgrundstück und ist zur Zeit wegen Steinschlaggefahr nur von außen zu besichtigen.

Die Burg Wallrabenstein wurde nach chronikalischer Nachricht 1393 von Graf Walram von Nassau erbaut, der bis zu seinem Tod im gleichen Jahr Haupt der weilburgischen Linie war, aber hier mitten im Gebiet der idsteinischen Linie tätig wurde. Dass die Burg als Sicherung gegen die diezischen bzw. eppsteinischen Besitzungen um Camberg entstand, ist nicht auszuschließen, aber ihre Benennung nach ihrem Erbauer („Walraben" = Walram, der Leitname der Linie) und auch ihre Architektur legen zusätzlich nahe, dass es hier um Selbstdarstellung ging. Dazu passt auch, dass die Burg nach dem frühen Tod des Bauherren keine nennenswerte Rolle mehr spielte, sondern schnell an die Reifenberger verpfändet wurde. Im Dreißigjährigen Krieg verfiel sie offenbar, denn 1671 werden Fuhrdienste für den Wiederaufbau erwähnt; dazu kam es aber offenbar nicht mehr.

Die kleine Burg liegt auf einem Felsvorsprung über dem Wörsbachtal, kaum 15 m über dem Talgrund und alles andere als beherrschend. Zu ihrer Unauffälligkeit tragen heute auch die Lage auf einem Privatgrund-

Von der kleinen, 1393 erbauten Burg Wallrabenstein ist nur ein hoher Mauerteil der Kernburg erhalten, mit Resten mehrerer Türme und Tourellen und dem Tor.

stück bei und der hoch aufgewachsene Wald, aber die Lagewahl war von vornherein ungewöhnlich zurückhaltend. Erhalten sind lediglich große Teile der hohen Außenmauern mit Stümpfen von drei Türmen. Dass diese begrenzten Reste noch immer recht imposant wirken, ist kein Zufall, sondern Folge bewusster Gestaltung. Die erstaunliche Höhe der Außenmauer – etwa 12 m – und die nochmals überragenden und zudem unterschiedlichen Ecktourellen, eine rund, eine sechseckig, bewirken eine aufragende, fast wohnturmartige Architektur; in die westliche Mauer ist ein schlanker Rundturm eingebunden, der fraglos noch höher war als die anderen. Als die Brustwehren über ihren Rundbogenfriesen noch intakt waren, und alle Türme ihre volle Höhe besaßen, muss der aufragende Eindruck der Burg noch weit eindrucksvoller gewesen sein.

Über die innere Organisation der kleinen Anlage wissen wir nichts mehr. Das Spitzbogentor liegt in der schmalen Südostwand zwischen den Tourellen und führte vermutlich in einen Hof (heute in eine Scheune). Die Wohnbauten – vielleicht mit weiteren Ecktourellen – sind über den Felswänden im Nordteil anzunehmen, jedoch ist dort, außer einem gegen

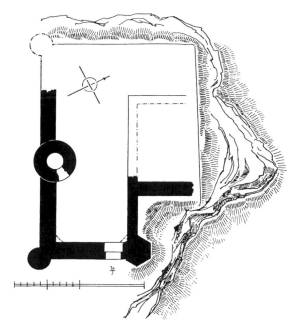

Osten abgewinkelten Stück der Außenmauer, nichts mehr erhalten. Auch auf eine Vorburg weist nichts mehr, sie kann in der dichten Dorfbebauung aufgegangen sein.

Idstein

Im Stadtkern von Idstein. Der „historische" Zugang führt von der Himmelgasse durch den spätgotischen Torbau.

Die Burg „Etichestein" – von dem Vornamen Eticho – wurde zuerst 1102 erwähnt und gehört damit zu den frühen Burgen im weiteren Umkreis des Taunus. Sie entstand nicht direkt an der alten Fernstraße aus dem Frankfurter Raum zur Lahn und zum Niederrhein, aber nicht weit von ihr und zweifellos in einer damals schon besiedelten Gegend. Der günstige Bauplatz war – was heute, mitten in der Stadt, nur noch zu ahnen ist – ein langes Felsriff zwischen zwei zusammenfließenden, leicht aufstaubaren Bächen.
Ursprünglich Reichsbesitz, wurde Burg Idstein wohl Anfang des 12. Jh. dem Erzbistum Mainz geschenkt, das sie an die Grafen von Nassau verlehnte. In deren Hand blieben die Burg und das spätere Schloss, bis das Herzogtum Nassau 1866 an Preußen überging. Idstein war einer der Hauptsitze der

Nassauer, schon 1255 bei der Teilung der Grafschaft Mittelpunkt wichtiger Besitzungen südlich der Lahn; entsprechend waren Burg und Schloss im 13.–18. Jh. oft Aufenthaltsort der Grafen der „Walramischen Linie". Durch das Aussterben der Linie Idstein – die es seit 1629 gegeben hatte – verlor das Schloß 1721 seine Residenzfunktion und diente dann 1728–1881 als Archiv. Heute wird es von der Pestalozzischule genutzt, während die Bauten im früheren Vorburgbereich der Stadt gehören.

Was heute vor Ort als „Schloss" Idstein bezeichnet wird, ist eindeutig – aber was die „Burg" gewesen sei, darüber herrscht mitunter eine gewisse Verwir-

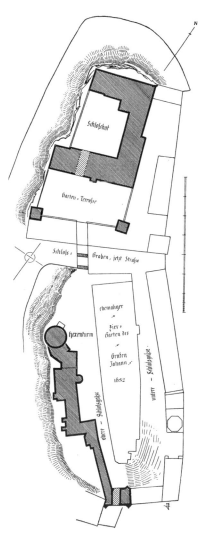

Idstein, Lageplan der Gesamtanlage Anfang des 20. Jhs. (Luthmer).
Das Renaissanceschloss im Norden nimmt die Stelle der mittelalterlichen Kernburg ein. Der „Ziergarten" im Vorburgbereich ist heute rekonstruiert.
Ganz unten der Torbau von 1497

rung. Dem mächtig aufragenden Renaissanceschloss ist südlich ein Graben vorgelagert, und vor diesem liegt ein zweiter, langer Hof- bzw. Gartenbereich, an der Westseite von kleinteiligen Bauten aus dem 14.–16. Jh. begleitet, darunter dem hohen „Hexenturm" und einem Torbau von 1497 als Südabschluss. Der „mittelalterliche" Gesamteindruck dieses Teiles südlich vom Graben hat dazu geführt, dass er gern als „Burg" schlechthin angesprochen wird, im Gegensatz zum „Schloss" nördlich davon - aber dies wird der wahren Entwicklung nicht gerecht.

Geht man ins Spätmittelalter zurück, in die Zeit um 1500, so stand die „eigentliche" Burg, also die Kernburg, bereits damals – wie der Stich von Dilich zeigt – anstelle des heutigen Schlosses. Die malerisch langgestreckte Baugruppe südlich des breiten Grabens, über den die Schlossbrücke führt, war also nicht „die" Burg, sondern lediglich die Vorburg. Ein Hauptgrund, dass diese Vorburg gern für die Burg an sich gehalten wird, ist zweifellos der runde Bergfried bzw. „Hexenturm", der ja bei den meisten Burgen wirklich in der Kernburg steht. Sein Standort in Idstein ist fraglos darin begründet, dass er auf dem höchsten Buckel des langen Felsrückens steht. Zudem schwenkt eine Mauer unmittelbar südlich am Turm, auf einer Felsstufe auffällig gegen Osten, so als hätte hier ein älterer Südabschluss der (Vor-)Burg gelegen, den der Bergfried offenbar verstärkt hat.

Der „Hexenturm" ist jedenfalls der älteste erhaltene Bauteil der Gesamtanlage. Für den unteren Teil, der ein sehr regelmäßiges Mauerwerk zeigt und in etwa 12 m Höhe mit einem Absatz endet, ist schon in der älteren Literatur eine Entstehung im 12. Jh. angenommen worden; neue Forschungen des „Freien Instituts für Bauforschung und Dokumentation" (Marburg) haben eine Datierung um 1170 ergeben. Der folgende, kuppelgewölbte Teil des Turmes sei um 1240 entstanden, der schlankere Aufsatz, der die typische „Butterfassform" ergibt, erst um 1500.

Der Torbau von 1497, der die 230 m lange Gesamtanlage südlich abschließt und ihr Hauptzugang war, ist mit seinen vier Eckerkern bereits ein kaum wehrhafter Schmuckbau, und auch die Bauten zwischen ihm und dem Hexenturm sind typisch für eine frühneuzeitliche Residenz ohne Verteidigungsanspruch; dies gilt für den „Mittelbau" mit einem vor 1565 zu datierenden Wappen, besonders aber für die „Neue Kanzlei" von 1588 neben dem „Hexenturm", mit ihrem achteckigen Treppenturm. Den Ostteil der schmalen Vorburg nimmt seit den 1990er Jahren wieder ein klei-

Der „Hexenturm", der mächtige Bergfried von Idstein, dessen Sockel nach neuen Untersuchungen bis ins 12. Jh. zurückgeht, während der schlanke Aufsatz wohl erst um 1500 entstand.

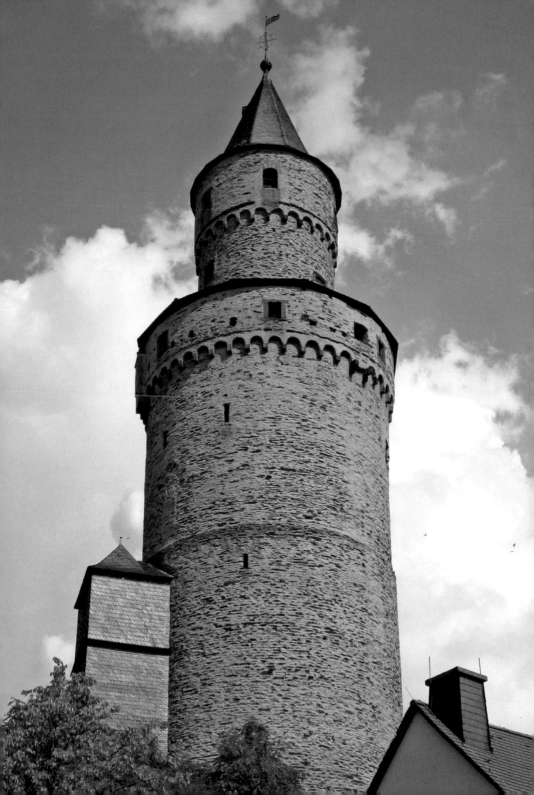

Der repräsentative Torbau von 1497, der in die Vorburg der Burg Idstein führte, erhebt sich über einem Graben, der später Marktfunktionen übernahm und an dem auch das Rathaus steht. Hinten links der „Hexenturm", der Bergfried in der ehemaligen Vorburg.

ner Barockgarten ein, die Rekonstruktion des Gartens, den Graf Johannes von Nassau-Saarbrücken-Idstein um 1650–75 hatte anlegen lassen.

Das Schloss selbst, das ab 1614 bis etwa 1653 unter Graf Ludwig II. von Nassau-Weilburg und seinem Sohn Johannes die alte Kernburg ersetzte, ist ein mächtig aufragender Dreiflügelbau, der zusammen mit einer torseitigen Plattform den Burgfelsen so völlig umbaut, dass er nur an der Nordspitze noch sichtbar wird. Zumindest im Südflügel, gegen die Brücke, und im Südteil des Ostflügels stecken fraglos noch Teile der älteren Burg. Im Westende des Südflügels, der durch einen schönen Mittelerker akzentuiert ist, liegt die Schlosskapelle, im Nordflügel im Erdgeschoss die Hofstube („Rittersaal"). Entwerfer und erster Baumeister des Schlosses war Heinrich Heer aus Homburg im Saarland; der Bau wurde durch den Dreißigjährigen Krieg verzögert. Unter Fürst Georg August Samuel von Nassau-Idstein wurde 1684–1721 die Innenausstattung erneuert, wovon Stuckdecken und zugehörige Gemälde erhalten sind. Auch die Plattform zur Brücke, deren Eckpavillons, das Brückenportal und die Brücke selbst stammen erst aus dieser Zeit.

Burgen um Eppstein, Königstein und Kronberg

Eppstein

Die Ruine liegt über der kleinen Stadt Eppstein, an der B 455 zwischen Wiesbaden und Königstein. Parkplatz nördlich der Burg, kurzer Aufstieg zum Westtor. Eintrittsgeld, Museum.

Der Name Epp(en)stein ist sicherlich von dem Vornamen Eppo/Eberhard abzuleiten, doch entbehren Versuche, einen bestimmten Grafen dieses Namens im 10. Jh. zum Burggründer zu erklären, des Beleges durch Schriftquellen. Dennoch gehört Eppstein mit einer Ersterwähnung 1122 zu den frühen Burgen des Taunus; damals war es offenbar zur Hälfte Reichsburg, und zur anderen Hälfte im Besitz eines Grafen Udalrich. 1124 schenkte Kaiser Heinrich V. die Reichshälfte dem Erzbistum Mainz, und bis 1137 geschah dasselbe mit der gräflichen Hälfte. Obwohl die Burg dann bis zum Spätmittelalter in Mainzer Besitz war, blieb die Lehensoberhoheit auch des Reiches stets gewahrt.

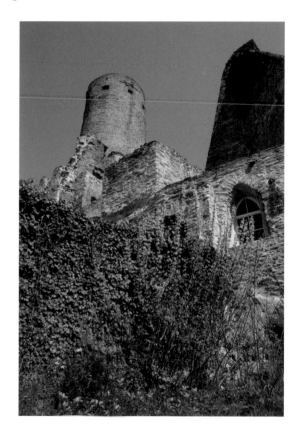

Der Bergfried von Eppstein, der wohl erst im 14. Jh. an einen romanischen Bau angesetzt wurde, vom westlichen Torzwinger aus

Ein freiadeliges Geschlecht, dessen älterer Sitz die Burg Hainhausen zwischen Offenbach und Seligenstadt gewesen war, nannte sich 1186/89 zuerst „von Eppstein", nachdem es mit der Burg belehnt worden war; die kleine Turmburg Hainhausen war nach Grabungsergebnissen vom späten 10. bis zum 12. Jh. bewohnt, also wohl bis zum Umzug der Familie in den Taunus. Die Eppsteiner bauten im 13. Jh. nicht nur ein beachtliches Territorium auf – von Rheinhessen bis zur Lahn und im Osten bis ins Mainviereck –, sondern sie stellten auch vier Erzbischöfe von Mainz, die – mit nur zwei Unterbrechungen – das Erzbistum praktisch das ganze 13. Jh. hindurch regierten und es genauso konsequent erweiterten. In den schweren Konflikten, die Mainz mit den staufischen Königen und Kaisern austrug, führten die Eppsteiner die mainzische Partei an und gehörten damit in jener Epoche zu den mächtigsten Dynastien des deutschen Raumes.

Im Spätmittelalter spielte die Familie keine größere Rolle mehr in der Reichspolitik, aber auf der Grundlage ihres großen Territoriums blieben die Eppsteiner regional weiter bedeutend. Erst jetzt, 1318, wurde etwa der Burgflecken zur Stadt erhoben und befestigt. Dass ein Brand Mitte des 14. Jhs. die gotische Neugestaltung der Burg anstieß, kann man erwägen; jedoch bleibt die Baugeschichte von Eppstein bisher auf der Ebene von Vermutungen, weil exakte Untersuchungen fehlen. 1418 erbten die Eppsteiner das ebenfalls bedeutende Territorium der Falkensteiner, 1433–1522 existierten zwei Linien Eppstein-Königstein und Eppstein-Münzenberg. 1535 starb die Familie aus, und das Erbe ging an die Grafen von Stolberg. Zuvor war 1492 die Hälfte von Burg und Stadt an Hessen verkauft worden, so dass sich ab 1581, als der stolbergische Teil an Mainz fiel, die beiden großen Mächte der Region die Burg teilten. Durch mangelnde Unterhaltung und unpassende Nutzungen geriet der hessische Teil der Burg ab dem 17. Jh. in Verfall; der Nordflügel des weiterhin dem Amtmann dienenden mainzischen Teils – das heutige Burgmuseum – wurde seit etwa 1600 bis 1903 als katholische Kirche genutzt. Im frühen 19. Jh. wurden die Hauptgebäude der Burg abgerissen, so dass heute nur noch Fundamente und Außenmauern stehen. Ab 1907/08 restaurierte und untersuchte der Frankfurter Architekt F. Burkhard die Ruine, die seit 1929 im Besitz der Gemeinde ist.

Eppstein ist heute eine große Ruine mit wenigen Bauteilen, die noch unter Dach sind. Bauplatz war ein geräumiger, gegen Nordwesten vorstoßender Felssporn zwischen zwei Bächen, die unter der Burg zusammenfließen. Östlich wird die große Gesamtanlage durch einen eindrucksvoll dimensionierten Halsgraben geschützt. Ihre rund 60 m lange, im Grundriss etwas unregelmäßige Kernburg war seit der Zeit um 1500 in eine hessische Westhälfte und eine mainzische Osthälfte getrennt; ein Torbau als Zugang zum östlichen „Mainzer Schloss" ist heute verschwunden.

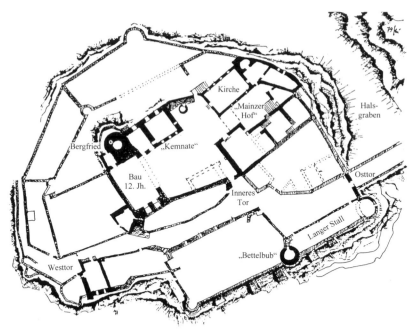

Eppstein, skizzenhafter Grundriss der Burg (Burg Eppstein im Taunus)

Unklar bleibt, ob diese Trennung der frühen Neuzeit noch jener entsprach, die schon im 12. Jh. belegt ist.

Auf den ersten Blick gehen die Gebäude und Ruinen beider Burgteile, die vielfach umgebaut und restauriert sind, nur auf Bauphasen des 14.–16. Jhs. zurück. Ältere, romanische Teile würde man *a priori* im Westteil der Kernburg vermuten, auf der geschützten Spornspitze, wo sich auf dem höchsten Felszahn auch der gotische Bergfried erhebt. Südlich an diesen Felszahn stößt der als „Palas" bezeichnete Rechteckbau, der heute vor allem durch zahlreiche Fensternischen des frühen 17. Jhs. gekennzeichnet ist. Bei genauer Betrachtung sind jedoch in der Süd- und Westwand dieses Baues, nahe den Ecken, große Partien eines sorgfältigen, typisch romanischen Schichtenmauerwerks erhalten geblieben; offensichtlich handelt es sich um einen später stark veränderten Wohnbau des 12. Jhs. Auch die nördliche hohe Ringmauer, östlich vom Bergfried, dürfte unten noch romanisch sein, wie eine vermauerte Rundbogenpforte mit Werksteingewände belegt.

Offenbar im 14. Jh. wurde auf den Felszahn nördlich des romanischen Baues der Bergfried gesetzt, der im Grundriss eine Art abgerundetes Quadrat bildet und zwei spitzbogige Hocheinstiege besitzt. Zuoberst, über

Von Süden, über den Stadtkern hinweg, wird die Ausdehnung von Burg Eppstein besonders deutlich. Links der Bergfried des 14. Jhs., davor die Ruine eines Wohnbaues, der wegen seiner großen Fensterhöhlen erst nachmittelalterlich wirkt, aber im Kern aus dem 12. Jh. stammt. Rechts davon ragen die Dächer des mainzischen Burgteiles über die Ringmauer, mit der 1812 darin eingerichteten Kirche, dem heutigen Museum. Der Rundturm gehörte zur Vorburg.

eine Treppe in der Mauerdicke erreichbar, besaß er eine zweigeschossige Wächterwohnung und darüber, durch die Darstellung Dilichs belegt, einen hohen Spitzhelm. Der östlich vom Turm nachträglich an die romanische Ringmauer gelehnte Küchenbau gehört offenbar erst in die hessische Zeit nach 1492, wie auch der tiefgreifende Umbau des romanischen „Palas".

Der mainzische, östliche Teil der Kernburg ist teils nur niedrig und restauriert erhalten, teils – im Falle von Ost- und Nordflügel – liegt er unter modernem Putz, so dass er kaum zu datieren ist. Gotisch ist fraglos die südwestliche Mauer mit dem (erneuerten) Tor der Kernburg, und auch die gerundete, schildmauerartige Partie über dem Halsgraben geht mindestens ins 14. Jh. zurück.

Um die Kernburg liegen im Norden, Westen und Süden vielteilige, teilweise dreifach gestaffelte Zwingeranlagen. Südöstlich über der Stadt besaßen sie den Charakter einer Vorburg; hier stand neben dem Osttor, zwischen zwei Rundtürmen, ein Nebengebäude, dessen als Stall dienendes Erdgeschoss 1906/07 ausgegraben wurde. Der westliche, nach Grabungsbefund als Gefängnis dienende Turm ist in voller Höhe erhalten und überragt eine

weitere große Terrasse westlich davon, die wohl von Anfang an ein Garten war, aber an der Ecke ihrer hohen Stützmauer auch eine Tourelle besaß. Vor dem Westtor dieses Bereiches, an der Ecke der Kernburg, schließen dann auf dem West- und Nordhang umfangreiche Zwinger an, durch deren drei hintereinanderliegende Tore der westliche Burgaufgang führt. Die vielen runden Schalentürme und Tourellen müssen im 14./15. Jh., als die Zwinger entstanden sind, einen besonders reichen Eindruck vermittelt haben; die Ansichten des 17. Jhs. in der Nachfolge von Dilichs „Chronica" deuten das nur noch an, weil die Türme damals schon dachlos waren. Die 1318 zur Stadt erhobene Siedlung bildete gleichsam den äußersten Zwinger, wobei von ihrer Mauer wenig erhalten ist; auch die umgebenden Stauteiche sind heute verschwunden.

Hofheim

Die kleine Burg liegt am Südrand des Stadtkerns von Hofheim, am „Kellereiplatz", der als Parkplatz die Burgruine umgibt.

1352 erhielt Philipp VI. von Falkenstein von Kaiser Karl IV. das Stadtrecht für Hofheim, einschließlich der Erlaubnis, dort eine Burg zu bauen; 1356 ist ein Burgmann urkundlich belegt. Vier Rüsthölzer aus der Ringmauer wurden dendrochronologisch auf 1354/55 datiert und bestätigten damit die Entstehungszeit. 1364–66, im Reichskrieg gegen die Falkensteiner, wurden Burg und Stadt besetzt. Wohl noch vor 1368 fielen sie, vermutlich gewaltsam, an Mainz und wurden dann ab 1400 wiederholt verpfändet. 1478 an die Herren von Eppstein-Königstein verkauft, fielen sie schließlich 1535 an die Grafen von Stolberg. Ab 1565 gehörte das Amt Hofheim wieder zu Mainz, 1641 sind Zerstörungen belegt. War die Burg bis ins 17. Jh. Sitz von niederadeligen Vertretern des jeweiligen Stadtherren, so entstand 1717–22 ein neues Kellereigebäude im anschließenden Wirtschaftshof in der Stadt; in der Kernburg verblieben nur Wirtschaftsbauten. 1804 wurden sie alle niedergelegt, mit Ausnahme des Kelterhauses, 1811 schüttete man den Wassergraben zu. 1819 wurde die Anlage an einen Privatmann verkauft und 1877/78 an die Gemeinde Hofheim.
Die kleine, nur noch unattraktive Restbauten enthaltende Kernburg ist heute von Parkplätzen und moderner Bebauung umgeben. Dass sie ursprünglich vor der Stadtmauer im Niederungsgebiet des Schwarzbaches lag und einen Wassergraben besaß, ist kaum noch zu ahnen, und kaum besser ist zu erkennen, dass das 40 m entfernte, gut erhaltene Kellereigebäude im Wirtschaftshof der Burg lag, innen an der Stadtmauer. Ein

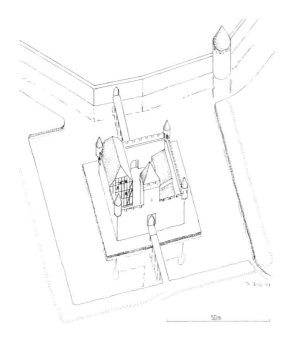

Hofheim, freier Rekonstruktionsversuch der Wasserburg im Ursprungszustand um 1360 (Th. Biller). Die Wohn- und Wirtschaftsgebäude sind in ihren genauen Volumina nicht bekannt, die Erkertürmchen auf den Ecken interpretieren die Darstellung auf dem Stich von Merian. Hinter der Stadtmauer lag der Wirtschaftshof, dessen Gestalt wir für diese Zeit auch nicht kennen.

besonderes Interesse erhielten die Burgreste erst durch die Ausgrabungen des „Freien Instituts für Bauforschung und Dokumentation" 1990/91, die die Grundzüge der Bauentwicklung klärten und Spekulationen über eine ältere Turmburg widerlegten.

Die weitgehend erhaltene, 2 m dicke Ringmauer besitzt bei etwa quadratischer Form 30 m Seitenlänge und war, an einer Ecke noch erkennbar, mindestens 10 m hoch. Sie ist in Bruchsteintechnik errichtet, aus Taunusschiefer und anderen Gesteinen, unter denen sogar eine römische Spolie festgestellt wurde. Die vergröberte Darstellung von Hofheim bei Merian (1643) stellt vier runde Ecktürme dar, was der Baubefund jedoch ausschließt; auch ein dort benachbarter Wohnturm kann kaum die Burg meinen. Etwa in der Mitte der Nord- und der Südseite lag je ein Tor mit Zugbrücke: ein nördliches zur Stadt bzw. zum Wirtschaftshof, das formlos erhalten ist und vor dem man noch die Brücke erkennt, und ein südliches, vermauertes, das ursprünglich einen innen vorspringenden Torturm besaß.

Im Inneren der Ringmauer belegten die Ausgrabungen eine erstaunliche Zahl aufeinander folgender, kleiner Gebäude, wobei aber deren Außenmauern selten vollständig aufgedeckt wurden, so dass die genaue Form und Größe meist unklar blieb. Im Grundsatz ist eine dreiphasige Entwicklung abzulesen: Auf die mittelalterliche Burg folgte deren Ausbau in der

Renaissance und schließlich eine nur noch wirtschaftliche Nutzung, nachdem der Sitz des Amtmannes 1722 in das neue Gebäude im Vorhof verlegt worden war.

Anfangs waren die Bauten der Kernburg so angeordnet, dass zwischen den beiden Toren der Hof lag, während sich die Bebauung an West- und Ostmauer lehnte. Dabei gab es bis um 1400 wohl ausschließlich Fachwerkbauten; in der Nordwestecke stand ein zweigeschossiges Gebäude, das durch die Kragsteine eines Aborterkers angedeutet wird und sicherlich der herrschaftliche Wohnbau war. Vielleicht noch Ende des 14. Jhs. ersetzte diesen Fachwerkbau offenbar ein Steingebäude in ganzer Länge der Westmauer. An der Ostmauer gab es während der drei Jahrhunderte von der Burggründung bis ins 16. Jh. zahlreiche kleine Gebäude, deren pragmatische Anordnung und vielfache Erneuerung auf Wirtschaftsbauten deutet.

Erst im 16. Jh. fand im Zeichen der Renaissance eine Systematisierung dieses Konglomerats statt, indem man an den großen westlichen (Wohn-) Bau einen Südflügel anfügte. An der Ostseite der nun L-förmigen Anlage

Durch eine neue Öffnung der Stadtmauer sieht man im Hintergrund die Ringmauer der Kernburg von Hofheim. Burg und Stadtbefestigung entstanden gemeinsam ab 1352.

standen weiterhin Nebengebäude, die im 17. Jh. ebenfalls „versteinerten"; erst damals verschwand auch der Torturm.

Dass im 17. Jh. die Wohnnutzung der Kernburg endete, wird im Abriss des westlichen Hauptgebäudes, des „Schlosses", 1667 deutlich; zwanzig Jahre später entstand an dieser Stelle ein Kelterhaus, das etwa der Nordhälfte des Vorgängerbaues entsprach und in Resten noch existiert. An der Südseite errichtete man ebenfalls im Barock einen großen Marstall. Damit hatten sich die mittelalterlichen Verhältnisse umgekehrt – der Amtmann bzw. „Keller" residierte nun im ehemaligen Vorhof, die Kernburg nahm nur noch Wirtschaftsfunktionen auf. Und der Niedergang der Burg hielt weiter an – im 19. Jh. wurden die barocken Bauten abgebrochen mit Ausnahme des Kelterhauses, das man in eine Neubebauung einbezog. 1991 schließlich brach man, in Vorbereitung der Ausgrabungen, alle Bauten mit Ausnahme des Westflügels ab. Die Kernburg ist bis heute der Öffentlichkeit unzugänglich.

Königstein

Die Ruine liegt über der Stadt Königstein, auf ausgeschildertem Fußweg zu erreichen; Eintrittszeiten (2007): April–Sept. 9.00–19.00 Uhr, März und Okt. 9.30–16.30 Uhr, Nov.–Febr. 9.30–15.00 Uhr.

Auf dem Burgberg von Königstein sind Funde gemacht worden, die eine Siedlung spätestens des 4./5. Jahrhunderts n. Chr. belegen. Nordwestlich der Ruine erkennt man auf flachem Hang Reste einer Mörtelmauer, zwei- bis dreimal so groß wie die Burg selbst, die 1956 archäologisch ins 10./11. Jh. datiert wurden. D. Baatz nahm hier ein Refugium aus der Zeit der frühesten mittelalterlichen Besiedlung an.

Wann auf der felsigen Bergkuppe eine kleine Adelsburg entstand, ist bis heute unklar, weil Grabungen der 1970er Jahre leider nie wissenschaftlich ausgewertet wurden. Königstein wurde zum erstenmal erwähnt, als sich 1215 und 1225 zwei Adelige nach der Burg nannten; ihre Beziehungen auch zur Reichsstadt und Pfalz Frankfurt lassen in ihnen Burgmannen vermuten und in der Burg eine Reichsburg – was ja auch der Name nahelegt. Königstein beherrschte die wichtige Straße Frankfurt – Köln und wurde offenbar von Anfang an stark ausgestattet; schon 1252 sind in der Nachlassregelung Ulrichs II. von Münzenberg beachtliche 13 Burgmannen genannt.

Denn ab 1239 erscheint die Burg im Besitz der Reichsministerialen von Münzenberg, die seit dem späten 12. Jh. in der Wetterau eine starke Position ausgebaut hatten und dann, in Nachfolge der 1171 ausgestorbenen

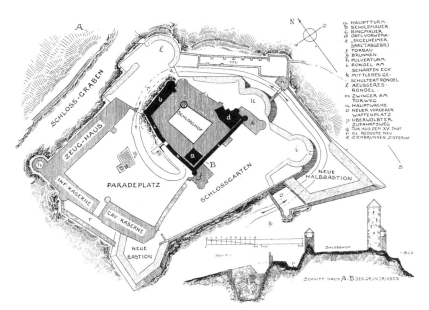

Königstein, die Gesamtanlage der Festung vor ihrer Zerstörung, Umzeichnung des Plancs von J. Fr. Mangin 1791 (Luthmer). Hier sind einige Bauteile dargestellt, die heute nicht mehr existieren; ein neueres Aufmaß von Burg und Festung gibt es nicht

Grafen von Nürings, in den Taunus vordrangen. Die Münzenberger starben aber auch 1255 aus, und Königstein kam als Erbe an die Herren von Falkenstein (sie nannten sich ursprünglich nach ihrer Burg Falkenstein am Donnersberg, nicht nach der Nachbarburg von Königstein), eine kraftvoll aufsteigende Familie, Nachfolgerin der Reichsministerialen von Bolanden. Sie bauten in der Folge Königstein zu ihrem Hauptsitz aus und ließen die kleine Siedlung 1313 zur Stadt erheben. Im 14. Jh. gab es mehrere Linienteilungen und auch kriegerische Auseinandersetzungen; unter Philip VI. wurde Königstein 1364 von einem Adels- und Städtebündnis im Namen des Reiches eingenommen, 1374 nochmals von den Reifenbergern.

1418 starben die Falkensteiner aus, und Königstein fiel, wieder im Erbwege, an die Eppsteiner. 1535 folgten die Grafen von Stolberg, die ursprünglich aus dem Harzraum kamen, aber zu jener Zeit bereits ausgedehnten Besitz auch im Westen Deutschlands und in Belgien hatten. Die protestantischen Stolberger machten Königstein zu ihrer Residenz, und in ihrer Zeit, bis 1581, erfolgten, auch aufgrund der Nähe zum erzkatholischen Mainz, aufwendige Modernisierungen der Burg, die ihr Bild bis heute prägen. Schon vor dem Aussterben der Grafen 1581 bewirkte Kurmainz beim Kaiser, dass die stolbergischen Reichslehen später dem Erzbistum zufallen

sollten, und dies wurde dann bei gegebenem Anlass mittels einer kurzen Belagerung durchgesetzt. Trotz zweihundertjährigen Prozessierens der Stolberger blieb Königstein dann bis 1803 mainzisch. Lediglich im Dreißigjährigen Krieg, 1631–35, erhielten die Stolberger die Burg nochmals zurück, weil hessische Truppen sie erobert hatten; dass die Übergabe durch König Gustav Adolf von Schweden erfolgte, wirft ein Licht auf ihre strategische Bedeutung.

In mainzischer Zeit wurde die nunmehrige Landesfestung noch etwas modernisiert, diente aber vor allem als Staatsgefängnis. 1688/89, als Mainz französisch besetzt war, lagen hessische Truppen in der Festung, 1745 französische. Beides schadete den Baulichkeiten nicht, aber als 1792, in den Revolutionskriegen, wieder Franzosen Königstein besetzten, zerstörte die dreimonatige Belagerung durch Preußen einen Teil der Stadt. Und nachdem die Franzosen im Juli/August 1796 Königstein nochmals eingenommen hatten, sprengten sie die gesamte Anlage vor ihrem Rückzug.

1803 wurde Königstein durch die Säkularisierung nassauisch, und bald auch wieder fürstliche Residenz, denn ab 1858 diente das ehemalige, 1687 errichtete Amtshaus am Südhang unter der Festungsruine als herzoglicher Sommersitz. Nach dem Übergang von Nassau an Preußen 1866 und der Aufhebung des Amtssitzes zwanzig Jahre später verlor Königstein seine herrschaftlichen bzw. staatlichen Sonderfunktionen, aber die Herzogsfamilie setzte ihre Aufenthalte privat fort – ihr villenartiges Schloss von 1873–77 ist heute Amtsgericht – und schuf damit Grundlagen für einen Kur- und Villenort; 1922 schenkten sie die Festungsruine der Stadt.

Königstein ist die größte Burg- und Festungsruine im Taunus, deren Bausubstanz Phasen mindestens vom 12. Jh. bis in die zweite Hälfte des 17. Jhs. umfasst – wobei gerade die Anfänge bisher ungeklärt sind. Die Ruinen sind dabei immerhin so klar gegliedert, dass man die Besichtigung nach den Hauptbauphasen anordnen kann:

1. Romanische Reste des 12./13. Jhs. sind allein in der Kernburg festzustellen, und
2. fast nur in dieser sind auch gotische und spätgotische Umbauten der falkensteinischen Zeit (bis 1418) erkennbar geblieben.
3. Vor allem die Grafen von Stolberg (1535–81) bauten die Anlage zum Renaissanceschloss mit ausgedehnten Rondellbefestigungen um.
4. Schließlich fügte Mainz im 17. Jh. insbesondere zwei Bastionen im Süden an.

Die romanische Burg

Die Kernburg, die auf teils hohen Felsen auf dem Gipfel des Burgberges steht, ist ein etwa trapezoider Vierflügelbau mit dem Bergfried in der

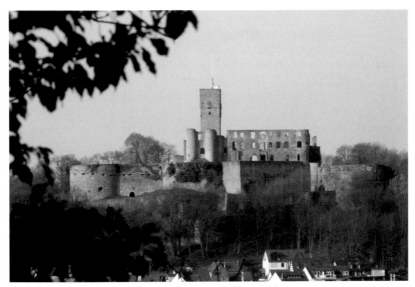

Die Nordostansicht der Burg- und Festungsruine Königstein über der kleinen Altstadt wurde im 14.–16. Jh. zu einer regelrechten Schaufront ausgebaut, die auch im zerstörten Zustand noch höchst wirkungsvoll ist. Vor dem Bergfried sieht man die Schmalseite des gotischen Saalbaues mit zwei runden Tourellen, rechts davon den im 16. Jh. völlig erneuerten Ostflügel der Kernburg. Die Rondelle des mittleren 16. Jhs. bilden einen monumentalen Sockel, obwohl sie hier fortifikatorisch weniger nötig waren als etwa gegen Nordwesten.

Südwestecke. Die südliche und die westliche Ringmauer zeigen jeweils in voller Länge romanisches Fischgrätmauerwerk, und deswegen wird die Grundform der Kernburg bisher meist der Gründungszeit der Burg zugewiesen. Vom Ausgräber leider nie publizierte Grabungen im Innenhof 1977 zeigten jedoch, dass es in einer noch früheren Phase offenbar eine kleinere Burg gab, mit einem (Wohn-?) Turm in der Südostecke und einem (wohl nie vollendeten) Bau, der ungefähr die Westhälfte des heutigen Hofes einnahm.

Die Entstehung dieser frühesten Anlage – der vermutliche Turm zeigte Steinmetzzeichen – kann nur grob ins 12. Jh. gesetzt werden, und auch ihr Bezug zur Süd- und Westringmauer und zum Bergfried ist nicht wirklich geklärt. Ist die erhaltene Ringmauer schon ein Teil der ältesten Burg gewesen – oder gehörte sie erst zu einer ebenfalls noch romanischen Erweiterung? Und wie verhält sich der Bergfried dazu? Das Fehlen von Fischgrätmauerwerk könnte durchaus darauf verweisen, dass er jünger ist als die Ringmauer. All dies ist bisher ungeklärt – sicher ist nur, dass die heutigen vier Flügel erst im 14.–16. Jh. ihre Form erhielten, wobei man im

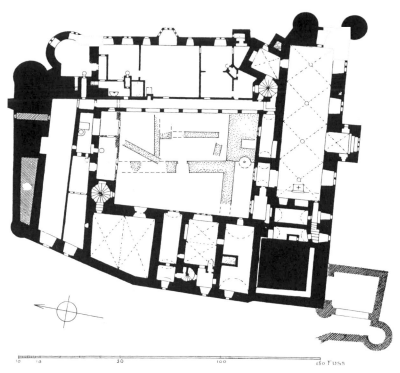

Königstein, das erste Obergeschoss der Kernburg, wie es 1791 aussah. Umzeichnung des Planes von J. Fr. Mangin (Luthmer). Im Hof sind die 1977 freigelegten Fundamente punktiert eingetragen, soweit ein Foto vom Bergfried sie dokumentiert hat.

Süden und Westen an die romanische Ringmauer anbaute, während der Nord- und besonders der Ostflügel unter Abbruch der romanischen Ringmauer ganz neu entstanden.

Der quadratische Bergfried steht in der Südwestecke der Kernburg, ursprünglich frei hinter der Mauer; er ist erstaunlicherweise etwa 10 m hoch massiv, darüber besaß er Balkendecken. Der rundbogige Hocheinstieg mit Sandsteingewände weist ihn jedenfalls als romanisch aus.

Die gotische Umgestaltung der Kernburg

Die Kernburg zeigt an allen vier Ecken Reste schlanker Rundtürmchen ohne Innenraum („Tourellen"), die nach ihrem anderen Mauerwerk der Ringmauer nachträglich hinzugefügt wurden. Darüber hinaus wurden Nord-, Ost- und Südfront der Kernburg in der Zeit der Falkensteiner

152

(1255–1418) grundlegend umgestaltet. Die schmale Nordseite – die Haupt-angriffsseite – besitzt nämlich die Form einer 4–6 m dicken Schildmauer, die auf ein 6 m hohes Felsriff aufsetzt und deren Osttourelle stärker war als die anderen der Kernburg; dies ist wahrscheinlich mit dem Burgweg zu erklären, der von der Stadt aus direkt unter diesem Turm vorbeiführte. Noch markanter ist aber die Art, wie das vorspringende Ostende des südlichen Wohn- oder Saalbaues durch zwei eng nebeneinander stehende Türmchen betont wurde; hier zeigt sich deutlich die Absicht, die Stadtfront der Burg zu betonen (das kleine *suburbium* war 1318 zur Stadt erhoben worden). Im Inneren des gotischen Saalbaues, der im 17. Jh. Garnisonkirche wurde, erkennt man noch die Ansätze der Rippenwölbung und ver-mauerte Fenster; seine nordwestliche Quaderecke gegen den Hof ist zu Unrecht für romanisch gehalten worden. Nimmt man zu alledem noch die Erhöhung des Bergfrieds hinzu, mit Wehrplatte über Spitzbogenfries, vier polygonalen Ecktürmchen und wohl einem größeren Erkertürmchen im Osten, so wird deutlich, dass die Kernburg im 14. Jh. mit hohem Aufwand dem Bild der Epoche von einer Hochadelsburg angepasst wurde; man ver-gleiche etwa die mainzischen Haupttürme von Eltville oder Aschaffenburg und den Tourellenreichtum katzenelnbogischer Burgen wie etwa Reichen-berg und der „Katz" oder auch des nahen Eppstein. In den Jahren bis 1474 wurde die spätgotische Kapelle hinzugefügt oder zumindest erneuert.

Es gibt darüber hinaus Reste eines gotischen Zwingers und einer Vorburg, die diese Einschätzung unterstreichen. Vom Zwinger um die Kernburg ist ein verbauter Rest mit einem runden Ecktürmchen an der Südwestecke erhalten. Einen ganz ähnlichen Rest mit einem zweiten Ecktürmchen gab es noch Ende des 18. Jhs. im Südosten. Von der Vorburg blieb im „Äuße-ren Rondell", nördlich der Kernburg, ein großes Spitzbogentor mit falken-steinischem Wappen und Fallgatterführung erhalten, und wenige Meter daneben der Stumpf eines runden Ecktürmchens. Das „Eppsteiner Tor" wenige Meter davor dürfte mit seinen beiden Tourellen als Torzwinger in eppsteinischer Zeit (nach 1418) entstanden sein.

Rondelle und Renaissanceschloss

Der heutige Gesamteindruck der Ruine Königstein wird einerseits von der Kernburg mit dem aufragenden Bergfried bestimmt, andererseits von den mächtigen Rondellen, die insbesondere gegen Osten einen eindrucksvol-len, breiten Sockel der älteren Kernburg bilden. Das Spannungsverhältnis beider Teile wurde früher von der eindrucksvollen Dachlandschaft der Kernburg noch stärker akzentuiert.

Leider wissen wir mangels Quellen nicht, wann die Rondelle entstanden sind. Als Bauherr kommt in erster Linie Graf Ludwig von Stolberg infrage,

der von 1535 bis 1574 in Königstein residierte, trotz umfangreicher Besitzungen stark verschuldet starb und vor allem Protestant war, was ihn – in Nachbarschaft zum katholischen Mainz – zu besonderen Befestigungsanstrengungen veranlasst haben dürfte. Freilich sind Rondelle dieser Art auch schon früher vorstellbar, so dass man auch die letzten Eppsteiner, besonders Eberhard IV., der 1505 den Grafentitel erhielt, als Initiatoren in Betracht ziehen könnte.

Auffällig ist, dass die drei größten Rondelle die vergleichsweise wenig gefährdete Ostfront über der Stadt verstärken, während die anderen Seiten nichts dergleichen aufweisen. Zwar liegt vor der bedrohten Nordseite der Vorburg ein gefütterter Graben, aber der runde „Pulverturm" an der Nordwestecke kann sich mit den Ostrondellen in keiner Weise messen. Offensichtlich gehörte die große Vorburg mit ihren Gebäuden im Norden und Westen einer früheren Phase an als die Rondelle der Ostseite, die ihrerseits nur Ansätze eines umfassenderen Projektes darstellen; sichtbar ist dies an einer ungenutzten Verzahnung der über dem Graben begonnenen Mauerverstärkung. Dass man dieses Projekt gerade an der Stadtseite begann, mag mit einer Überbewertung des Burgweges zusammenhängen, der damals noch durch einen erhaltenen Zwinger auf das „Äußere Rondell" im Osten zuführte. Andererseits ging es hier wohl um die architektonische Wirkung, wie schon in der gotischen Ausbauphase. Die Rondelle bildeten optisch einen Sockel für die Hauptansicht der Kernburg, die im 16. Jh. ebenfalls zu einem modernen Schloss umgebaut wurde.

Denn die relativ regelmäßige Vierflügelanlage, die wir als Ruine noch vorfinden, entstand in dieser Form erst in der Renaissance, auch wenn sie sich dreiseitig an die älteren Ringmauern anlehnt und im Süden Bergfried und Saalbau als ältere Teile einbezieht. Dabei wurde der stadtseitige Ostflügel offenbar unter Beseitigung der Ringmauer völlig neu errichtet, wie seine dünneren Wände in einheitlicher Technik, die regelmäßige Durchfensterung und viele weitere Details zeigen. Wie repräsentativ er mit seinem zentralen Standerker wirkte, zeigt besonders gut der Merianstich von 1626.

Die mainzischen Bastionen

Nach dem Übergang an Mainz 1581 wurde in Königstein offenbar nur noch wenig gebaut; das ist begreiflich, denn nun war die großartige Anlage nicht mehr Hauptsitz einer reichen Familie, sondern nur noch Grenzfestung eines größeren Territoriums. Erst die Erfahrungen des Dreißigjährigen Krieges, als Königstein zeitweise in die Hand des protestantischen Feindes fiel, führten offenbar dazu, dass man in die Modernisierung der veralteten Anlage investierte. 1662–66 entstand die „Spitze Bastion", eine Halbbastion an der Südostecke der Gesamtanlage, durch die auch ein neuer Zugang

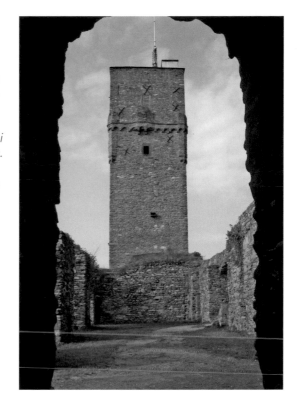

Der Bergfried von Königstein hinter der Ruine des gotischen Saalbaues. Am Turm erkennt man über dem regelmäßigen romanischen Mauerwerk die Erhöhung des 14. Jhs. mit den Resten von drei vorgekragten Tourellen. Das oberste Geschoss entstand erst im 18. Jh. und später.

gelegt wurde, der nicht mehr durch die Stadt führte. Vielleicht etwas älter mag die kleinere „Neue Bastion" an der Südwestecke der Vorburg sein, die eine der bisherigen Schwachstellen ausmerzte. Merkwürdig unterentwickelt blieb aber bis zuletzt die gefährdete Nordseite, wo weiterhin nur der Graben und die beiden Rondelle des 16. Jhs. die Anlage schützten.

Falkenstein

Die Ruine liegt auf der Anhöhe des „Falkensteiner Hains" südlich über Falkenstein. Von der katholischen Kirche aus 5 Minuten Aufstieg. Das Turmfundament von Nürings (vgl. u.) liegt direkt vor der Südmauer von Falkenstein.

Die Burg Neu-Falkenstein heißt nach ihren Erbauern, einem Zweig der bedeutenden Reichsministerialen von Bolanden, der sich seinerseits nach Falkenstein am Donnersberg nannte und ab 1252/55 mit der weitgehen-

den Übernahme des Münzenberger Erbes zu einer bedeutenden Position in der Wetterau gelangte. Die erste sichere Erwähnung von Falkenstein im Taunus stammt von 1364. Die an gleicher Stelle liegende Grafenburg Nürings – von der heute nur ein Turmfundament wenige Meter neben Falkenstein bekannt ist (vgl. nächstes Kapitel) – war allerdings schon ein Jahrhundert früher, 1266, im Besitz der Falkensteiner gewesen, womit sich die schwer zu beantwortende Frage stellt, wann und warum Nürings den neuen Namen erhielt. Die besten Argumente sprechen dafür, dass die Neubenennung mit der umfassenden Erneuerung der Burg zusammenhing, bei der der Kern der heutigen Bausubstanz entstand und der Turm von Nürings abgetragen wurde – wahrscheinlich geschah dies in der ersten Hälfte des 14. Jhs.

Nach der Belagerung im Reichskrieg 1364–66 änderte sich an den Besitzverhältnissen zunächst offenbar nichts, aber ab 1383 erscheint die Burg dann im Besitz von Nassau, mit einzelnen Rechten der Sponheimer; wahrscheinlich war dies das Ergebnis von schwer nachvollziehbaren Erbgängen und der Fehde mit den Reifenbergern, die die Falkensteiner 1374 in schwere Finanznot gestürzt hatte. In der nassauischen Zeit wurde die Burg verlehnt und entwickelte sich immer mehr zur Ganerbenburg, wie u.a. ein Burgfriede von 1459 zeigt; manche Ganerben betätigten sich im 15. Jh. als „Raubritter" und lagen oft in Konflikt vor allem mit Frankfurt. Es gab in dieser Phase gewählte „Baumeister" auf der Burg, von denen Frank von Kronberg Mitte des 15. Jhs. einen Turm erbaute (den Aufsatz des Bergfrieds?); Belege von 1491 und 1501 könnte man mit den erhaltenen Rondellen in Verbindung bringen.

Im Dreißigjährigen Krieg – die Burg gehörte den Grafen von Stolberg und war an die von Staffel verlehnt – wechselte Falkenstein mehrfach den Besitzer und wurde wohl schließlich im Pfälzischen Erbfolgekrieg 1688 aufgegeben.

Falkenstein bzw. Nürings liegt 500 m ü.d.M. auf einer gegen Norden vorstoßenden Bergspitze, höher als alle Burgen der Umgebung; gegen Osten hat man, über Kronberg hinweg, einen großartigen Blick auf den Frankfurter Raum. Der Bauplatz ist eine Felsgruppe, die gegen Norden und Osten teils steil abfällt, während im Westen ein sanfter Hang liegt; südlich, wo der Turm von Nürings stand, war die Angriffsseite. Die Anlage wird von einer länglichen Ringmauer gebildet, deren Südseite mit zwei Türmen verstärkt ist. Der östliche ist eine aus der ursprünglichen Bauzeit des 14. Jhs. stammende Tourelle, westlich wurde wohl ein Pendant im

Der Bergfried von Falkenstein, darunter links eines der jüngeren Rondelle. Im Vordergrund rechts sieht man die Reste des Doppelturmtores des Torzwingers, das erst in jüngerer Zeit freigelegt und restauriert wurde.

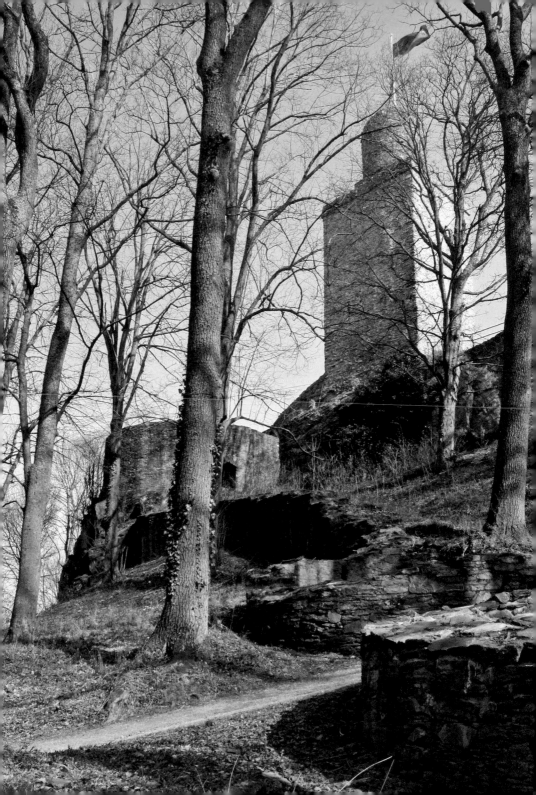

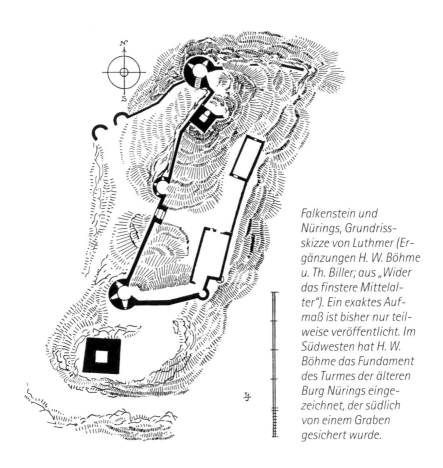

Falkenstein und Nürings, Grundrissskizze von Luthmer (Ergänzungen H. W. Böhme u. Th. Biller; aus „Wider das finstere Mittelalter"). Ein exaktes Aufmaß ist bisher nur teilweise veröffentlicht. Im Südwesten hat H. W. Böhme das Fundament des Turmes der älteren Burg Nürings eingezeichnet, der südlich von einem Graben gesichert wurde.

15. Jh. durch ein Rondell ersetzt. In der langen Westfront der Ringmauer folgt das gänzlich erneuerte Tor, von einem runden Schalenturm mit Schlüsselscharten gesichert, der wohl zur Bauphase der Rondelle gehört. Vor dem Tor und vor dem größten Teil der Westfront der Burg befindet sich ein Zwinger, sicherlich des 15. Jhs.; sein Tor wurde durch zwei Rundtürme gesichert, die beide in den letzten Jahren ergraben wurden.

Hinter diesem Zwinger liegt, nördlich vom Burgtor im Zuge der Ringmauer, ein Felsbuckel als höchster Punkt des Burggeländes. Auf ihm steht – nicht an der Angriffsseite, jedoch weithin sichtbar – der Bergfried. Der quadratische Unterteil des Turmes ist nur 12 m hoch und besitzt einen spitzbogigen Hocheinstieg; die Plattform überragt, in der verbreiterten Form des „Butterfassturmes", noch ein schlanker runder Aufsatz. An die Nordseite des Bergfrieds stieß, wie ein geringer Mauerrest bezeugt, ein Gebäude, unterhalb steht, vor die Nordwestecke der Burg vorspringend,

ein zweites großes Rondell. An die geschützte Nord- und Ostseite der Ringmauer lehnten sich Gebäude; im Nordosten ist ein großer Keller erhalten. Ein heute verschwundener Bau im Südosten besaß eine Ecktourelle, die der stärkeren der Schildmauer benachbart ist.

Bauphasen sind im stark restaurierten Baubestand von Falkenstein nicht mehr zu unterscheiden; den Einstieg des Bergfrieds mag man als Indiz verstehen, dass hier nichts vor das 14. Jh. zurückreicht. Die Bauform lässt die drei Rondelle der Westfront und den Zwinger als Zutaten wohl der Zeit um 1500 erkennen.

Nürings

Das Turmfundament von Nürings liegt 10 m vor dem Südwestrondell der Ruine Falkenstein. Nürings und das später an gleicher Stelle errichtete (Neu-) Falkenstein sind im Grunde dieselbe Burg, werden hier aber aus historischen Gründen getrennt behandelt.

1108 nannte sich der Graf der Wetterau, Bertolf, zum ersten Mal „comes de Nueringes" (Graf von Nürings), und auch die entsprechende letzte Nennung eines Grafen fällt noch ins 12. Jh.: 1195 zeugte Graf Gerhard in Trani in Apulien für Heinrich VI. Dass „Nürings" eine Burg war – und nicht einfach der Name der Grafschaft oder eines unbefestigten Ortes mit dem Grafensitz – wird allerdings erst wesentlich später (und nur ein einziges Mal!) in einer Urkunde festgehalten, nämlich 1266. Und erst noch jüngere Quellen verdeutlichen die Lage dieser Burg, denn im Spätmittelalter tragen auch der Burgberg, die Siedlung an seinem Fuß und die gesamte Grafschaft den Namen Nürings. Dabei wurde das Dorf am Bergfuß, das nach der jüngeren Burg Falkenstein heißt, bis ins 18. Jh. hinein immer noch manchmal „Nörings" oder „Noringes" genannt. Der Name ist als „neuer Ring" interpretiert worden, was freilich nicht auf eine Turmburg deutet, sondern eben auf einen „Ring-"Wall oder eine „Ring-"Mauer. Man muss sich dabei klar machen, dass die frühe Burg sicherlich auch den Platz des heutigen Falkenstein eingenommen haben dürfte, wie schon Anette Löffler mit Recht festhielt; vergleichbare frühe Burgen wie etwa Arnsburg in der Wetterau oder Dreieichenhain waren ebenfalls ausgedehnte Ringmaueranlagen, bei denen ummauerte Türme nur einen festen Kern in Randlage bildeten. Auch das Fehlen eines Grabens zwischen dem Turmfundament und der späteren Burg Falkenstein deutet in diese Richtung. Direkt vor der Südmauer von Falkenstein findet man auf einem Felsbuckel ein verschoben quadratisches Turmfundament von etwa 12,5 x 12,5 m

Von der 1108 zuerst erwähnten Grafenburg Nürings, dem Vorgänger von Falkenstein, ist nur das ergrabene Fundament eines quadratischen Turmes erhalten, hier von der Südmauer von Falkenstein gesehen.

Außenmaß und rund 4 m Mauerdicke aus großteiligem Bruchstein des anstehendem Schiefers. Östlich und westlich ist der Felsbuckel durch den Felshang, südlich durch einen kräftigen Graben isoliert; zwischen dem Turm und der Mauer von Falkenstein liegt dagegen nur eine schwache Senke. Das Fundament wurde 1920 freigelegt und später mehrfach archäologisch sondiert, wobei die tieferen Schichten allerdings unberührt blieben. 1960 konnte eine Brandschicht festgestellt werden, 1997 wurde das Fundmaterial veröffentlicht. Es gehörte ausnahmslos in die erste Hälfte des 14. Jhs. und ist daher entweder der letzten Nutzungsphase des Turmes zuzuweisen, bevor er beim Neubau von Falkenstein abgetragen wurde, oder es stammt sogar aus Falkenstein und wurde als Schutt abgeladen, etwa nach der Belagerung 1364/66.

In Veröffentlichungen der letzten Jahre hat es sich eingebürgert, den Turmrest in die Zeit vor 1108 – die Ersterwähnung der Grafen von Nürings – bzw. ins 11. Jh. zu datieren, ihn also als salierzeitlich einzuordnen. Dass es sich um einen Teil der Burg Nürings handelt, der im Zusammen-

hang des Baues von Falkenstein abgebrochen wurde, liegt auf der Hand, jedoch ist die Datierungsfrage bisher nicht abschließend geklärt. Vor allem die enorme Mauerdicke lässt wohl doch eher an einen Bergfried denken, der auch im späten 12. oder 13. Jh. entstanden sein kann. Die Reste der übrigen Burg Nürings lägen in diesem Falle – wie auch schon von früheren Forschern vermutet wurde – im Boden verborgen, unter und um Falkenstein.

Kronberg

Die Burg liegt über der Altstadt von Kronberg. Man sollte im Bereich des „Berliner Platzes" parken und zu Fuß den Wegweisern folgen. Die Burg wird seit 1994 von einer Stiftung verwaltet, die sich unter starkem Engagement der Kronberger um die Erhaltung und Einrichtung als Museum bemüht. Bisher nur Öffnung/Führungen an Wochenenden und Feiertagen, 11.30–17.00 Uhr.

Die Entstehung der Burg

Die Familie, die Kronberg grundete, saß zuvor – durch ihre Benennung belegt seit 1189/90 – auf der kleinen Burg im 6 km entfernten Eschborn, im Taunusvorland. Die Wasserburg am Westerbach, 1622 wohl endgültig zerstört, ist verschwunden, aber sie wurde 1895/96 ausgegraben und erwies sich dabei als klassischer Fall jener „Turmburgen" des 11./12. Jhs., die man seit damals an allzu vielen Stellen in Taunus und Rheingau vermutet hat. Ein quadratischer Turm von 10,50 m Seitenlänge war in nur 2,50–4,50 m Abstand von einer rundlichen Mauer und einem Graben umgeben; ein Teil des Raumes zwischen Turm und Mauer war überbaut, ein zu vermutender Wirtschaftshof wurde nicht gefunden.

Die Entstehung der zeitgemäßeren Höhenburg Kronberg auf einer der vordersten Taunushöhen wird darin greifbar, dass 1230 Otto von Kronberg als Zeuge erscheint, und dass sich die Familie in den folgenden fünf Jahrzehnten gelegentlich noch „von Eschborn und Kronenberg" nannte. Die Familie gehörte zur Reichsministerialität um die Pfalz Frankfurt, und auch der Name der Neugründung deutet an – analog zum nahen Königstein –, dass man hier zumindest offiziell auch für das Reich handelte.

Die Kronberger im 13. bis 15. Jahrhundert

Die Familie spaltete sich schon Mitte des 13. Jhs. in zwei nach ihren Wappen benannte Linien, „Kronenstamm" und „Flügelstamm"; Mitte des

14. Jhs. spaltete sich vom Flügelstamm zusätzlich der „Ohrenstamm" ab, der aber schon 1461 ausstarb. Die Familie war von Anfang an einflussreich und begütert, was sich neben größeren Geldgeschäften und der Übernahme wichtiger Ämter auch im Ausbau ihrer Stammburg spiegelte. Hartmut V. (um 1282-1334) kaufte das erzbischöflich mainzische Erbschenkenamt, Eberwin war 1299-1308 Bischof von Worms. Die Aufteilung in Linien machte ab 1297 mehrfach Burgfrieden erforderlich, in denen die Anzahl der männlichen Familienmitglieder beeindruckt, in die aber ungewöhnlicherweise nie Fremde aufgenommen wurden. Ulrich I. übernahm 1339 das Amt eines mainzischen Burgmannes in Kronberg und wurde in der Folge einer der wichtigsten mainzischen Interessenvertreter, Vizedom im Rheingau, ab 1355 mainzischer Erbtruchsess und Landvogt in weiten Teilen des mainzischen Territoriums. 1367 erreichte er die Reichsunmittelbarkeit seiner Familie, und im gleichen Jahr erhielt auch die Siedlung bei der Burg Marktrecht, anknüpfend an eine Verleihung von 1330; die Pfarrkirche ist schon seit dem mittleren 13. Jh. belegt. Auch die Burg wurde im 14. Jh. mainzisches Lehen.

Im 14. und frühen 15. Jh. verfolgten die Kronberger ihre Interessen weiterhin in häufig wechselnden Bündnissen, aber auch Fehden. Partner waren u.a. die Falkensteiner, die Reifenberger und die Pfalzgrafen, Gegner die verschiedenen Städtebünde der Epoche; das Verhältnis zur mächtigen Reichsstadt Frankfurt wechselte häufig, von der Übernahme hoher städtischer Ämter durch Kronberger bis zu einer missglückten Belagerung der Burg Kronberg mit anschließender blutiger Niederlage der Frankfurter 1389. Hartmut von Kronberg war 1399 als Ganerbe Anlass der Belagerung von Burg Tannenberg an der Bergstraße, berühmt durch den frühen Einsatz eines Pulvergeschützes durch die Stadt Frankfurt. Die laufende Erweiterung des Besitzes der Kronberger fand 1446 einen gewissen Höhepunkt im Erwerb der Herrschaft Rödelheim, wo sie die leider später verschwundene Burg erneuerten.

Die Kronberger im 16./17. Jahrhundert

Hartmut XII., Oberhaupt des Kronenstamms, war Mündel und später Verbündeter des Franz von Sickingen und trat auch in Streitschriften für Luthers Reform ein. Seine Treue zu Sickingen – er war auch Kommandant der Ebernburg – bezahlte er 1522 mit der Belagerung und Einnahme von

Kronberg, die Mittelburg und dahinter der Bergfried auf der Oberburg von Südwesten. Das Fachwerktürmchen rechts entstand in dieser Form erst um 1900. Unter der Mittelburg ragt der einzige erhaltene Torturm der Stadt Kronberg aus den Dächern.

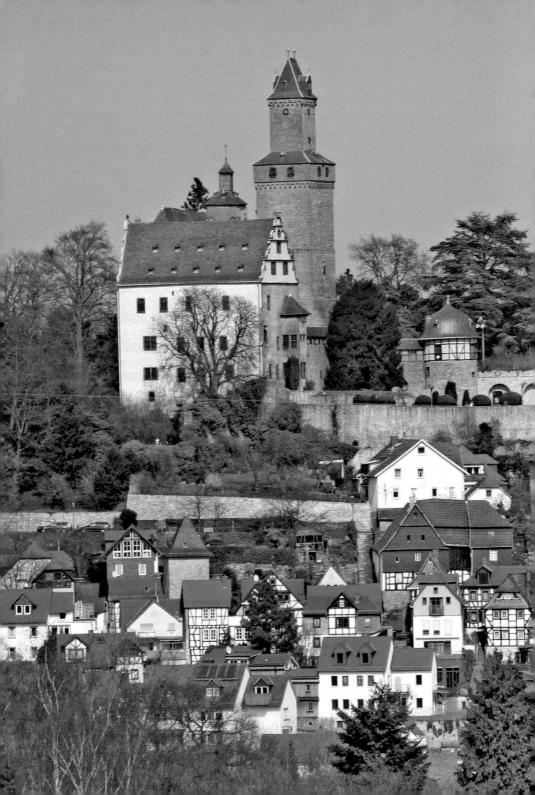

Burg Kronberg und fünfzehnjähriger Reichsacht. Dass die Familie die Stammburg behalten durfte, lediglich mit Öffnungsrecht für Hessen, hatte mit den Verdiensten katholischer Familienmitglieder zu tun; so war etwa Walter vom Flügelstamm Komtur der Deutschordenskommende Frankfurt und wurde 1526 sogar Hochmeister des Ordens, allerdings bereits „ohne Land", denn Preußen war ein Jahr zuvor Herzogtum geworden.

Nach der Reformation blieben die Kronberger in katholische und protestantische Linien gespalten. Ein Mitglied des Kronenstamms, Johann Schweikard, wurde 1604 Erzbischof von Mainz; er war u.a. Erbauer des bedeutenden Renaissanceschlosses in Aschaffenburg und der Mainzer Zitadelle. Kronberg rekatholisierte er, was freilich nur bis zum Westfälischen Frieden 1649 Bestand hatte. Der kaiserliche Obrist Adam Philipp, ein Neffe Schweikards, kämpfte in Breitenfeld gegen die Sachsen und in Nürnberg gegen die Schweden; er wurde 1618 zum erblichen Reichsfreiherren erhoben, 1630 zum Reichsgrafen.

Der Dreißigjährige Krieg kostete die Familie acht Männer, und davon erholte sie sich nicht mehr. Der Flügelstamm erlosch 1617, die katholische sog. Hartmutsche Linie des Kronenstammes folgte 1692, die evangelische Waltersche Linie schließlich 1704. Damit war die jahrhundertelang so aktive Familie ausgestorben; die Herrschaft Kronberg wurde nun mainzisch, 1802 nassauisch, schließlich 1866 preußisch.

Die Erhaltung der Burg vom 18. Jh. bis heute

Der Zustand der Burg war schon im 16. Jh. – nach der Verbannung Hartmuts XII. – problematisch gewesen, und es ist daher erstaunlich, dass wesentliche Teile bis heute unter Dach blieben. Die Mittelburg nahm bis 1710 noch den Amtmann und seine Wohnung auf, dann die Schule samt Lehrerwohnung, eine Verhörstube und mancherlei vermietete Räume; deswegen wurden die Dächer vom jeweiligen Fiskus immer wieder repariert. Auf der Oberburg diente der Bergfried bis 1840 dem Feuerwächter, ihr Torturm war noch lange vermietet.

Im 19. Jh. gab es für die Burg Verkaufsversuche auf Abriss, dann auch Kaufangebote von Privaten, die einen romantischen Wohnsitz suchten; sie scheiterten alle. Die Rettung der Gesamtanlage – die Mittelburg war inzwischen fast eine überdachte Ruine, ohne Dielenböden und Zwischenwände – war letztendlich dem aufkommenden Denkmalbewusstsein zu verdanken. Vor 1880 wurde die Kapelle restauriert, 1892 die Burg an Kaiser Wilhelm II. verkauft, der sie seiner Mutter, der Witwe Friedrichs III., abtrat. Sie, die im nahen „Schloss" Friedrichshof residierte, hatte den Verkauf angeregt und ließ die Burg bis zu ihrem Tod 1901 restaurieren. Dann fiel die Burg an ihre Tochter, die Landgräfin von Hessen, und das Haus

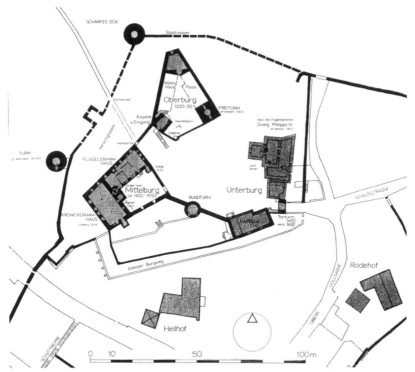

Kronberg, Grundriss der Burg mit den Ansätzen der Stadtmauer und zwei Höfen der Herren von Kronberg (Kronberg im Taunus, 1980)

Hessen verkaufte sie schließlich 1992 der Stadt Kronberg; diese brachte sie 1994 in eine Stiftung ein, die seitdem um die Erhaltung und Nutzung bemüht ist.

Die Gesamtanlage

Die Anlage von Burg Kronberg wirkt auf den Besucher zunächst unübersichtlich, weil sie nicht der gewohnten Form von Burgen entspricht. Auf der relativ flachen, etwa dreieckigen Kuppe, die das Taunusvorland nur milde überragt, stehen nämlich gleich zwei „Kernburgen", die durch Reste von Ringmauern und Zwingern nur locker zusammengefasst werden. Noch verblüffender wird diese Mehrteiligkeit, wenn man erfährt, dass es in dem weiten Mauerring früher noch eine dritte Kernburg gab, und dass der obere Teil der anschließenden, wohl nach 1330 ummauerten Altstadt praktisch ausschließlich aus drei weiteren Höfen der Herren von Kronberg bestand, die ebenfalls schon eine Mauer umschloss.

Die historischen Daten lassen den Grund dieser Komplexität unmittelbar erkennen: die praktisch seit der Burggründung belegbare hohe Kopfzahl der Familie bzw. ihre frühe Aufteilung in mehrere Linien. Sie führte schon im 13./14. Jh. zu einem erheblichen Bedarf an Wohnraum, und dieser wurde – wie es bei vielen Burgen zu beobachten ist – nicht durch Erweiterung der ersten Burg, sondern durch die Errichtung weiterer Burgen oder Adelshöfe gedeckt. Kronberg ist im Grunde eher eine „Burgengruppe", die lediglich durch die späten Außenwerke zusammengehalten wird. Dabei kommt die zeitliche Abfolge der Bauten bei genauer Betrachtung in ihrer Höhenlage zum Ausdruck: Auf der höchsten Felsgruppe steht die romanische Oberburg, alle anderen Bauten liegen auf der flachen Kuppe um sie herum.

Die Oberburg

Das „Alte Schloss" oder die „Oberburg", die ursprüngliche Kernburg, besetzt eine gegen Norden vorspringende Felsgruppe auf dem Gipfel des Burgberges. Im heutigen Zustand scheint sie nur aus einer dreieckigen Ringmauer mit Türmen an allen Ecken zu bestehen, jedoch gab es ein wohl nachromanisches Wohngebäude zumindest an der Ostmauer.

Man betritt die Oberburg durch den kleinen Kapellenturm; er besitzt nur ein Obergeschoss, aber seine Proportion rechtfertigt das Wort „Turm". Nur das äußere der beiden Rundbogentore besitzt ein Werksteingewände aus Sand- und Kalkstein. Dies gilt auch für das Rundbogenportal zur Kapelle im Obergeschoss, deren erkerartige Apsis gegen den Hof rundlich, innen aber rechteckig ist. Im Gegensatz zu anderen romanischen Apsiserkern von Burgkapellen – berühmt sind etwa jene des Trifels, von Wildenberg im Odenwald, Landsberg im Elsaß oder der Lobdeburg bei Jena – war dieser Erker schlicht gestaltet, ohne jede Schmuckform in Werkstein.

Der quadratische Bergfried – seit dem 17. Jh. auch „Freiturm" genannt – ist bis zu einem Absatz in 13 m Höhe romanisch. Das Einstiegsgeschoss zeigt gegenüber dem Hocheinstieg eine zweite Rundbogenpforte, die eine Holzgalerie an der Süd- und Ostseite des Turmes erschloss, also wohl einen Abort. Das Innere des romanischen Turmteiles ist rund ausgemauert worden, fraglos als der Turm in den Jahren 1500 – etwa 1511 aufgestockt und mit einem zurückgesetzten Aufbau versehen wurde; er erhielt damit die weithin wirksame, symbolhafte Gestalt eines „Butterfassturmes", wie er seit dem mittleren 14. Jh. im Rheinland und darüber hinaus in Mode gekommen war.

Der im 15. Jh. mit Maulscharten versehene und eingewölbte „Fünfeckturm" schließlich, auf der Nordspitze der Oberburg, war anfangs wohl ein kleiner Wohnbau, der vielleicht schon turmartige Höhe besaß.

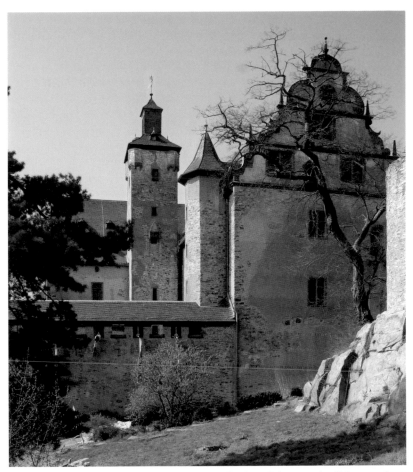

Die Kronberger „Mittelburg" von Nordosten. Rechts sieht man den Felsen, auf dem die Oberburg steht. Die Mittelburg entstand im mittleren bis späten 15. Jh., wurde aber in der Renaissance modernisiert, wie der Giebel und die Fensterformen zeigen. Der Turm am Anstoß beider Flügel deutete mit seinen nur teilweise erhaltenen Ziererkern einen Bergfried an, trotz seiner Schlankheit und der Einbeziehung in die Wohnbauten.

Die Bauten der Kronberger Oberburg werden von der gesamten Forschung seit der Zeit um 1900 in die Jahre vor/um 1230 datiert, als sich Otto von Kronberg zuerst nach der Burg nannte. Dagegen schlug jüngst G. Strickhausen – nach allzu begrenzten Merkmalen des Mauerwerks (*opus spicatum* = Fischgrätmauerwerk) und weniger Werkstücke (Gewände am Kapellenturm) – eine Entstehung mindestens des „Fünfeckturmes" und

des Kapellenturmes schon im dritten Viertel des 12. Jhs. vor. Seine Beobachtungen bestätigen aber lediglich die romanische Entstehungszeit der Bauten, und auch die Fugen zwischen Bergfried, Kapellenturm und den Ringmauern weisen nur auf eine abschnittsweise Entstehung der Gesamtanlage, wie sie in der Romanik weithin üblich war. Die Datierung der Kronberger Oberburg um 1220–30 bleibt damit weiterhin plausibel.

Die Mittelburg

Obwohl es keine Belege dafür gibt, darf man vermuten, dass südlich an die romanische Kernburg, die „Oberburg", ursprünglich eine Vorburg anschloss. In diesem Bereich waren schon um 1330 zwei nur noch quellenmäßig bekannte „Häuser" entstanden, die von den drei Stämmen genutzt wurden. Offenbar war ihnen die „Oberburg" zu klein geworden; 1367 gab es dementsprechend eine Vereinbarung, deren Hof nicht weiter zu verbauen. Das „große Haus" des „Kronenstamms" stand nahe dem Burgtor; wir kommen darauf zurück. Das Haus des „Flügelstamms", das der „Ohrenstamm" mitnutzte, war der direkte Vorgänger der heutigen „Mittelburg", die westlich der „Oberburg" etwas tiefer steht.

Die „Mittelburg" ist eine in sich geschlossene Anlage mit einem Westflügel, dem „Kronenstammhaus" oder „Alten Schloss", und einem Nordflügel, dem „Flügelstammhaus" oder „Neuen Schloss"; eine genaue Bauuntersuchung bleibt zu wünschen. Der Westflügel entstand wohl 1444, zumindest trug der schlanke quadratische „Fahnenturm" an seiner Hofseite früher eine entsprechende Inschrift. Der Turm – dessen angeblich höheres Alter unbelegt ist – überragt die Dächer der Burg, durchaus an einen Bergfried erinnernd, und trug früher vier polygonale Ziererker; er wird mit der Schule des bedeutenden Frankfurter Baumeisters Madern Gerthener (1360–1430) in Verbindung gebracht. Der Nordflügel war urkundlich 1474 in Planung oder im Bau, der Treppenturm am Ostende ist „1505" datiert. Das Äußere der beiden dreigeschossigen Flügel spiegelt heute ihre spätgotische Entstehungszeit nur noch wenig, sondern ist vielmehr von einem Umbau der Renaissance geprägt; zumindest die Ziergiebel scheinen dabei nicht vor 1626 entstanden zu sein. Das Innere ist durch die museale Einrichtung geprägt, die 1892–1901 durch die Witwe Friedrichs III. initiiert wurde. Dabei hat man das Bauwerk als solches respektiert und Reste insbesondere von Wandmalerei restauriert; auch die Küche im Nordflügel ist großenteils alt. Viele Zwischenwände entstanden aber neu, auch Kamine, Fenster und Erker, und die Einrichtung wurde unter Gesichtspunkten des Stils neu zusammengetragen; das Ergebnis spiegelt daher nur noch in einzelnen Exponaten das Leben der letzten Kronberger, ist insgesamt eher ein Denkmal adelig geprägten Geschichtsverständnisses um 1900.

Kapelle, „Unterburg" und Zwinger

Den Burgbereich von Kronberg betritt man bis heute südöstlich von der Stadt aus durch einen modern überformten Torbau. Bis Ende des 19. Jhs. gab es noch Reste eines ihm vorgelagerten Tores mit wohl zwei Rundtürmchen, im Zuge der langen Zwingermauer, die die Ostseite der Gesamtanlage schützte. Direkt hinter dem Tor steht links die Burgkapelle, ein schlichter Bau mit einseitig eingezogenem Rechteckchor, der allerdings seit 1943 Halbruine ist. Die Kapelle entstand wohl in den Jahren vor 1342, als ihr Altar geweiht wurde; ein zerstörtes Fresko im Chor war 1355 datiert. Sie war Grablege vieler Herren von Kronberg, sechs Grabmäler von beachtlicher Qualität sind erhalten; unter jenen des 16. Jhs. ist das des „Reformators" Hartmut von Kronberg († 1539). Im Chor ist die Kapitellspolie einer Säule aus der „Oberburg" eingemauert, der einzige Rest romanischer Ornamentik in der Burg.

Von der Kapelle führt eine Verbindungsmauer zur „Mittelburg", mit einem Fachwerk-Rundtürmchen in der Mitte. Mauer und Turm, die die ehemalige Vorburg bzw. den Burgbereich gegen Südwesten abschlossen, entstanden in dieser Form erst um 1900, aber anstelle mittelalterlicher Reste.

Nördlich des Burgtores sind Kellergewölbe einer Baugruppe erhalten, die vor ihrer Zerstörung ähnlich eindrucksvoll gewesen sein muss wie „Ober-" und „Mittelburg" und die als „Unterburg" bezeichnet wurde. Ihr Kern war das „Hohe Steinerne Haus uff der Burgk zu Cronbergh", das um 1330 vom „Kronenstamm" erbaut und vor 1692 abgerissen wurde; man muss es sich als rechteckigen Wohnturm vorstellen. Unter den Bauten bei diesem „Hohen Haus" befand sich nach Quellen des 17. Jhs. auch ein Zeughaus. Die genaue Gestalt all dieser Bauten wäre nur durch Grabungen und Bauforschung zu klären.

Im Westen von „Ober-" und „Mittelburg" sind weitere Reste der die Gesamtanlage umgebenden Zwingermauer mit Ruinen zweier Rondelle erhalten. Sie enden westlich an der Stelle, wo die Stadtmauer und ihr Zwinger anschlossen, wie andererseits auch an die Nordostecke des Zwingers, östlich der Oberburg. Ob auch in den terrassierten Gärten gegen Süden, zwischen „Mittelburg" und Kapelle, Zwingerreste stecken, muss vorerst offenbleiben.

Bommersheim

Die konservierten Mauerreste der Burg liegen im Ortsteil Bommersheim von Oberursel zwischen der Dorfkirche und der Straße „Im Himmrich". Die Grabungsfunde sind ausgestellt im Vortaunusmuseum Oberursel, Marktplatz 1.

Die Familie von Bommersheim gehörte zur Ministerialität der Grafen von Nürings und ist seit 1226 häufig belegbar. Im Laufe des 14. Jhs. verkaufte sie, wohl wegen wirtschaftlicher Probleme, Teile ihrer Herrschaft, bis zuletzt nicht weniger als 21 Ganerben auf der Burg saßen. Ende des 14. Jhs. überfielen die Bommersheimer reisende Kaufleute, beraubten sie und setzten sie fest, um Lösegeld zu erpressen; dabei kam es mehrfach zu Todesfällen. Da solches „Raubrittertum" den Städten schadete, wurde 1381 der Rheinische Städtebund des 13. Jhs. erneuert, wobei Frankfurt die Führung übernahm. Eines der ersten Ziele des Bundes war Bommersheim, das schon 1376 oder früher von den Frankfurtern gebrandschatzt worden war. Der Fehdebrief wurde am 29. Januar 1382 überbracht, kurz danach eroberten mindestens 2000 Söldner die Burg und zerstörten sie für immer; Schadensersatzforderungen der Bommersheimer, die bis ins 15. Jahrhundert weiter blühten, blieben erfolglos.

Die kleine Niederungsburg in der Homburger Bucht – ihre Lage am Gebirgsfuß, aber schon im Siedlungsland ist mit Eschborn, Hochheim, dem benachbarten Bonames und mehreren Burgen im Rheingau zu vergleichen – lag in dem seit dem 8. Jh. erwähnten Dorf Bommersheim, am Kalbach. Ihre genaue Stelle war nach 1382 in Vergessenheit geraten, erst 1941 stieß man zufällig auf Reste, die dann 1988–93 archäologisch untersucht wurden.

Als erste Gestalt der Burg ließen die Grabungen eine kleine Motte mit zwei Ringgräben erkennen; Palisadenreste auf dem Wall zwischen den Gräben konnten dendrochronologisch auf 1118–38 datiert werden. Zur Motte gehörte eine Vorburg, ebenfalls mit Wallgraben. In einer Ausbauphase entstand direkt vor der Palisade, die den inneren Graben der Motte umgab, eine Ringmauer aus Basaltbrocken; der innere Graben selbst wurde zugeschüttet, um die Nutzfläche zu vergrößern (Durchmesser innen etwa 30 m). Leider wurden die oberen Schichten im Burginneren später abgetragen, so dass die Innenbauten unbekannt bleiben; man darf sie entlang der Mauer annehmen. Hinweise auf einen Turm fehlen, abgesehen von einer tourellenartigen Ausbuchtung der Ringmauer. Die Datierung des Ausbaues in die erste Hälfte des 13. Jhs. ergibt sich aus Funden im ehemals wassergefüllten Graben – dem erweiterten Außengraben der früheren Motte. Eine Brandschicht in der Vorburg mit datierbaren Funden deutet den Anlass der Erneuerung an; auch der palisadenbesetzte Wall der Vorburg wurde später durch eine Mauer ersetzt.

Funde im Graben der Kernburg, die bei der Zerstörung 1382 hineingeworfen wurden, vermitteln eine gute Anschauung vom Leben auf der Burg. Einen Großteil des Fundgutes bildete, wie bei den meisten Grabungen, die Keramik, wobei die systematische Zerstörung des Hausrates innerhalb nur weniger Stunden hier einen Sonderfall schuf. Die Gefäße sind offenbar ganz oder frisch zerschlagen aus zwei Fenstern geworfen worden, weswe-

gen ihre Scherben sich oft wieder zusammensetzen ließen. Sie gehörten, wie auch manche eiserne Gegenstände, meist zur Küchenausstattung, als Kochtöpfe, Bräter, Schüsseln, Krüge, Becher, Trichter und kleine Ton-„Fässchen". Auf die Ernährung der Burgbewohner ließen auch Reste vieler Obstarten schließen, darunter solcher, die in Mitteleuropa nicht heimisch sind, sowie Knochen von Haustieren und Geflügel; Wildtiere waren dagegen selten nachzuweisen. Die Vielfalt der Knochen deutet darauf, dass man im Hause schlachtete.

Kleidung und Hausrat waren u.a. durch Reste von Stoff, Schuhen und Gürteln vertreten, auch Kämme, eine Flachshechel, ein Leuchter, ein Schloss und ein Schlüssel und Spielzeug wurden gefunden; ungewöhnlicher sind frühe „Schlittschuhe" aus Knochen. Den gehobenen Lebensstil des Adels belegten Tischbesteck und ein Aquamanile (Wassergefäß), auch viele Scherben von teils wertvollen Glasbechern und -flaschen. Neben Schmuckperlen fand man zeittypische Pilgerabzeichen (Aachenhörner, Jakobsmuscheln); eine Schalmei und eine Maultrommel deuten auf musikalischen Zeitvertreib. Zwei Trensen zeugen von Pferden, ein „Krönlein" – eine besondere Form der Lanzenspitze – von der Teilnahme an Turnieren. Kriegstaugliche Waffen sind als Pfeil- und Lanzenspitzen sowie Armbrust-

Bommersheim, die ergrabenen Reste der Kernburg und der Graben der vermutlichen Vorburg (links). Innerhalb der Ringmauer der Kernburg ist der innere Graben der vorangehenden Motte eingetragen (R. Friedrich, in: Burgenforschung in Hessen).

Die 1382 zerstörte Wasserburg Bommersheim lag im Zentrum des gleichnamigen Dorfes, nahe der Kirche. Nach den Ausgrabungen 1988–93 hat man den Verlauf der Ringmauer durch eine Aufmauerung wieder sichtbar gemacht.

bolzen vertreten. Basaltkugeln bezeugen Kanonen, wahrscheinlich jene, die die Bommersheimer 1381 von der Stadt Frankfurt erworben hatten – also von eben dem Gegner, der die Burg im Folgejahr zerstörte.

Von den verschwundenen Bauten schließlich – im 18. Jh. wurden Spolien für den Neubau der Kirche verwendet, Ringmauerreste standen bis ins 19. Jh. – zeugten Fenster- und Türgewände, ein Fensterladen, steinerne Rinnen und Dachziegel, auch Reste von Fensterglas und Bodenfliesen. Von zwei Öfen, die auf zwei Stuben und damit auf zwei „Wohnungen" deuten, wurden Kacheln gefunden; die als Frauenkopf gebildete Spitze eines Ofens belegt die anspruchsvolle Gestaltung.

Burgen im nordöstlichen Taunus

Homburg (Bad Homburg)

Das Schloss liegt im Stadtkern von Bad Homburg. Hof und Schlosspark sind frei zugänglich, die Räume in Nord- und Ostflügel täglich mit Führung. Im „Englischen Flügel/Elisabethenflügel" wird nur sonntags 11.00–15.00 Uhr geführt.

Die „Hohenburg" – so die Urform des Namens, dem die Hügellage nicht wirklich entspricht – ist seit 1180 belegt. Erste Besitzer waren die Herren von Hohenberg und Steden, wohl Ministerialen des Reiches oder der Eppsteiner, die ursprünglich in Ober-, Mittel- oder Niederstedten gesessen haben dürften, Dörfern westlich und südlich der Burg (nur Oberstedten existiert noch). Schon bald nach 1200 erscheint die Burg jedenfalls im Besitz der Eppsteiner und blieb es bis 1487. Ihre ursprünglich bescheidene Form mit Holzbauten deutet an, dass sie anfangs wohl wirklich nur Ministerialensitz war. Erst der Steinausbau ab der zweiten Hälfte des 15. Jhs. gab ihr symbolische Bedeutung im Sinne der eppsteinischen Herrschaft; im frühen 14. Jh. entstand auch die kleine Stadt. Nach einigen Jahrzehnten in hanauischem Besitz, unter pfälzischen Lehensherren, ging die Burg

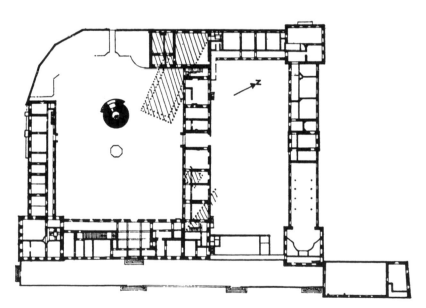

Das Schloss Homburg (Dehio, Handbuch d. deutschen Kunstdenkmäler). Im „Oberen Hof" steht der runde Bergfried, der „Weiße Turm". Unter der Nordecke des „Oberen Hofes" ist der erhaltene Keller eines Baues der älteren Burg eingezeichnet, nahe der Ostecke die ergrabenen Spuren eines Grabens und eines Fachwerkturmes. In der Ostecke des stadtseitigen „Unteren Hofes" liegt die Schlosskirche.

schließlich 1521 an Hessen über. Sie gehörte dann verschiedenen Linien der Landgrafen und wurde schließlich 1622 der neuen Linie Hessen-Homburg überlassen.

Das zweite Oberhaupt dieser Linie, Friedrich II. – der Sieger von Fehrbellin 1675, Kleists idealisierter „Prinz von Homburg" –, der 1677 die Regierung übernahm, baute Homburg 1680–96 zum barocken Residenzschloss aus, das im Wesentlichen erhalten ist; Entwerfer war der wenig bekannte Hofarchitekt Paul Andrich. Zu diesem Aufwand war Friedrich weniger durch die allzu kleine Landgrafschaft befähigt, sondern eher durch seine drei Ehen mit Frauen aus reichen Familien und eine geschickte Wirtschaftspolitik. Dennoch blieb das große Schloss unvollendet, wie die fehlende Südwestecke bis heute zeigt. Die Gärten jedoch wurden ab 1770 erheblich erweitert und im Sinne eines „Landschaftsgartens" neu gestaltet.

Im 19. Jh. verbesserte sich die Lage des kleinen Landes, das erst auf dem „Wiener Kongress" 1814/15 souverän wurde. Die Gemahlin Friedrichs VI. Joseph, die englische Königstochter Elisabeth, die über gute Einkünfte verfügte, modernisierte Schloss und Gärten; ihr Witwensitz, der restaurierte „Elisabethenflügel", ist zu besichtigen.

Nach dem Aussterben der Homburger Linie und dem Erwerb des Territoriums durch Preußen im Krieg 1866 wurde Homburg, wo sich inzwischen ein Kurbetrieb entwickelt hatte, ab 1871 zum Sommersitz der deutschen Kaiser. Insbesondere Wilhelm II. (reg. 1888–1918) und seine Frau Auguste Viktoria hielten sich oft hier auf und gestalteten das Innere des Schlosses um. Auch in der Umgebung wurden sie aktiv, wenn man an die evangelische Erlöserkirche (1902–08) neben dem Schloss denkt, oder an den Wiederaufbau der Saalburg. Nachdem Wilhelm ins Exil gegangen war, wurde das Schloss museal genutzt und nahm nach dem Zweiten Weltkrieg auch die „Verwaltung der Staatlichen Schlösser und Gärten Hessen" auf.

Von der Burg, wie sie bis Ende des 17. Jhs. bestand und etwa von Dilich dargestellt wurde, wissen wir nur noch wenig. Sie besaß nach einer Beschreibung des 16. Jhs. Kern- und Vorburg, wobei in der Vorburg eine Kirche lag. Grabungen zeigten 1962, dass die Anlage bezogen auf den Barockbau gegen Osten gedreht war. Dies zeigte einerseits ein Graben, der schräg unter dem Nordflügel („Hirschgangflügel") des Oberen Schlosshofes verlief, und hinter dem ein zweiphasiger, in staufische Zeit zurückgehender Fachwerkturm stand, und andererseits auch ein großer Wohnbau, dessen Keller („Baukeller") unter dem Schlosshof erhalten ist. Der

Der Homburger Schlosspark wurde im 19. Jh. als „Englischer Garten" in das Tal unter dem Schloss erweitert. Der „Weiße Turm", vor dem an dieser Seite kein Schlossflügel steht, spiegelt sich im Teich, der das Zentrum dieses Gartenteils bildet.

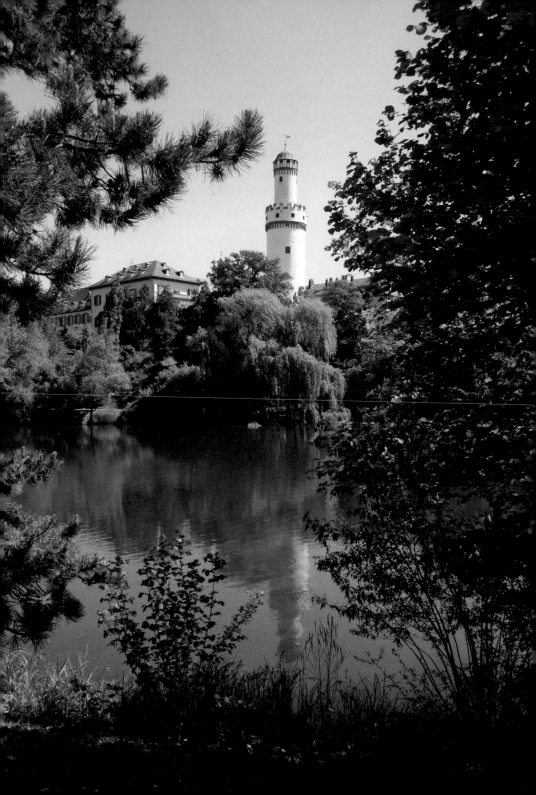

Wohnbau stammte sicher erst aus dem Spätmittelalter, als etwa 1368–73 durch Rechnungen Neubauten belegt sind. Wohl in diese Phase gehört auch der einzige mittelalterliche Bauteil, der noch steht: der Bergfried bzw. seit etwa 1750 sogenannte „Weiße Turm". Sein 27 m hoher, runder Schaft endet in einem über Rundbogenfries vorgekragten Geschoss mit Zierzinnen, der schlankere, 16 m hohe Aufsatz stammt von 1504; Dach und Wetterfahne sind barock.

Das heutige Schloss, die „Friedrichsburg" von 1680–96, ein ursprünglich nur zweigeschossiger, durch Pavillons gegliederter Bau in schlichten Formen, umschließt zwei Höfe: den Oberen Schlosshof, dessen fehlende Westecke den Blick auf den Taunus öffnet, und den nordöstlich vorgelagerten Unteren Hof. Der Hauptzugang zum Schloss bezieht sich auf die Stadt im Norden: Eine Mittelachse durchstößt die reichen Portale der beiden Flügel um den Unteren Hof und endet an einem dritten im niedrigen Südwestflügel des Oberen Hofes („Archivflügel"). Über dem letzteren Portal steht, heute als Kopie, eine Büste des Erbauers, Friedrichs II., von Andreas Schlüter. Auf ein zweites Tor im Südostflügel („Königsflügel") – in dessen Vestibül heute das Original der Schlüterbüste steht – bezieht sich die „Dorotheenstraße" der barocken Stadterweiterung von 1710; ein drittes Tor im Westen des Unteren Hofes führt ins Tal bzw. zu den späteren Gärten.

Die herrschaftlichen Haupträume des Schlosses liegen im „Königsflügel", der sein zweites Obergeschoss erst 1835/36 durch den Darmstädter Architekten Georg Moller erhielt. Damals wurden Vestibül und Treppenhaus eingefügt, wo heute die Führungen beginnen; die Treppenhauswände sind seit 1908 mit Stuckmarmor verkleidet, der auch in anderen Räumen aus der Zeit Wilhelms II. erscheint. Die beiden Appartements für Wilhelm und Auguste Viktoria prägen heute das Hauptgeschoss des „Königsflügels". Das Schlaf-, Bade- und Ankleidezimmer des Kaisers sowie sein Arbeitszimmer und das ehemalige Billard- und Rauchzimmer liegen im Norden, im Süden eine entsprechende Raumgruppe nebst einem Telefonzimmer (!) für die Kaiserin. Dazwischen bilden Empfangszimmer („Gelber Saal") und Speisesaal den offiziellen Teil der kaiserlichen Räume, der hier im Sommersitz relativ bescheiden war. Die barocke Ausstattung ist im Königsflügel – neben vielen, teils sehr wertvollen Möbelstücken – nur noch durch das „Holz- und Spiegelkabinett" vertreten, eine Schenkung der Homburger Schreinerzunft von 1728 mit Nussholztäfelung und intarsiengezierten Türen. Von historischem Interesse ist das künstliche Bein des Schlosserbauers Friedrich II. im ehemaligen Billard- und Rauchzimmer; die Prothese war durch eine Kriegsverletzung in jungen Jahren nötig.

Der an den Königsflügel anschließende „Hirschgangflügel", ursprünglich für Gäste vorgesehen und ebenfalls erst im 19. Jh. aufgestockt, ist durch

Aus dem ältesten Teil des Homburger Schlossparkes, der im 17. Jh. entstand, sieht man auf die Bauten des „Oberen Hofes", in dem der Bergfried steht.

zahlreiche Geweihe im namengebenden Gang geprägt, ein Beleg für die traditionelle Jagdleidenschaft des Adels; das Wild wurde durchweg von Wilhelm II. erlegt, jedoch kaum im Taunus. Die barock eingerichteten Räume des lange für Behörden genutzten Flügels sind freie Neugestaltungen der 1960er Jahre; vom Mobiliar sind im ebenfalls neuen „Landgrafensaal" vor allem der Thron von 1814 – Symbol der errungenen Souveränität – und ein Gemälde interessant, das Schloss und Stadt im Jahre 1725 zeigt.

Separat zugänglich sind drei weitere Bereiche des Schlosses: Bibliotheksflügel, „Englischer Flügel" und Schlosskirche. Der Bibliotheksflügel entstand 1834 durch Umbau der ersten Schlosskapelle; hofseitig ist ihm eine romanische Halle angefügt, die 1908 aus Kreuzgangteilen des Klosters Brauweiler bei Köln gestaltet wurde. Regale und Bücherbestand im Bibliotheksraum sind nach dem Zweiten Weltkrieg rekonstruiert. Hier wirkte zwischen 1798 und 1806 Friedrich Hölderlin, freilich kaum als Bibliothekar, eher als Autor mit einer Art fürstlichem „Stipendium". Neben der

Bibliothek liegt der „Ahnensaal", in dem ein Gemälde den Schlosserbauer Friedrich II. mit seiner zweiten Frau und einigen seiner 15 Kinder zeigt. Der „Englische Flügel" an der Westseite des Unteren Hofes wurde 1829/30 von Elisabeth, einer englischen Königstochter und Gemahlin Landgraf Friedrichs VI., als Witwensitz neu eingerichtet. Hier wurde erstmals im Schloss Georg Moller tätig, der das barocke Äußere nur um einen Balkon für den Blick auf die Gärten ergänzte. Das Innere wurde jedoch ganz neu gestaltet und – nach vielen Verlusten – in den 1960–90er Jahren restauriert. Es vermittelt heute wieder die biedermeierliche, vornehme Schlichtheit der Entstehungszeit, die ihren Höhepunkt im Speisesaal mit seiner „pompejanischen" Wandbemalung findet. Die reiche Ausstattung ist nur noch teilweise original, doch ist sie nach einem alten Inventar gestaltet und enthält auch viele Stücke, die schon Elisabeth besessen hat und an deren Gestaltung die künstlerisch und handwerklich interessierte Landgräfin selbst mitwirkte.

Beim Neubau des Schlosses ab 1680 war die Pfarrkirche der Stadt, die in der Vorburg stand, zerstört worden, während das Schloss zunächst nur eine Privatkapelle für den Landgrafen erhielt. Proteste der Bürger führten dazu, dass dann doch noch, bis 1696, eine neue Pfarrkirche an fast alter Stelle entstand – nun aber so in die Umbauung des Unteren Hofes integriert, dass sie von außen nicht erkennbar ist. Es handelt sich um einen typisch protestantischen Kirchenraum mit umlaufenden Emporen und zentral angeordneter Kanzel; die heutige, eher schlichte Gestaltung stammt von 1758, als die barocke Ornamentik beseitigt wurde. Unter der Kirche befindet sich die Gruft, in der 77 Mitglieder der Familie Hessen-Homburg bestattet sind, darunter der Erbauer des Schlosses, Friedrich II. Die Gärten des Schlosses gehen ins Spätmittelalter zurück, erhielten ihre heutige Form aber erst im 18. und 19. Jh. Ältester erhaltener Teil ist der Garten vor dem Königsflügel, der mit dem Schloss zusammen ab 1680 entstand und dessen barocke Aufteilung im Prinzip erhalten ist. Die Orangerie an der Stadtseite entstand Ende des 18. Jhs., die beiden riesigen Zedern wurden um 1820 gepflanzt. 1770 entstand auf dem südlich anschließenden Hang eine „Boskett"-Zone (*bosquet*, franz.: Gehölz, Wäldchen), und zugleich schuf man eine lange Wegachse, die vom Nordwestpavillon des Unteren Hofes ausging und durch Ackerland bis in die Taunuswälder führte; Friedrich VI. verlängerte sie als „Elisabethenschneise" zu Ehren seiner Frau bis auf die Taunushöhe bzw. an die Grenze des kleinen Territoriums (insgesamt 8 km). Entlang dieser Achse wurde eine Reihe kleiner Gärten geplant, ursprünglich als Schenkungen an die Söhne Friedrichs V.; Elisabeth entwickelte mehrere Bereiche dieser großzügigen Parklandschaft weiter. Der seinerzeit vielbesuchte „Englische Garten" direkt neben dem Schlosspark fiel später der Ausdehnung des Ortes zum

Opfer; vom „Großen Tannenwald" blieb das „Gotische Haus" (ab 1823) als Museum und Stadtarchiv erhalten, das Teehäuschen im „Forstgarten" wurde wiederhergestellt. Der „Kleine Tannenwald" mit einer Kolonnade in einem Teich wird gegenwärtig (2007) restauriert. Die lange Wegachse ist erhalten und begehbar, aber keine Allee mehr.

Das Kastell „Saalburg"

Man erreicht das Kastell Saalburg am einfachsten auf der B 456 von Bad Homburg bzw. Friedrichsdorf aus (6,5 km). Parkplätze, Eintrittsgeld, Gasthaus.

Wer die „Saalburg" in einen Führer zu mittelalterlichen Burgen aufnimmt, der muss mit einer Feststellung beginnen: Die „Saalburg" war entgegen ihrem irreführenden, viel später entstandenen Namen keine Burg! Sie ist vielmehr ein wiederaufgebautes römisches Kastell aus dem 1. bis 3. Jh. n. Chr., war also der militärische Stützpunkt eines hochent-

Das Innere des Kastells Saalburg ist teilweise als Modell eines römischen Grenzkastells wiederaufgebaut worden. Die Mannschaftsbaracken, in denen die Soldaten in Viererstuben lebten, sind dabei etwas kleiner geraten, als sie wirklich waren. Hinten sieht man die Umwallung des Kastells, die in ihrer letzten Ausbauphase außen mit einer Steinmauer verkleidet war und Zinnen besaß, die allerdings breiter waren.

wickelten Staatsgebildes und keineswegs Sitz einer Adelsfamilie – und sie ist ein rundes Jahrtausend älter als die mittelalterlichen Burgen. Sie ist hier dennoch aufgenommen worden, weil sie eine der bekanntesten Sehenswürdigkeiten im Taunus ist, und eben auch eine Befestigungsanlage – die einzige Gemeinsamkeit mit den Burgen.

Nachdem die Kaiser Vespasian (69–79 n. Chr.) und Domitian (81–96 n. Chr.) die Grenze des Imperiums weit über Rhein und Donau vorgeschoben hatten, um den einspringenden Winkel zwischen den Flüssen abzuschneiden, wurde der neue Grenzverlauf bald durch einen Postenweg mit hölzernen Wachttürmen gesichert – den „Limes" (lat. Grenzmarkierung, Grenzrain). Hadrian (117–138) setzte eine Palisade vor den Weg, bald danach wurden die Türme in Stein erneuert; schließlich kamen, hinter der Palisade, Graben und Wall hinzu. Um 260 musste der Limes aufgegeben werden. Er war nie mehr als ein überwachtes Annäherungshindernis gewesen, keine Befestigung im engen Sinne: Palisade und Wall besaßen keine Wehrgänge oder Schießscharten, die Türme standen weit dahinter. Wenn ein ernsthafter Angriff der germanischen Stämme drohte, mussten daher Truppen herbeigerufen werden, die hinter der Grenze stationiert waren. Ihre befestigten Lager waren die „Kastelle" (lat. *castella*), und von ihnen gab es am Limes ungefähr hundert. Die „Saalburg" – dieser Name wurde erst im Mittelalter geprägt, den antiken kennen wir nicht – ist, nachdem sie 1898–1907 teilweise wieder aufgebaut wurde, jenes Kastell, das heute die beste Anschauung einer solchen Anlage vermittelt. In der folgenden Beschreibung geht es um die früheren Funktionen der Bauten und Räume, entsprechend dem Zweck eines Architekturführers; die Ausstellungen des Museums, die das antike Leben im Kastell und im Umland erläutern, sind vor Ort anschaulich erläutert.

Das Kastell liegt nahezu flach auf einem Taunuspass, über den schon früh Wege führten. Der Limes, der dem Gebirgskamm folgte, verlief rund 200 m nördlich des Kastells, das jedoch nicht die erste Befestigung dieser strategisch wichtigen Stelle war. Ihm gingen vielmehr, anfangs vielleicht schon vor Ausbau des Limes, zwei Schanzen östlich des bestehenden Kastells und ein kleineres Kastell an seiner Stelle voraus. Die beiden aufeinander folgenden Schanzen konnten jeweils eine Besatzung von etwa 80 Mann aufnehmen, das größere 160-180 Mann; alle drei Anlagen wurden eingeebnet, als das Kastell in der heutigen Größe entstand.

Heute sieht der Besucher zunächst die Außenmauer des Kastells, die in der typischen Rechteckform mit gerundeten Ecken knapp 200 x 140 m misst; damit war es etwa fünfmal so groß wie sein Vorgänger an gleicher Stelle (und rund zehnmal so groß wie eine durchschnittliche Kernburg im Mittelalter!). Es nahm eine Besatzung im Umfang einer Kohorte (500 Mann) und wohl noch weiterer Abteilungen auf; spätestens seit 139 n. Chr. war

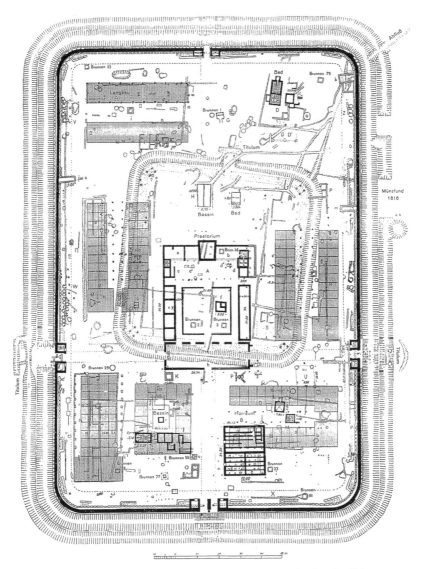

Das Kastell Saalburg, Grundriss mit allen Ausgrabungsbefunden der Zeit um 1900, über die in grau die Rekonstruktion der früheren, nicht wiederhergestellten Bebauung gezeichnet ist (aus: Schallmayer, Hg., Hundert Jahre Saalburg). Hier wird deutlich, dass das Innere vor allem mit Mannschaftsbaracken gefüllt war; die beiden heute in der Südostecke stehenden sind jedoch zu klein restauriert. In der Nordostecke lag eine vermutlich ältere, weniger regelmäßige Bebauung.

die *cohors II Raetorum equitata civium Romanorum* der Kern der Garnison, also eine berittene Einheit, die ursprünglich in Rätien (einer römischen Provinz in den Alpen und ihrem Vorland) aufgestellt worden war und die das römische Bürgerrecht besaß.

Auch das Kohortenkastell hatte anfangs nur eine Umwehrung in Form einer holzverstärkten Trockenmauer, von der Spuren ergraben und teils auch sichtbar gemacht wurden. Die bestehende Mauer, die die Außenseite eines Walls bildet, entstand – nachdem das Holzkastell einige Jahrzehnte existiert hatte – wohl zwischen 155 und 180 n. Chr. Ihre Höhe von etwa 6 m wurde richtig rekonstruiert, jedoch ist der Zinnenabstand zu eng; er geht vermutlich auf eine Anweisung Kaiser Wilhelms II. zurück, der sich wiederum an vielen ebenso falsch restaurierten Zinnen von Burgen orientierte. Eine Schwäche der Restaurierung ist auch das sichtbare Bruchsteinmauerwerk – die Mauer und ebenso alle Bauten im Kastell waren verputzt und weiß gestrichen, wahrscheinlich mit aufgemalten, roten Quaderfugen (an der Südostecke wurde eine Partie so restauriert). Vor der Mauer liegt ein doppelter Spitzgraben, wie er für römische Befestigungen typisch war.

Kastelle besaßen grundsätzlich vier gleich gestaltete Tore, deren Anordnung sich aus der Kreuzung der Lagerstraßen (*cardo* und *decumanus*) ergab. Das südliche Haupttor (*porta praetoria*), zu dem im Falle der Saalburg eine schnurgerade Straße aus der Provinzhauptstadt Nida (heute Heddernheim) führte, zeigt typische Merkmale: doppelte Toröffnung und Einfassung durch zwei niedrige Rechtecktürme. Die Inschrift über dem Tor bezieht sich auf Wilhelm II. als Förderer des Wiederaufbaues, aber es wird dort auch in der Antike eine Bauinschrift gegeben haben; die nachempfundene Kaiserstatue des Antoninus Pius (reg. 138–161 n. Chr.), unter dem vielleicht der Steinausbau des Kastells stattfand, gehört jedoch nicht an eine solche Stelle.

Ebenso wie die regelmäßige Gesamtform spiegelte die Innenaufteilung und Bebauung eines Kastells die strenge und lange erprobte Organisation des römischen Militärs. Das gilt für die heutige „Saalburg" aber nur bedingt, weil nur ein Teil ihrer Bebauung rekonstruiert wurde, während der Großteil des Innenraumes heute leer ist. Der Grund dafür liegt – neben beschränkten Finanzen – hauptsächlich darin, dass man bei den durchaus sorgfältigen Ausgrabungen im 19. Jh. noch kaum in der Lage war, Spuren von Holzbauten zu erkennen, so dass die Lage vor allem der Mannschaftsunterkünfte zunächst nicht erkannt wurde. Deswegen entstanden ab 1897 nur drei Steinbauten an alter Stelle neu – das Kommandanturgebäude, das Wohnhaus des Kommandanten und ein großer Speicher – während die beiden hölzernen Mannschaftsbaracken in der Südostecke an falscher Stelle stehen und auch zu klein sind. In der Antike war der Großteil des Kastells mit acht Baracken bebaut, nur ganz im Norden standen wohl zwei Pferdeställe und die kleinteilige Wohnbebauung eines anderen Truppenteiles.

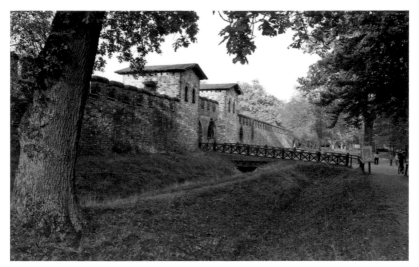

Die „Porta praetoria" der Saalburg, auf die ursprünglich eine Römerstraße zuführte, ist heute noch der Eingang des Limeskastells, das teilweise in seinem Zustand der zweiten Hälfte des 2. Jhs. n. Chr. restauriert wurde. Die Zinnen der Mauer, die früher verputzt war, sind zu klein wiederhergestellt worden, aber die doppelten Spitzgräben entsprechen dem römischen Zustand.

Im Zentrum des Kastells liegt als größter Bau die *principia*, das Kommandanturgebäude, auf dessen Eingang die *via principalis* zuführt. Man betritt zunächst eine große Exerzierhalle, in der sich zugleich die beiden Hauptstraßen des Lagers kreuzen. Dahinter liegt ein Peristyl – ein Hof mit offenen Wandelgängen –, in dessen Seitenräumen ehemals Waffen und Ausrüstung verwahrt wurden; die heutige museale Nutzung knüpft teilweise daran an. Hinter dem Hof folgt heute ein zweiter, kleinerer Hof, der aber eine falsche Rekonstruktion ist. Nach Befunden in anderen Kastellen war dies vielmehr eine Halle, die kultischen Handlungen der Besatzung diente; denn an ihrer Nordseite liegt in der Mittelachse des Kastells die *aedes* (lat. Gemach, Kultraum), die den Schutzgöttern des Reiches und dem Kaiser geweiht war und wo die Fahnen der Truppe aufbewahrt wurden; in einem Kellerraum darunter wurde meist auch die Kasse gesichert. Die anderen Räume an der Nordseite der Halle dienten der Verwaltung des Kastells.

Links von der Straße, die vom Haupttor zur *principia* führt, steht das *praetorium*, das Wohnhaus des Kastellkommandanten, das heute der Museumsverwaltung dient. Es wurde 2003/04 in Form eines vierflügeligen Wohnhauses um ein Peristyl rekonstruiert; dieser typischen Form eines römischen Wohnhauses entsprachen die meisten Kommandantenhäuser in Kastellen, und auch auf der „Saalburg" fand man Hinweise für diese Form,

etwa das Wasserbecken im Hof. Wegen der späten Rekonstruktion ist das *praetorium* der einzige Bau im Kastell, der so verputzt und bemalt ist, wie es in der Antike alle Steinbauten des Kastells waren.

Gegenüber vom *praetorium*, direkt rechts hinter dem Haupttor, steht das rekonstruierte *horreum* (lat.: Lagerhaus, Getreidespeicher), das heute den Kern des Museums beherbergt und vor dem eine Statue von Louis Jacobi steht, der zwischen 1870 und 1910 entscheidenden Anteil an der Ausgrabung des Kastells und der Einrichtung des Museums hatte. Ein solcher Speicher war in jedem Kastell mit seiner umfangreichen Besatzung unverzichtbar; eine außen angebrachte Inschrift stammt vom nahen Kastell „Kapersburg" und erwähnt das dortige *horreum*. Hier wurde das Getreide auf einem unterlüfteten Holzboden fachgerecht gelagert; ihr Brot buken jedoch die Soldaten selbst, zahlreiche Backöfen aus der früheren Holzbauphase des Kastells wurden unter dem späteren Wall gefunden.

Hinter dem *horreum* sind zwei Mannschaftsbaracken als Holzbauten rekonstruiert worden, in denen die Soldaten in Stubengemeinschaften (*contubernia*) lebten. Nördlich davon entstehen zur Zeit (2007) zwei weitere Bauten, die Werkstätten aufnehmen sollen.

Außerhalb des Kastells, überwiegend an der Südseite, findet man weitere restaurierte Fundamente von Gebäuden. Dies sind die Reste des *vicus* (lat.: Dorf), also einer zivilen Siedlung, die vor dem Kastelltor entlang der Straße nach Nida lag und ähnlich bei den meisten Kastellen zu finden ist. Ihre Erbauer und Bewohner waren Handwerker und Händler, die ihre Geschäfte mit den Soldaten, vielleicht auch mit Germanen von jenseits des Limes machten. Die nur auf Zeichnungen erkennbare regelmäßige Anordnung der dicht stehenden Häuser deutet auf eine zentrale Planung, aber auch auf mehrere Bauphasen entsprechend den aufeinanderfolgenden Kastellen. Neben Wohn- und „Geschäftshäusern" und einigen bis heute nicht wirklich gedeuteten größeren Bauten gehörten zu einer solchen Siedlung auch kleine Tempel, Thermen und vielleicht ein Gasthaus; die Reste der beiden letzteren Bauten findet man direkt links vor dem Kastelltor.

Reifenberg

Die Ruine liegt über dem Dorf Oberreifenberg, direkt nördlich am „Großen Feldberg". Mit 620 m über NN ist sie die höchstgelegene Burg im Taunus.

Heinz-Peter Mielke geht mit gutem Grund davon aus, dass der 1226 erwähnte Cuno von Hattstein identisch ist mit Kuno von Reifenberg, der 1235 unter diesem Namen erscheint. Jedenfalls war dies die erste Erwäh-

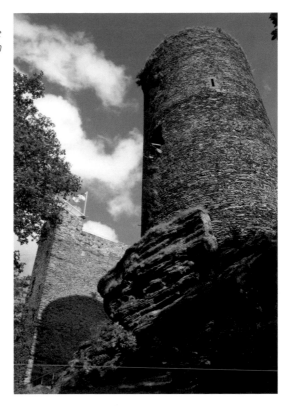

Markanteste Reste von Burg Reifenberg sind die beiden Türme im Bereich der ehemaligen Kernburg: der runde Bergfried des 13. Jhs. auf einem Felsklotz und der jüngere Wohnturm.

nung von Reifenberg, und die vielfach belegte Verwandtschaft der Reifenberger mit den Hattsteinern legt nahe, dass letztere auch Reifenberg gründeten. Die Herren von Reifenberg hatten im Spätmittelalter Beziehungen vor allem nach Limburg und in den Westerwald, wo bis ins 17. Jh. eine zweite Linie des Geschlechts existierte. Im 14. Jh. gehörten sie zu jenen Geschlechtern, die im Rahmen ihrer Expansionspolitik häufige Fehden führten; 1374 kämpften sie erfolgreich gegen Falkenstein, was den Niedergang der Falkensteiner mit einleitete. Mit den Reichsstädten Friedberg und Frankfurt, auch mit Limburg, verbanden sie Bündnisse, aber bis ins mittlere 15. Jh. auch Konflikte, vor allem wegen vielfacher Übergriffe auf reisende Kaufleute. In ihre Burg nahmen sie immer mehr Ganerben aus dem Adel der weiteren Region auf; 1384 sind 33 (!) belegt, die jedoch bis zum späten 16. Jh. von den Reifenbergern wieder aus der Burg gedrängt wurden. Deren Ausbau endete, soweit der in alten Plänen dokumentierte Zustand das erkennen lässt, spätestens Anfang des 16. Jhs.
Ab 1580 kam es zu heftigem Streit zwischen den beiden Linien der Reifenberger, in dem ein Familienmitglied ermordet und Burg und Dorf

mehrfach belagert und niedergebrannt wurden; die Konflikte dauerten bis Mitte des 17. Jhs. Im Dreißigjährigen Krieg wurde die strategisch wichtige, aber wohl schon beschädigte Burg 1631–1647 mehrfach eingenommen; 1673 setzte sich Kurmainz, das seit 1655 Truppen in der Burg unterhielt, handstreichartig und ohne eindeutige Rechtspositionen in ihren Besitz. Nach dem Tode des letzten wetterauischen Reifenbergers Philipp Ludwig 1686 – von ihm ist ein unausgeführter Plan zur Bastionärbefestigung der Burg erhalten –, fiel die Herrschaft nach einem Vergleich mit Mainz an die Grafen von Bassenheim. Die bis 1675 nochmals reparierte Burg wurde 1689 auf mainzischen Befehl zerstört, um einem französischen Angriff zuvorzukommen. Es folgten zwei Jahrhunderte Verfall und Abbruch, so dass bereits Anfang des 19. Jhs. nicht viel mehr von ihr erhalten war als heute.

Reifenberg steht auf einem geräumigen Gipfel mit felsigen Partien, der östlich über einen wenig tieferen Sattel mit dem Massiv zusammenhängt; auf dem Sattel liegt heute der Kern des Dorfes Oberreifenberg. Pläne und Ansichten des späten 16. und des 17. Jhs. zeigen Reifenberg noch als ausgedehnte Anlage aus Kernburg, Vorburg und mehrteiligen Zwingern, ergänzt durch eine ummauerte Siedlung bzw. Burgfreiheit – eine der großen Burgen der Region, vergleichbar mit Eppstein, Königstein oder Kronberg. Von alledem sind nach umfassenden Abbrüchen nur isolierte Baureste erhalten, die man ohne Heranziehung der Pläne nicht mehr in den ehemaligen Zusammenhang einordnen kann, zumal auch die Form des Berges selbst durch Schuttmassen und neue Wege verändert ist; deswegen können auch Aussagen über die Bauentwicklung kaum noch über Annahmen hinausgehen.

Die felsige Kuppe des Berges nehmen zwei Türme ein, die durch ein Felsband bzw. Fundament einer Ringmauer verbunden sind. Der runde, heute unzugängliche Bergfried geht sicher in die Gründungszeit der Burg zurück, in die erste Hälfte des 13. Jhs. Sein Hocheinstieg liegt im Norden, er besitzt Mauertreppen und trug noch zu Merians Zeiten über einem in Resten erhaltenen Rundbogenfries einen schlanken Aufsatz, wie er etwa in Idstein oder Kronberg erhalten ist. Der zweite Turm ist ein sehr ungewöhnlicher Wohnturm, der in sechs Geschossen Räume von jeweils nur etwa 3 x 5 m enthielt. Sie besaßen alle nur ein heute ausgebrochenes Fenster im Süden; im Norden liegen die Wendeltreppe und daneben Kämmerchen verschiedener Form und Höhe. Das Aufmaß des Turmes, wie es Th. Ludwig nach der letzten Restaurierung publizierte, legt nahe, dass der Turm über einer Küche zwei kleine „Wohnungen" enthielt, jeweils aus kaminbeheizter Stube mit Abort und niedrigerer Schlafstube; das zerstörte oberste Geschoss mag einem Wächter gedient haben. Höhe und geringe Breite des Turmes – hofseitig nur 4,50 m – sowie die Öffnungslosigkeit

beider Seitenwände deuten darauf, dass er auf winziger „Parzelle" zwischen anderen Bauten eingezwängt war, wie es in einer Burg mit vielen Ganerben nicht überrascht (vgl. etwa Eltz an der Mosel, mit freilich größeren Wohntürmen).

Die beiden Türme standen zwischen zwei Mauerringen, die heute nur noch als Terrassen erscheinen: einem rechteckigen, höher liegenden südöstlich, und einem tieferen, etwas größeren im Nordwesten. Der Burgweg führte im 16. Jh. in den letzteren, der auch wegen der Tieflage als Vorburg anzusprechen ist; allerdings öffnet sich der Hocheinstieg des Bergfrieds zu dieser Seite, während er normalerweise von der Kernburg aus zugänglich war. Der höhere Bereich südlich der beiden Türme, also offenbar die Kernburg, erhielt seine Rechteckform wohl erst im späten 16. Jh., als ein langer Wohnbau an ihrer Südseite entstand; italienisch beschriftete Entwürfe für ihn sind im Staatsarchiv Würzburg erhalten, Mauerreste wurden vom Marburger „Institut für Bauforschung und Dokumentation" nachgewiesen. An der Nordseite der Kernburg stand neben dem erhalte-

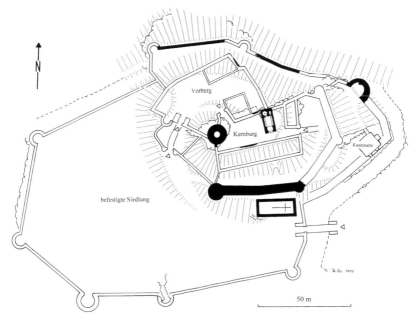

Reifenberg, Lageplan von Burg und befestigter Siedlung bzw. „Burgfreiheit".
Die erhaltenen Bauteile sind schwarz eingezeichnet, die verschwundenen nach
einem Plan des späten 16. Jhs. ergänzt. Die Darstellung des Geländes folgt dem
heutigen Zustand, der zum Teil durch Schutt und neue Wege verändert ist. Das
Gelände innerhalb der befestigten Siedlung, ein leicht gegen Süden und Süd-
westen fallender Hang, ist nicht eingezeichnet.

nen offenbar noch ein zweiter Wohnturm; weitere Bauten von Ganerben, vielleicht auch aus Fachwerk, sind an dieser Seite zu vermuten.

Südlich unterhalb der ehemaligen Kernburg, auf dem Hang, ist eine rund 40 m lange, hohe Mauer erhalten, die an beiden Enden runde Tourellen besitzt. In der Litcratur wird diese bis 4,5 m dicke Mauer meist als „Schildmauer" bezeichnet, aber die alten Pläne und Spuren im Gelände belegen, dass sie Rest eines Zwingers um die Kernburg ist, der mit ehemals 5 runden Tourellen die gesamte Süd- und Ostseite der Burg umgab. Mauerdicke und Höhe waren dabei ganz ungewöhnlich für eine Zwingermauer und deuten am ehesten auf eine Anlage der frühen Feuerwaffenzeit, die kaum vor 1400 entstand. Von weiteren, in ihrer Mauerdicke normaleren, aber nicht näher datierbaren Zwingern an der Nordseite der Burg und vor dem Tor der Vorburg sind nur niedrige Reste im Norden erhalten.

Um 1500 wurde der Burg im Osten, schon auf dem Hang, eine letzte Verteidigungslinie vorgelegt. Von ihr ist ein Rondellrest im Nordosten erhalten und eine in den Fels gehauene, ehemals überwölbte Kasematte („Pulverkammer") südlich davon; aus ihren beiden Kanonenscharten in einer geglätteten Felswand war der Sattel bzw. die Angriffsseite der Burg zu bestreichen. Der tiefe Felsgraben, der diesen Außenwerken im Osten vorgelegt war, ist eindrucksvoll, aber leider heute schwer zugänglich.

Die Ummauerung der Burgsiedlung auf dem Hang vor der Süd- und Westseite der Burg ist dagegen nur noch in Form von Parzellengrenzen dokumentiert und durch den nördlichen Wallgraben; die Bebauung ist völlig verschwunden, die Häuser wurden offenbar nach Aufgabe der Burg auf den zugänglicheren Sattel verlegt, wobei auch die Burg weitgehend abgerissen und das Baumaterial neu verwendet wurde.

Hattstein

Etwa 1,5 km nördlich von Niederreifenberg zweigt von der Straße nach Schmitten rechts ein Forstweg ab, der in 800 m zur 70 m höher liegenden Ruine führt.

Hattstein – was vielleicht von dem Vornamen „Hartmann" abzuleiten ist – war eine der ältesten Burgen im Taunus, denn ein Guntram von Hattstein erscheint bereits 1156. Die kleine, landwirtschaftlich wenig attraktive Herrschaft entstand fraglos als Rodung vom früh besiedelten Usinger Becken aus und bezog sich zugleich auf den nahe westlich, bei Seelenberg, verlaufenden „Rennweg", eine Fernstraße von Frankfurt nach Weilburg an der Lahn. Der bald ausgestorbenen Gründerfamilie folgte eine ab 1226 belegte zweite freiadelige Familie, die sich auch nach der Burg

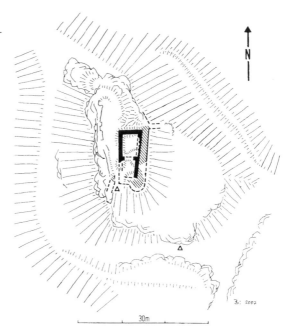

nannte und von den Grafen von Wied abstammte. Diese weit verzweigten Herren von Hattstein dienten im 13./14. Jh. den Grafen von Diez-Weilnau (s. Altweilnau) und den Falkenstein-Münzenbergern u.a. als Burgmannen, bauten aber auch unabhängige Lehensbeziehungen aus.

In der zweiten Hälfte des 14. Jhs. erscheinen die Hattsteiner als eine jener wirtschaftlich geschwächten Familien, deren Aktivitäten als „Raubritter" von den Landfriedens- und Städtebünden nur mühsam eingedämmt werden konnten. 1379 wurde die – längst unter diversen Ganerben geteilte – Burg durch ein Aufgebot des Landfriedens eingenommen, aber gegen ein Öffnungsrecht zurückgegeben. 1393 folgte eine zweite Belagerung durch ein noch stärkeres Bündnis, bei der auch beeindruckend große Pulvergeschütze zum Einsatz kamen; die Burg hielt sich aber, auch weil die Falkensteiner das Bündnis verließen. Auch weitere Angriffe 1428 und 1429 blieben erfolglos, jedoch sind Spionageberichte aus ihrem Vorfeld interessant, die sich vor allem auf die Angreifbarkeit eines außerhalb der Burg stehenden „Henne-von-Hartenfels-Hauses" bezogen. Erst 1432 gelang die Einnahme und Hattstein blieb nun in Frankfurter und Mainzer Hand. Die beschädigte Burg musste direkt danach, aber auch noch acht Jahre später erheblich ausgebessert werden und wurde nun zum Angriffsziel des regionalen Adels – die Königsteiner und dann die Reifenberger versuchten mehrfach, Hattstein zu erobern, was ihnen 1467

Die Kernburg von Hattstein präsentiert sich heute als schuttbedeckter Felskopf, der nur an der Ostseite noch höheres Mauerwerk zeigt. Die Plattform davor war die Vorburg.

gelang. Es wurde zerstört, aber wieder aufgebaut und war ab 1496 erneut in der Hand der Hattsteiner. In der ersten Hälfte des 17. Jhs. mussten sie ihre letzten Anteile an die Reifenberger verkaufen; kurz darauf starben die Reifenberger aus und die Burg wurde von Mainz dem Verfall überlassen.

Der Sengelberg endet nördlich in einem langen Ausläufer, der einen kräftigen Felskopf trägt; auf ihm liegen die Ruinen der nur etwa 30 m langen Kernburg von Hattstein. Höhere Reste der Ringmauer sind nur noch an der südlichen Angriffsseite und im Süden der Ostseite erhalten, dort allerdings nur noch als bröckelndes Füllmauerwerk. An der Ostseite ist noch erkennbar, wie eine ältere Mauer auf der Höhe des Felsklotzes außen erheblich verstärkt wurde. Im Westen des Felskopfes lassen Felsbearbeitungen noch den Verlauf der Ringmauer erkennen, während an der Nordspitze heute jede Spur fehlt. Sondagen durch H.-P. Mielke 1969–71 zeigten, dass die älteren Mauern in der Südostecke der Kernburg zu einem zweiräumigen Wohngebäude gehörten, dessen Keller nach einer Skizze von F. Ph. Usener 1819 gewölbt war. Eine zweite Skizze Useners lässt in der Südfront der Kernburg noch das Tor erkennen und eine flankierende halbrunde Tourelle östlich davon, die offenbar Teil der nördlich anschließenden Mauerverstärkung war. All dies ist heute unkenntlich,

man klettert nur noch an der Stelle des Tores hinauf und findet oben eine Plattform mit Löchern und Schutthaufen, die sich gegen jede direkte Interpretation sperrt.

Östlich unter der Kernburg wird durch den südlich in den Fels geschroteten Halsgraben und seine Fortsetzung im Osten und Nordosten eine geräumige Plattform abgegrenzt, fraglos die ehemalige Vorburg. Von ihrer Ummauerung ist heute nur noch der Nordabschluss zu ahnen, wo man den Ansatz an die (sekundär verstärkte) Ostmauer der Kernburg erkennt und formloses Füllmauerwerk der Nordostecke. Weitere Beobachtungen von Mauerwerksspuren im Inneren, die Mielke anführt, sind nicht mehr überprüfbar, jedoch geht er sicher zu Recht von zwei Toren aus, von denen das südliche am Halsgraben wohl die quellenmäßig gesicherte Zugbrücke besaß. Den ausgedehnten Zwinger, den Mielke vermutet, gab es sicher nicht, die beiden Mauerreste gehörten eher zur Außenböschung des Grabens.

Die Lage des 1432 belegten „Henne-von-Hartenfels-Hauses" ist unklar, nur dass es außerhalb der Burg an der südlichen Angriffsseite lag. Der Beschreibung nach war es ein unterkellertes Wohngebäude, also kein „Vorwerk" im strengen Sinne. Es kann nahe am Halsgraben gestanden haben, aber auch 100 m südöstlich oberhalb der Burg. Dort liegt auf dem sacht ansteigenden Berggrat eine niedrige Felsgruppe, die 1393 auch ein idealer Aufstellungsplatz für das Geschütz war; Mauerreste fehlen, nur eine winkelförmige Felsbearbeitung gegen Süden ist erkennbar.

Altweilnau

Die Ruine Altweilnau liegt über dem gleichnamigen Dorf, an der B 275, 8 km westlich von Usingen. Parkplatz im Dorf, vor dem Torturm, kurzer Fußweg.

Burg Weilnau wurde zuerst 1208 im Besitz der Grafen von Diez erwähnt und war zumindest anfangs so wichtig, dass sich die Grafen gelegentlich nach ihr nannten und in der zweiten Hälfte des 13. Jhs. eine eigene Weilnauer Linie bildeten. Dendrochronologische Untersuchungen haben belegt, dass der Bergfried 1203/04 im Bau war; 1207 erwarben die Diezer das nahe Usingen als Reichslehen, so dass hier eine Ausdehnung ihres Machtbereiches in den Taunus zu erkennen ist.

Erhebliche Probleme der Weilnauer Linie ließen Burg und Herrschaft 1302/03 an die Diezer Hauptlinie zurückfallen, wobei die Weilnauer Usingen und andere Orte behielten und als neues Herrschaftszentrum die Nachbarburg Neuweilnau errichteten. Altweilnau, das 1336 Stadtrechte

erhalten hatte – ein Torturm und weitere Mauer- und Turmreste, auch von einer Stadterweiterung, sind erhalten –, fiel nach dem Aussterben der Grafen von Diez (1388) an Nassau, die erste Hälfte nach dem Tod der Erbtochter, die zweite, nach mancherlei Besitzwechseln, erst 1596 durch Verkauf. Schon 1608 wurde die abgelegene und schlecht unterhaltene Burg aufgegeben.

Der schon im 17. Jh. beginnende Abriss erklärt den heutigen Zustand der Anlage: Neben dem Bergfried sind fast nur Reste der geräumigen Ring- mauer erhalten. Die Burg liegt auf einem Gipfel, der die Spitze eines ge- gen Westen vorstoßenden Spornes einnimmt, gegen Südosten durch eine natürliche Senke begrenzt. Die polygonale, an ein Dreieck angenäherte Ringmauer ist weitgehend erhalten, auch wenn sie das Burginnere meist nur noch als moderne Brüstung überragt; das stadtseitige Tor ist modern. Nördlich des Bergfrieds zeigt die Ringmauer von außen in ganzer Höhe eine Baufuge – vielleicht ein Hinweis darauf, dass eine anfangs kleinere Kernburg um den Turm erweitert wurde.

*Der runde Bergfried der 1208 zuerst erwähnten Burg Altweilnau
steht auf dem Gipfel über der kleinen Stadt. Links sieht man einen
Torturm, den besterhaltenen Rest der Stadtbefestigung.*

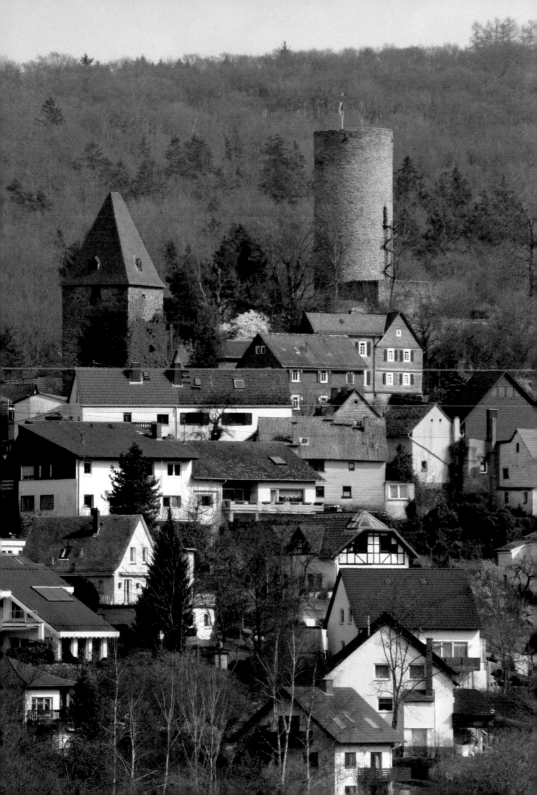

An der Südostecke gibt es minimale Hinweise auf ein Gebäude, vor allem einen Fensterrest. Ob das Fundament einer halbrunden, nach Osten gerichteten „Apsis" auf die Burgkapelle hinweist – Bauarbeiten an ihr sind 1486 belegt – muss offenbleiben.

Der runde Bergfried von 1203/04 steht frei im Innenraum, auf einem trapezoid bearbeiteten und durch Mauern erhöhten Felssockel. Er ist über dem Verlies und dem Einstiegsgeschoss jeweils stichbogig kuppelgewölbt. Vom Einstiegsgeschoss führt eine Treppe in der Mauerdicke ins 2. Obergeschoss, das mit einem Abort ausgestattet ist und dessen Decke heute fehlt. Der Turm ist einer der frühesten datierten runden Bergfriede im Westen Deutschlands.

Neuweilnau

Die Burg bzw. das Schloss, heute von der Forstverwaltung genutzt und für Veranstaltungen mietbar, liegt über dem Dorf Neuweilnau, an der B 275 zwischen Idstein und Usingen. Parkplätze außerhalb des Schlosses.

Wie schon bei der Geschichte von Altweilnau dargestellt, entstand Neuweilnau 1302, als Graf Heinrich II. von Diez wegen wirtschaftlicher Probleme die ältere Nachbarburg an die Hauptlinie der Grafen von Diez zurückgeben musste. Seine um die neue Burg gebildete Herrschaft löste sich jedoch durch Verkäufe und Verpfändungen rapide auf. Schon 1326 kam ein Großteil indirekt an Nassau, 1405 wurde alles endgültig an Philipp I. von Nassau-Saarbrücken verkauft. 1476 starb der letzte Neuweilnauer.

Philipp II. von Nassau-Saarbrücken († 1492) hielt sich häufig in Neuweilnau auf. Er förderte auch die Region, insbesondere die Eisenindustrie im Weiltal, und erhob Usingen und Hasselbach zu Städten. Sein Sohn Ludwig I. modernisierte die Burg 1506–13, und dessen Sohn Philipp III. († 1559), der erste Lutheraner der Dynastie, residierte endgültig dort. Der erhaltene Torbau entstand schließlich 1563/64 unter Philipp IV., dem Neuweilnau nach einer Gebietsteilung zugefallen war. Damit endete, vor den Wirren des Dreißigjährigen Krieges, die Blütezeit und weitgehend auch die bauliche Entwicklung von Neuweilnau; nach dem Krieg blieb das Schloss bei der nassau-walramischen Linie. Deren Herrschaft wurde 1803 mit dem Herzogtum Nassau vereint, und dieses fiel schließlich 1866 an Preußen.

Schloss Neuweilnau liegt auf einem Berggipfel über der südlich anschließenden Ortschaft, von deren Ummauerung westlich des Schlosses Reste erhalten sind. Seine komplizierte Grundrissgestaltung, die teils auf die

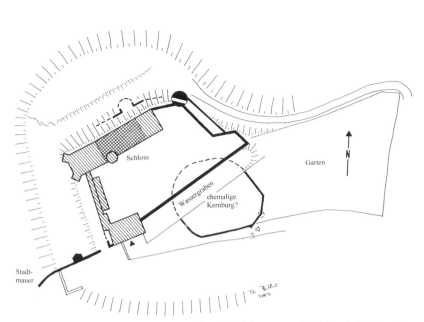

Labels in image: Schloss, Garten, Wassergraben, ehemalige Kernburg?, Stadt-mauer, N, Th Biller 2002

Neuweilnau, skizzenhafter Lageplan (Th. Biller). Der spätmittelalterliche Bauteil ist kreuzschraffiert.

Geräumigkeit des flachen Gipfels, teils auf die Umgestaltung im 16. Jh. zurückzuführen ist, macht es schwierig, die Bauentwicklung bzw. die Gestalt der mittelalterlichen Burg zu klären. Die beiden Hauptbauten des 16. Jhs., Schloss und Torbau, liegen um einen etwa trapezförmigen Hof, der südöstlich durch einen langen, schnurgeraden Wassergraben abgeschlossen wird. Vor diesem Graben, der zweifellos erst im 16. Jh. entstand, liegt ein kleinerer, polygonal ummauerter Bereich, der so wirkt, als wäre er durch den Wassergraben halbiert worden; er wurde früher „Schlossberg" genannt. Beide Bereiche stammen aus dem Mittelalter, wie Merkmale ihrer Ummauerungen und im Schloss auch der älteste Baukern beweisen.

Es ist nicht ohne Grund vermutet worden, dass der „Schlossberg" ein Rest der Kernburg ist; an der Südseite ist noch das Gewände eines vorgeschobenen Tores erkennbar. Der Bereich des Renaissanceschlosses wäre demnach als ursprüngliche Vorburg anzusprechen. Auffälligster mittelalterlicher Bauteil ist hier ein schlanker Rundturm an der Nordecke, mit beidseitig anstoßenden Partien der Ringmauer und eines Zwingers; ein Gang durch den Turmfuß verband die beidseitigen Zwinger. Vom Zwinger sind auch vor der Nordseite des Schlossbaues unauffällige Reste erhalten, mit Spuren eines weiteren Turmes; vorgelagert ist hier ein schwacher Graben.

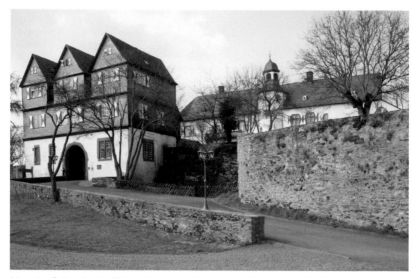

*Von der Seite der Auffahrt sieht man hinter dem Torbau des Schlosses Neuweil-
nau dessen Hauptbau mit dem Treppenturm. Die rundlich vorspringende Mauer
rechts ist vielleicht ein Rest der mittelalterlichen Kernburg.*

Das Schloss im engeren Sinne – das Hauptgebäude der Anlage – erscheint
äußerlich ebenfalls als Renaissancebau, wofür die beiden übereck ange-
fügten Standerker der westlichen, über die Ringmauer vorspringenden
Schmalseite der Hauptgrund sind. Die Osthälfte des Baues ist aber schon
durch ihre Kreuzstockfenster als älter erkennbar, was durch Untersuchun-
gen 2002/03 bestätigt wurde: Hier stand ein Wohnbau am Nordrand der
vermutlichen Vorburg, der nach wiederverwendeten Balken im barocken
Dachwerk höchstwahrscheinlich 1439/40 vollendet wurde. Dieser Bau
wurde in der zweiten Hälfte des 16. Jhs. nach Westen verlängert, wobei
die Eckerker entstanden; sein Obergeschoss war anfangs aber wohl aus
Fachwerk. In diese Phase gehört auch der dem älteren Bauteil eingefügte
Treppenturm (seine Jahreszahl „1565" stammt erst von 1899). Eine gründ-
liche Instandsetzung um 1701–05 ergänzte die Außenwände in Mauer-
werk, fügte eine Querwand ein und erneuerte das Dach, aber der Innen-
ausbau unterblieb. Der Bau blieb ungenutzt bis 1882/83, als man ihn für
Büro- und Wohnzwecke des Forstamtes ausbaute; dazu dient er nach ei-
ner Modernisierung 2003 bis heute.

Der Torbau von 1563/64 besitzt über der Durchfahrt ein Fachwerkober-
geschoss. Sein Hauptakzent, auch in der Fernsicht des Schlosses, sind die
drei großen, verschieferten Zwerchhäuser an der Außenseite; hofseitig hat
man auf das mittlere verzichtet.

Kransberg

Auf der B 275 von Bad Nauheim aus 10 km in den Taunus hinein, Richtung Usingen, dann links 2 km bis zum Dorf (Usingen-)Kransberg; Zufahrt zur Burg über die „Schlossstraße". Die Burg ist Firmensitz und Außenstelle des Standesamtes Usingen. Sie steht für Hochzeiten zur Verfügung.

Die Burg wurde in den 1220er Jahren von der Familie der „Kraniche von Kranichsberg" gegründet, die den namengebenden Vogel im Wappen führten; er dient heute noch als Ortswappen. Die ersten belegten Vertreter der Familie, die alle Erwin hießen, gehörten der wetterauischen Reichsministerialität an und bekleideten im 13. Jh. hohe Ämter wie das des Vogtes der Burg Friedberg oder des Schultheißen von Frankfurt. Ihre Burg gründeten sie nahe dem Ort Holzberg, von dem nur noch die Kirche zeugt; er wurde verlassen, als unter der Burg das heutige Dorf entstand.

Der hufeisenförmige Bergfried von Kransberg, innen im „Dritten Reich" für Funkzwecke umgenutzt und wohl auch erhöht, erhebt sich über dem früheren Halsgraben. In ihn wurde im 17. Jh. der schöne Fachwerkbau gesetzt, der die Zufahrt zum früheren Wirtschaftshof enthält. Rechts ist eben noch der große Luftschutzbunker von 1940/41 zu ahnen, der heute den größten Teil des Grabens ausfüllt.

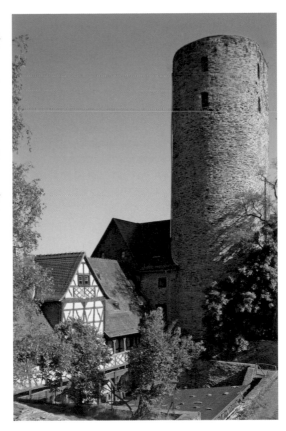

Offenbar nach dem Niedergang der Staufer in die Krise geraten, mussten die Kraniche ihre Burg schon 1310 an die Falkensteiner verkaufen; nur 16 Jahre später starben sie aus. Später wechselten die Besitzer entsprechend dem allgemeinen Schicksal der falkensteinischen Güter – ab 1419 Eppstein bzw. Eppstein-Königstein, 1535 Stolberg, 1581 Mainz. Während einer Verpfändung an die Walpott-Bassenheim (ab 1654) entstand der erhaltene, schöne Fachwerkbau im Wirtschaftshof. Aus nassauischem Besitz (seit 1813) wurde die Burg 1874 an die Familie von Biegeleben verkauft, die sie modernisierte und ihre Grabkapelle anstelle der früheren Pfarrkirche errichtete.

In der Nazizeit wurde die Burg 1940/41 als Bestandteil des „Führerhauptquartiers Adlerhorst" im nahen Ziegenberg ausgebaut und diente – ähnlich wie Burg Ziegenberg – in der Endphase des Krieges Zwecken des Göring'schen Luftfahrtministeriums, davor als Erholungsheim für Offiziere, für Empfänge usw. Nach dem Krieg wurde Kransberg lange von amerikanischen Stellen, auch kurz vom deutschen Geheimdienst genutzt, bis es 1970 wieder in private Hände gelangte.

Kransberg ist, aus einiger Entfernung betrachtet, eine vielfältige und malerische Baugruppe, die durch die Spornlage und den hohen Bergfried als Burg erkennbar ist. Aus der Nähe zeigt sich, dass der mittelalterliche Baubestand durch Teile des 16./17. Jhs., des späten 19. Jhs. und der Nazizeit ergänzt ist.

Der halbrunde Bergfried wendet die Rundung der südlichen Angriffsseite zu; er zeigt – nach dem Innenausbau in der Nazizeit – keine datierbaren Merkmale, ist aber fraglos der älteste Teil der Burg aus der ersten Hälfte des 13. Jhs.; nach dem Meissnerstich von 1626 trug er einen schlankeren Aufsatz. Im Osten und Westen deuten Maueransätze noch an, dass der Turm vor eine Schildmauer vorsprang, die zumindest im Osten über 10 m hoch war; sie ist abgetragen, aber der Stich von 1624 zeigt noch das Burgtor neben dem Bergfried. Das Ostende der Schildmauer, die Südostecke der Kernburg, wird durch ein im 19. Jh. erneuertes Erkertürmchen markiert. Darunter zeigt eine Baufuge, von Osten gesehen, dass vor Schildmauer und Bergfried ein Halsgraben lag; er wurde in der Nazizeit größtenteils durch einen Bunker gefüllt, der eine Rasenterrasse trägt. Der Westteil des Grabens existiert noch als eingetiefter Hof, der westlich, gegen den anschließenden Wirtschaftsbereich, durch ein Gebäude des späteren 17. Jhs. mit schönem Fachwerkobergeschoss abgeschlossen wird.

Hinter Bergfried und ehemaliger Schildmauer liegt der kleine Hof der Kernburg, der nördlich durch einen langen, parallel zur Schildmauer stehenden Bau abgeschlossen wird. Seine zahlreichen Kreuzstockfenster im Erd- und Obergeschoss sind mit der Innenausstattung erneuert, aber ver-

einzelte originale Doppelfenster und die Verteilung zeigen, dass der Bau aus dem späten 14. Jh. stammen muss. Seit dieser Ausbauphase bildete die Kernburg ein annäherndes Rechteck, das quer auf dem felsigen Bergsporn liegt. Damals schloss die Vorburg nur nördlich an die Kernburg an, wo Ringmauerreste noch einen Rundbogenfries und den Unterbau eines Erkertürmchens zeigen; ein „Eckturm" in Fachwerk entstammt dem späten 19. Jh., ersetzt aber einen Turm, den Meissner darstellte. Der Wohnbau der Kernburg ist an dieser Seite durch einen spätgotischen Treppenturm erschlossen. Im 16. Jh. wurde der Wirtschaftsbereich offenbar an die Westseite der Kernburg verlegt; die heutigen Bauten dort stammen allerdings fast völlig aus der Nazizeit. An der Südseite schließen sie mit einem heute „Rittersaal" genannten Neubau von 1940/41, der die typischen Formen der nationalsozialistischen Architektur bewahrt hat.

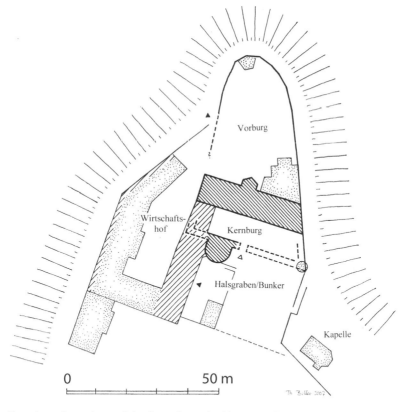

Kransberg, Lageplan auf der Grundlage des Katasters. Eng schraffierte Bauteile sind mittelalterlich, weit schraffierte entstanden im 17. Jh., punktierte im 19. und 20. Jh.

1883 entstand, nachdem die Familie von Biegeleben die Burg erworben hatte, ein Anbau an die Nordostecke der Kernburg, der mit der Vielfalt der Fensterformen, Erker, Balkone und Zwerchgiebeln die typische Formen- sprache des Historismus zeigt; er enthält repräsentative Räume, ein neues Treppenhaus und Bäder. Direkt östlich der Burg, auf dem Hang, wurde 1893–95 die kleine Grabkapelle der Familie erbaut; an dieser Stelle stand ursprünglich die Pfarrkirche des kleinen Ortes unter der Burg.

Cleeberg

Die Burg liegt mitten im Dorf Cleeberg, 10 km westlich von Butzbach, und ent- hält heute Eigentumswohnungen; daher keine Innenbesichtigung.

Burg und Herrschaft Cleeberg entstanden wahrscheinlich als Rodungsvor- stoß am Rande eines Besitzkomplexes, der ursprünglich den Konradinern gehörte und im 12. Jh. an die aus Österreich stammenden Grafen von Peilstein kam. Wann die Burg zuerst genannt ist – sie teilt ihren Namen mit dem Bach, in dessen Tal sie steht, und mit zwei Dörfern vor dem Ge- birge – ist nicht ganz klar, wohl schon 1196, sicher 1220; in diesem letz-

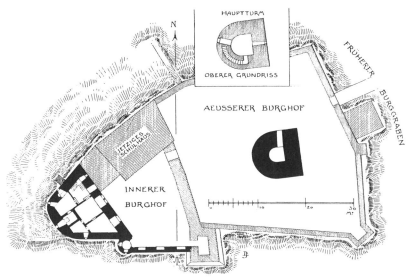

Cleeberg, Grundriss (Luthmer). Die Quermauer zwischen den beiden Burghöfen existiert heute nicht mehr; was Luthmer mit der Unterscheidung zwischen Schwarz und Schraffur vermitteln wollte, bleibt unklar.

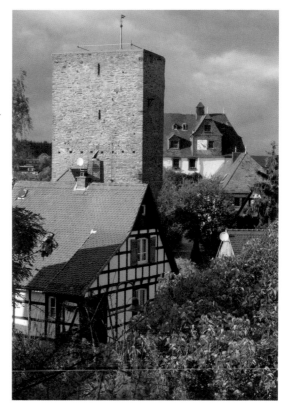

Der Bergfried von Cleeberg wendet der Angriffsseite, dem heutigen Dorf, ungewöhnlicherweise seine abgeplattete Seite zu, während die Rückseite abgerundet ist. Dahinter sieht man den weiß verputzten Wohnbau.

teren Jahr war neben der Gräfin Euphemia von Cleeberg bereits Heinrich von Isenburg an ihr beteiligt. An die Isenburger fielen Burg und Herrschaft denn auch wenig später, und in der Folge hatten auch weitere Geschlechter Anteile, insbesondere Isenburg-Limburg, Nassau und Eppstein. Damals gab es eine Reihe von Burgmannen, von denen sich schon seit dem mittleren 13. Jh. zwei Familien nach Cleeberg nannten; ihre Höfe lagen teilweise im Dorf.

Die Burg liegt in der hügeligen Randzone des Taunus, auf einem gegen Westen vorstoßenden felsigen Bergsporn über dem Bachtal. Sie ist heute von der Ortschaft umgeben, im Mittelalter lag der Dorfkern – Reste seiner Ummauerung sind erkennbar – vor allem auf dem Sporn, vor dem Halsgraben der Burg, den heute eine Straße ersetzt. Die Ringmauer der etwa dreieckigen Anlage ist als vielfach veränderte Stützmauer mit einigen Strebepfeilern erhalten, das Tor wird heute von zwei barocken Pfeilern gebildet. Hinter der Mitte der Angriffsseite steht der Bergfried, der noch im 18. Jh. etwa ein Geschoss höher war und eine unübliche Grundrissform

zeigt, nämlich ein U, bei dem die Rundung nicht der Angriffsseite zugewandt ist, sondern dem Burghof. Dass diese Form durch eine ungewöhnliche Einschätzung der gefährdeten Seite zu erklären sei – der Angriff sei nicht vom Dorf erwartet worden, sondern von jenseits des Tales – ist vermutet worden, aber angesichts der Entfernung dieses Berges widersinnig. Es handelt sich wohl einfach um ein individuelles Experiment mit der ab dem 13. Jh. verbreiteten runden Bergfriedform. Die beiden überwölbten Geschosse und die Treppe in der Mauerdicke sind Merkmale, die schon um 1200 vorstellbar sind, während der rechteckige Einstieg undatierbar ist.

Von einer dicken Quermauer rund 15 m hinter dem Turm, die schon 1905 weitgehend zerstört war, fehlt heute jede Spur; sie endete südlich in einem über die Ringmauer vorspringenden, sehr veränderten Rechteckbau. Vielleicht entstanden beide Bauteile erst im 15./16. Jh., dem man jedenfalls einen kleinen Rundturm etwas weiter westlich zuweisen kann. Das Türmchen lehnt sich an die Ecke des vierstöckigen Wohnbaues, der, außen abgerundet, die Westspitze der Burg einnimmt. Er gehört zweifellos zur ältesten Substanz der Burg, da aber seine Fenster fast alle barock (und im 20. Jh. erneuert) sind und die Außenwände frisch verputzt, bleibt sein Alter unbestimmbar. Ein an der Nordseite der Ringmauer anschließender Bau entstand wohl im 18. Jh., als die Burg teils Hessen-Darmstadt, teils Nassau gehörte, und diente wohl von Anfang an als Schulhaus des Dorfes.

Literatur

Die Auswahl umfasst jene Literatur, die den gesicherten und aktuellen Kenntnisstand bildet. Viele neuere Aufsätze erschienen in der Zeitschrift „Nassauische Annalen", die zur Platzersparnis hier als „Nass. Ann." abgekürzt wird.

Allgemeines zu den Burgen und Schlössern in Taunus und Rheingau
Bis heute liegt für manche Burgen keine neuere Publikation vor. In diesen Fällen muss man sich notgedrungen auf den eigenen Augenschein und auf eine kritische Sichtung der älteren Überblicksliteratur verlassen.

I. Inventare der Kunstdenkmäler und andere allgemeine Nachschlagewerke
Wilhelm Lotz, D. Baudenkmäler im Reg.-Bez. Wiesbaden (Neudruck d. Ausg. Berlin 1880), Wiesbaden 1973. – Ferdinand Luthmer, Die Bau- u. Kunstdenkmäler d. Reg.-Bez. Wiesbaden, Frankfurt 1905: I. D. Rheingau, 1902; II. D. östliche Taunus, 1905; III. Lahngebiet, 1907; V. D. Kreise Unter-Westerwald, St. Goarshausen, Untertaunus u. Wiesbaden Stadt u. Land, 1914; VI. Erg u. Reg. (skizzenhafte Beschreibungen u. recht frei ergänzte Grundrisse, weitgehend überholt). – Max Herchenröder, Die Kunstdenkmäler d. Landes Hessen: Der Rheingaukreis, München/Berlin 1965. Georg Dehio, Handbuch der deutschen Kunstdenkmäler: Magnus Backes, Hessen, 2. Aufl. München 1982, und: Hans Caspary u.a., Rheinland-Pfalz,Saarland, 2. Auflage München 1982. – Führer zu vor- u. frühgeschichtl. Denkmälern, Bd. 21: Hochtaunus – Bad Homburg – Usingen – Königstein – Hofheim, m. Beitr. von D. Baatz u.a., Mainz 1972. – Handbuch d. Hist. Stätten Deutschlands: 4. Hessen, 3. Aufl. Stuttgart 1976, und: 5. Rheinland-Pfalz u. Saarland, 3. Aufl. Stuttgart 1976 (Kröners Taschenausgabe, Bde. 274 u. 275). – Das Werden Hessens, hrsg. v. Walter Heinemeyer, Marburg 1986 (Veröff. d. Historischen Kommission f. Hessen, 50) insbes.: Walter Heinemeyer, Das Hochmittelalter, S. 159–194, u.: Peter Moraw, Das späte Mittelalter, S. 195–224.

II. Allgemeine Literatur zu den Burgen (alphabetisch geordnet)
Magnus Backes, Burgen u. Residenzen am Rhein, nach alten Vorlagen, Frankfurt/M. 1960 (Burgen, Schlösser, Herrensitze, Bd. 13). – Ders., Burgen u. Schlösser an d. Lahn und im Taunus, ein Kunst- und Reiseführer, Neuwied 1962 (Die Burgenreihe, 6). – Günther Binding, Rheinische Höhenburgen in Skizzen d. 19. Jhs., Zeichnungen d. Majors Theodor Scheppe u. d. Archivrats Leopold Eltester, Köln 1975. – Wolfgang Bornheim gen. Schilling, Rheinische Höhenburgen, 3 Bde., Neuss 1964 (Rhein.

Verein f. Denkmalpflege u. Heimatschutz, Jahrbuch 1961–63). – Horst Wolfgang Böhme, Burgen d. Salierzeit in Hessen, in Rheinland-Pfalz u. im Saarland, in: Burgen d. Salierzeit, Bd. 2, Sigmaringen 1991, S. 7–80. – Ders., Die Herren von Falkenstein. ihre Burgen, in: Burgen als Geschichtsquelle, Marburg 2003, S. 9–20. – Adalbert Brauer, Burgen u. Schlösser in Hessen, nach alten Stichen, Frankfurt/M. 1959 (Burgen, Schlösser, Herrensitze, Bd. 19). – Burgenforschung in Hessen, Red. Bernhard Schroth, Marburg 1996 (Kleine Schriften aus d. Vorgeschichtlichen Seminar Marburg, hrsg. v. d. Philipps-Universität Marburg, Heft 46). – Reinhard Friedrich und Karl-Friedrich Rittershofer, Die hochmittelalterliche Motte u. Niederungsburg v. Oberursel-Bommersheim, Hochtaunuskreis, Ausgrabungen 1988–93, in: Château Gaillard 17, Caen 1996, S. 93–110 (zu Motten im Rhein-Main-Gebiet). – Stefan Grathoff, Mainzer Erzbischofsburgen – Erwerb u. Funktion v. Burgherrschaft an d. Beispiel d. Mainzer Erzbischöfe im Hoch- u. Spätmittelalter, Stuttgart 2005 (Geschichtl. Landeskunde, Bd. 58). – Christian Grubert, Rheingau, Taunus u. Gebück, zur Geschichte v. Landschaft u. Landwehr in Zeit u. Raum, Bettendorf 2005 (Studienreihe d. KULTUR-INSTITUTs IMAGO MUNDI, Bd. 14). – Christofer Herrmann, Wohntürme d. späten Mittelalters auf Burgen im Rhein-Mosel-Gebiet (phil. Diss. Mainz 1993), Espelkamp 1995 (Veröff. d. Dt. Burgenvereinigung, Reihe A, Bd. 5). – Burkhard Jäger, Die Schildmauer im Burgenbau d. Westerwaldes u. d. Taunus (phil. Diss. Gießen 1987), Gießen 1987. – Margot Klee, Der Limes zwischen Rhein u. Main, Stuttgart 1989. – Rudolf Knappe, Mittelalterl. Burgen in Hessen, 800 Burgen, Burgruinen u. Burgstätten, Gudensberg-Gleichen 1994. – F. Kutsch, Besprechung von: Magnus Backes, Burgen und Residenzen am Rhein... 1960, in: Nassauische Annalen 72, 1961, S. 257–261. – Siegfried Lehmann, Die Siedlungen d. Landschaft Rheingau, E. Beispiel z. Gestaltentwicklung v. Ortsgrundriß u. Ortsaufriß in d. dt. Siedlungen (Nat.-wiss. Diss. Frankfurt/M. 1934), Textbd. u. Kartenbd., Frankfurt/M. 1934 (Rhein-Mainische Forschungen, Heft 9). – Siegfried Nassauer, Burgen u. befest. Gutshöfe um Frankfurt a. M., 5./6. Aufl. 1919. – Wolfgang L. Roser, Die Rheingrafen u. ihrer Lehnsleute z.Z. d. Salier im Rheingau u. im Wispertal, in: Nass. Ann., Bd. 103, 1992, S. 1–26 (spekulativ; vgl. hier S. 18). – Gustav Frhr. Schenk zu Schweinsberg, Mitteilungen aus d. Geschichte d. Wisperthalburgen, in: Quartalblätter d. Hist. Vereins f. d. Gr.-hzgth. Hessen 1883, Nr. 3 u. 4 (1884), S. 17–24. – Friedrich Ph. Usener, Beiträge z. d. Geschichte d. Ritterburgen u. Bergschlösser d. Umgegend v. Frankfurt a. M., Frankfurt 1852. – Konrad Weidemann, Das Taunusvorland

im frühen Mittelalter, u.: Ausgewählte Beispiele z. Siedlungsgeschichte d. frühen u. hohen Mittelalters im Hochtaunus u. s. Vorland, Führer zu vor- u. frühgeschichtl. Denkmälern..., S. 45–59, 60–120.

Zu einzelnen Burgen
(alphabetisch geordnet)

Bad Homburg s. Homburg

Bommersheim
Jörg Petrasch u. Karl-Friedrich Rittershofer, Die Burg v. Bommersheim, Stadt Oberursel (Taunus), Hochtaunuskreis, Burg d. niederen Adels u. Ganerbenburg des Hoch- und Spätmittelalters, Wiesbaden 1992 (Archäol. Denkmäler in Hessen, 101). – Reinhard Friedrich u.a., Die hochmittelalterliche Motte u. Ringmauerburg v. Oberursel-Bommersheim, Hochtaunuskreis, in: Germania 71, 1993, S. 441–519 (mit der älteren Lit.). – Ders., Die Zerstörung der Burg von Oberursel-Bommersheim, Hochtaunuskreis, durch die Stadt Frankfurt im Jahre 1382 aus archäologischer Sicht – Eine Burg im Spannungsfeld zwischen niedergehendem Rittertum und aufstrebender Stadt, in: Burgenforschung in Hessen 1996 (s.o.), S. 61–72.

Burgschwalbach
Rainer Kunze, Burgenpolitik und Burgbau der Grafen v. Katzenelnbogen..., Marksburg (1969) (Veröff. d. Dt. Burgenvereinigung, H. 3), S. 70–72. – Otto Fink, Burg Burgschwalbach u. d. Einführung d. Feuerwaffen im Mittelrheingebiet, in: Burgen u. Schlösser, 1973/II, S. 94–96.

Cleeberg
Hellmuth Gensicke, Die von Cleeberg, in: Nass. Ann., Bd. 109, 1998, S. 387–405.

Ehrenfels und „Mäuseturm"
Jacob Keuscher, Geschichte des Schlosses Ehrenfels und des Mäuseturms, Rüdesheim 1854. – Werner Bornheim gen. Schilling, Zur Geschichte der ehemals mainzisch-rheinischen Burgen Heimburg, Ehrenfels u. d. Mäuseturms bei Bingen, in: Universitas, Festschrift f. Albert Stohr, Bd. II, Mainz 1960, S. 337–345. – Rudolf Engelhardt, Burg Ehrenfels, Geschichte u. Chronik, Bingen 1971 (Materialreich, trennt nicht zwischen Sagen u. hist. Ereignissen; Überbewertung d. Darstellungen d. 19. Jhs.). – Wolf-Heino Struck, Vom Zoll u. Verkehr auf dem Rhein bei Burg Ehrenfels im Mittelalter, in: Nass. Ann., 100, 1989, S. 17–53. – Siegbert Sattler, Burg Ehrenfels bei Rüdesheim, Neue Erkenntnisse zur früheren Baugestalt, in: Nass. Ann., 103, 1992, S. 27–61 (Publikation d. durch Grabung ermittelten Grundrisse u. v. Fassaden-Photogrammetrien, Vermischung v. Befund, funktionalen Erwägungen u. fehlerhafter älterer Lit., teils spekulativ; keine Feststellung v. Bauabschnitten, die über Putzschichten hinausgehen.).

Eltville
Paul Eichholz, Die Burg der Erzbischöfe von Mainz zu Eltville, in: Annalen d. Vereins f. Nassauische Altertumskunde u. Geschichtsforschung, 33, 1902 (1903), S. 99–146, Taf. 6–10. – Heinrich Otto, Die Burg zu Eltville, eine Schöpfung des Erzbischofs Baldwin von Trier und seines Gegners Heinrich von Virneburg, in: Nassauische Heimatblatter, 29, 1928, S. 117–129. – Alfons Milani, Die Burg zu Eltville, eine baugeschichtliche Studie, in: Nass. Ann., 56, 1936, 9–136, 34 Tafeln. – Werner Kratz, Eltville – Baudenkmale und Geschichte, Bd. 1, Eltville 1961, S. 34–52. – Alfons Milani, Über hohe Gäste in d. Burg d. Erzbischöfe u. Kurfürsten v. Mainz u. Eltville, in: Nassauische Heimatblätter 36, 1935, S. 1–19. – Alois Gerlich, Eltville als Mainzer Residenz, Werden – Bauten – Ausstattung, in: Mainzer Ztschr., 83, 1988, S. 55–66.

Eppstein
Franz Burkhard, Burg Eppstein, Denkschrift z. 600. Wiederkehr d. Stadtwerdung Eppstein i. Taunus ... 1318-1918, eine baugeschichtliche Abhandlung, Frankfurt/M. (1918). – Bertold Picard, Eppstein im Taunus – Geschichte der Burg, der Herren und der Stadt, Frankfurt/M. 1968. – Ders., Burg Eppstein im Taunus – Mittelalterliche Wehranlage, Residenz d. Herren v. Eppstein, Stätte d. Romantik, 2., veränd. Aufl. Eppstein 1986 (1. Aufl. 1979).

Eschborn
Christian Ludwig Thomas, Der Burggraben zu Eschborn, in: Archiv für hessische Geschichte und Altertumskunde, N. F. 2, 1899, S. 413–438. – Hermann Ament, Eschborn – Main-Taunus-Kreis, in: Frankfurt am Main u. Umgebung, Stuttgart 1989 (Führer zu archäol. Denkmälern in Deutschland, 19), S. 205–213.

Falkenstein (s. a. Nürings)
Karl Ebel, Der Reichskrieg gegen Philipp d. Ä. v. Falkenstein 1364-66, in: Mitteil. d. Oberhess. Geschichtsver., N. F. 22, 1915, S. 129–142. – Anette Löffler, Die Herren u. Grafen v. Falkenstein (Taunus) – Studien z. Territorial- u. Besitzgesch., zur reichspolitischen Stellung u. z. Genealogie eines führenden Ministerialengeschlechts 1255–1418, 2 Bde., Darmstadt/Marburg 1994 (Quellen u. Forschungen z. hess. Gesch., 99). – Dieter Wolf, Kriegshandlungen im Reichskrieg gegen Philipp d. Ä. v. Falkenstein 1364-66, in: Wetterauer Geschichtsblätter 23, 1974, S. 21–22. – Christoph Schlott, Freilegung auf Burg Falkenstein: „Zwingerturm 1988", in: Jahrbuch Hochtaunuskreis, 2. Jg., 1994, S. 78–82.

Frauenstein
August Heinrich Meuer, Geschichte v. Dorf u. Burg Frauenstein nebst Nachrichten über d. Höfe Armada, Grorod, Nürnberg, Rosenköppel und Sommerberg..., Wiesbaden 1930. – M. Bochen, H. Strauß u.a., Frauenstein – die älteste Burg Wiesbadens,

ihre Entstehung – ihre Geschichte – ihre Wiederherstellung, Wiesbaden 2006.

Geroldstein (vgl. Haneck)
Hellmuth Gensicke, Zur Geschichte d. nassauischen Adels – Die von Geroldstein, in: Nass. Annalen, 101, 1990, S. 217–230.

Haneck (s. a. Gerolstein)
Christofer Herrmann, Burg Haneck im Wispertal, neue Forschungsergebnisse zu einer spätmittelalterl. Burggründung, in: Nass. Ann., 106, 1995, S. 81–108. – Ders., Burg Haneck im Wispertal, Hintergründe einer Burggründung im späten Mittelalter, in: Burgenbau im späten Mittelalter (Forschungen zu Burgen u. Schlössern, Bd. 2), S. 75–89.

Hattstein
Heinz-Peter Mielke, Die Niederadeligen v. Hattstein, ihre politische Rolle u. soziale Stellung... (phil. Diss. Frankfurt 1976), Wiesbaden 1977 (Veröff. d. Hist. Kommission f. Nassau, XXIV). – Ders., Zur Baugeschichte d. Burg Hattstein im Taunus, in: Nass. Ann. 93, 1982, S. 197–211.

Hofheim
Cornelia Süßmuth, Hofheim am Taunus – Bauhistorische Untersuchungen im Hofheimer „Wasserschloß", in: Denkmalpflege in Hessen, 2, 1993, S. 29–31. – Freies Inst. f. Bauforschung u. Dokumentation e.V. (Marburg/L.), Untersuchungsbericht Hofheim Wasserschloss, bearb. v. Cornelia Süßmuth, November 1994 (unveröff., vom IBD dankenswerterweise zur Verfügung gestellt).

Hohenstein
Rheinische Burgen nach Handzeichnungen Dilichs (1607), hrsg. v. C. Michaelis Berlin o.J. (1900), S. 20–25. – Rainer Kunze, Burgenpolitik und Burgbau der Grafen v. Katzenelnbogen..., Marksburg (1969) (Veröff. d. Dt. Burgenvereinigung, H. 3), S. 55–57 (u.a.), S. 103–105.

(Bad) Homburg vor der Höhe
Christian Metz, Schloss Homburg v. d. H., Regensburg 2006 (Edition d. Verwaltung d. Staatl. Schlösser u. Gärten Hessen, Broschüre 25). – Iris Reepen u. Claudia Gröschel, Schloß Homburg v. d. H., Englischer Flügel/Elisabethenflügel – Landgräfin Elizabeth, ihre Wohnung in Schloß Homburg u. ihre Gärten, Bad Homburg/Leipzig 1998 (Edition d. Verwaltung d. Staatl. Schlösser u. Gärten Hessen, Broschüre 5). – Kai R. Mathieu, Willi Stubenvoll u.a., Schloß Homburg/Schlosskirche, (Hrsg.:) Verwaltung d. Staatl. Schlösser u. Gärten Hessen, Bad Homburg v. d. H. 1989. – Günther Binding, Beobachtungen u. Grabungen im Schloß Bad Homburg v. d. H. im Jahre 1962, in: Mitteilungen d. Vereins f. Geschichte u. Landeskunde zu Bad Homburg v. d. H., H. 32, 1974, S. 5–19.

Idstein
Christel Lentz, Das Idsteiner Schloss, Beiträge zu 300 Jahren Bau- und Kulturgeschichte, Idstein 1994.

Königstein
Dietwulf Baatz, Die Ausgrabung auf d. Burgberg in Königstein 1956, in: Heimatliche Geschichtsblätter 4, 1957, S, 80–82. – Rudolf Krönke, Die Festung Königstein im Taunus, Kurze Geschichte d. Stadt u. Burg Königstein u. Beschreibung d. Festungsruine, 7. Aufl. 1981. – Wolfgang Erdmann, Die Königsteiner Burg im Mittelalter, in: Burgfestheft Königstein 1993, S. 37–74. – Beate Großmann-Hofmann u. Hans-Curt Köster, Königstein im Taunus – Geschichte u. Kunst, Königstein i. T. 1998 (D. Blauen Bücher).

Kronberg
Ludwig Frhr. von Ompteda, Die v. Kronberg u. ihr Herrensitz, Frankfurt/M. 1899. – Kronberg im Taunus, Beiträge zur Geschichte, Kultur und Kunst, hrsg. v. H. Bode, Frankfurt/M. 1980. – Sophie Bauer, Burg Kronberg, Neustadt/Aisch 1993. – Kronberg im Taunus, Beiträge z. Gesch., Kultur u. Kunst, hrsg. v. Helmut Bode, Frankfurt/M. 1980. – Gerd Strickhausen, Zur frühen Baugeschichte d. Oberburg Kronberg i. Ts. u. zur Gründung d. Burg, in: Nass. Ann., Bd. 115, 2004, S. 1–24.

Lauksburg
Rainer Kunze, D. Lauksburg im Wispertal u. d. Problem d. Bogenfriesvorkragung, in: Nass. Ann., 106, 1995, S. 109–114.

Mapper Schanze und Rheingauer Gebück
August v. Cohausen, Das Rheingauer Gebück, in: Annalen d. Vereins f. Nassauische Alterthumskunde u. Geschichtsforsch., Bd. 13, 1874, S. 148–178. – Christian Grubert, Der Rheingauer-Gebück-Wanderweg, Ein kulturhist. Wanderführer, hrsg. v. Zweckverband Naturpark-Rhein-Taunus, Idstein 2001.

Neuweilnau
Hans-Hermann Reck, Neue Erkenntnisse z. Baugeschichte d. Hauptbaus v. Schloß Neuweilnau, in: Nass. Ann., Bd. 115, 2004, S. 25–35.

Niederwalluf
Michael Elbel, Die frühmittelalterl. Turmburg v. Niederwalluf im Rheingau, in: Nass. Ann. 96, 1985, S. 77–93. – Guntram Schwitalla, Turmburg und Johanniskirche im Johannisfeld, Führungsblatt..., Wiesbaden 2005 (Archäol. Denkmäler in Hessen, 166).

Nollich über Lorch
Walter Bauer, Baugeschichte d. Nollichs über Lorch (Rheingau), in: Nass. Ann., 84, 1973, S. 25–36.

Nürings (s. a. Falkenstein)
Christoph Schlott, Untersuchungen an d. Burg der Nüringer Gaugrafen, Falkenstein/Ts. 1976 (Falkensteiner Schriften, 1). – Martin Müller, Die Turmburg Nürings b. Falkenstein im Taunus, in: Burgenforschung in Hessen (s.o.), S. 151–156. – Horst W. Böhme, Das Rätsel v. Falkenstein – Was aus e. Wohnturm d. Salierzeit im 14. Jh. wurde, in: Wider d. „finstere Mittelalter", Festschrift f. Werner Meyer z. 65. Geb., Basel 2002 (Schweizer Beiträge z. Kulturgesch. u. Archäologie d. Mittelalters, Bd. 29), S. 51–58.

Reifenberg
Heinz-Peter Mielke, Burg Reifenberg im Taunus, in: Rad u. Sparren, Jg. 4, 1978, S. 22–32. – Ders., Burg Reifenberg – Versuch e. hist. u. architektonischen Bestandsaufnahme, in: Usinger Land, Jg. 1983, Nr. 4, Sp. 121–136, 171. – Reinhard Michel, Die Burg Reifenberg (Taunus) in neuer Sicht, Schmitten/Taunus 1995 (Hochtaunusblätter, Nr. 14). – Thomas Ludwig, Der Wohnturm d. Burgruine Oberreifenberg im Taunus, in: Koldewey-Gesellschaft, Bericht über d. 38. Tagung... Brandenburg 1994, Bonn 1996, S. 52–57.

Rheinberg
August v. Cohausen u. M. Heckmann, Mittelalterl. Bauwerke, 2. Zur Belagerung v. Rheinberg 1279, in: Annalen d. Vereins f. nassauische Altertumskunde u. Geschichtsforsch., Bd. 17, 1882, S. 130–136. – Wolfgang L. Roser, D. Burg Rheinberg im Wispertal, in: Nass. Ann., 102, 1991 (historisch unkritisch bis spekulativ, aber brauchbare Baubeschreibung). –Hellmuth Gensicke, Die von Rheinberg, in: Nass. Ann., 108, 1997, S. 269–297 (m. d. älteren hist. Lit.).

Rüdesheim
August v. Essenwein, D. romanische u. d. gotische Baukunst, 1. Heft: D. Kriegsbaukunst, Darmstadt 1889 (Handb. d. Architektur, 2. Teil: D. Baustile, 4. Bd.). – Georg L. Duchscherer, E. bisher unbekannte Burgruine in Rüdesheim, in: Rheingauische Heimatblätter, 3/1960, S. 5–8. – Rolf Göttert, Die Brömserburg (Niederburg) zu Rüdesheim, in: Heimatforschung u. Heimatliebe, Mainz 1983, S. 17–25. – Thomas Biller, D. Niederburg in Rüdesheim – Zisterzienser Einfluß im Burgenbau um 1200, in: architectura, 1988, Heft 1, S. 14–48. – Wolfgang L. Roser, Die Niederburg in Rüdesheim, e. Befestigungsbau d. Erzbistums Mainz im Rheingau, in: Nass. Ann. 101, 1990, S. 7–29 (Roser beharrt ohne historische oder bauliche Belege auf einer extremen Frühdatierung der Erstanlage, vor 983; gegen die Quellen behauptet er ferner, die Burg sei in beiden Bauphasen ein „Salhof" des Erzbischofs gewesen. Wichtig sind die lange unzugänglichen Pläne von Lassaulx.). – Ursula Jung, Die Boosenburg zu Rüdesheim am Rhein, in: Rheingau-Forum 2, 1993, Heft 4, S. 2–11.

„Saalburg"
Dietwulf Baatz, Limeskastell Saalburg, ein Führer durch d. römische Kastell u. seine Geschichte, 18. Aufl. Bad Homburg v. d. H. 2006. – Hundert Jahre Saalburg, vom römischen Grenzposten zum europäischen Museum, Egon Schallmayer (Hrsg.), Mainz 1997 (Zaberns Bildbände z. Archäol.).

Sauerburg
Klaus Eberhard Wild, Die rechtsrheinische Herrschaft Sauerburg u. d. letzten pfälzischen Sickinger, in: Nass. Ann., 116, 2005, S. 229–236. – Jens Friedhoff, Die Sauerburg im Wispertal (Gem. Sauerthal), e. pfalzgräfliche Burggründung d. späten Mittelalters, in: Nass. Ann., 117, 2006, S. 17–46 (m. d. älteren Lit. u. Dendrodaten).

Scharfenstein
F. Kutsch, Besprechung von: Magnus Backes, Burgen und Residenzen am Rhein, nach alten Vorlagen, Frankfurt/M. 1960 (Burgen, Schlösser, Herrensitze, Bd. 13), in: Nass. Ann., Bd. 72, 1961, S. 257–261.

Sonnenberg
R. Bonte, Schloss Sonnenberg, Burg und Thal, in: S. 190–208, Taf. VII–XIII. – Walter Czysz, Sonnenberg, d. Geschichte eines nassauischen Burgfleckens u. Mittelalter bis z. Eingemeindung nach Wiesbaden, nach Urkunden, Gerichts- u. Kirchenakten sowie anderen Dokumenten, Wiesbaden 1996. – Thorsten Reiß, Burg Sonnenberg bei Wiesbaden, Wiesbaden 1990.

Vollrads
Jörg W. Busch, Der Rheingauer Weinbau u. Handel 1690–1750 am Beispiel d. Kellerei Schloß Vollrads, Ergebnisse e. Rechnungsunterlagenauswertung, Wiesbaden 1986 (Schriften zur Weingeschichte, Nr. 77).

Wiesbaden
Fr. Otto, Zur Geschichte d. Stadt Wiesbaden, in: Annalen d. Vereins f. Nassauische Alterthumskunde u. Geschichtsforschung, Bd. 15, 1879, S. 41–98, Taf. III. – Helmut Schoppa, Heidenmauer u. „castrum, quod tempore Wisibada vocatur", Neue Beobachtungen z. römischen u. frühmittelalterl. Wiesbaden, in: Nassauische Heimatblätter 43, 1953, S. 21–37. – Otto Renkhoff, Wiesbaden im Mittelalter, Wiesbaden 1980 (Gesch. d. Stadt Wiesbaden, Bd. II).

Ziegenberg
Kurt Rupp, Das ehem. Führerhauptquartier „Adlerhorst" mit den Bunkeranlagen in Langenhain-Ziegenberg, 2. Aufl. Ober-Mörlen 1997/2004. – Werner Sünkel/Rudolf Rack/Pierre Rode, Adlerhorst, Autopsie eines Führerhauptquartiers, 3. Aufl. Offenhausen 2002.